破曉將至

中國電影研究

1977
—
1979

段善策 —— 著

自序

　　一直以來，二十世紀七十年代末的中國電影作為一段承上啟下的歷史被束之高閣。對於後神話時代最初的這段時期，歷史未曾給予其一個明確的主體身分。

　　誠然，這一時期生產的大多數影片缺乏一般意義上的美學建樹，但依然可以「《於無聲處》」聽到「《生活的顫音》」，看到「《苦惱人的笑》」「《並非一個人的故事》」，觸到「《春雨瀟瀟》」裡「《櫻》」上綻放的「《小花》」，感受到「《青春》」裡的「《淚痕》」。[1]

　　作為社會意義與價值再生產的公共文本和重要場域，這些影像向社會激流裏挾的普羅大眾提供了現實的解釋與精神的慰藉。對藝術家們而言，昔日詠頌的聖像紛紛崩塌，歷史的車輪走到了諸神退位的時代，如何描述剛剛發生和正在發生的故事，已經不僅僅是一個藝術問題，更關係後神話時代裡的自身命運。某種意義上，個人處境與集體想像形塑了電影生態的政治無意識——無論是審美與教化的功能之辨，還是精英與大眾的趣味之別，都與對個人／國族關係的想像方式存在千絲萬縷的聯繫。

　　1930年代，有關「硬性電影」與「軟性電影」的爭論，表徵著不同社會力量對於個人／國族關係的想像方式。[2]1942年，毛澤東

[1]　這一時期攝製影片完整目錄參見書末附錄。

[2]　「硬軟之爭」相關論述參見吳海勇：《「電影小組」與左翼電影運動》，上海人民出版社，2014年。

發表〈在延安文藝座談會上的講話〉，以「藝術服從政治論」終結了對上述關係不同想像的可能性。[3]「文化大革命」時期，樣板戲在整個文藝界「獨領風騷」的畸形局面，正是貫徹「政治掛帥」文藝路線的典型症候。1978年底，一場自上而下的「撥亂反正」運動席捲神州。它宣告「文化大革命」落幕，與此同時，也拉開了「改革開放」的序幕。官方宣傳「解放思想」意味著政府對私人財產權給予部分承認。但是，由此引發民眾對個人／國族關係的再想像，顯然超出基於啟動國民經濟目的的決策者預期。此後整個1980年代的文化熱點，都可視為以「實事求是」之名，就個人／國族關係再想像問題的闡發。山雨欲來風滿樓，要想釐清這段錯綜複雜歷史的脈絡，乃至理解今日中國之輪廓，需要回溯風雨生發的歷史現場，即1977-1979年—社會轉型的劇烈震盪，也波及了原本鐵板一塊的思想場域。一場文化藝術領域的「解放思想」運動正在悄悄醞釀。

然而，倘若將歷史的時鐘撥回波譎雲詭的八、九十年代之交，思想解放的理論來源的合法性其實是可疑的。「經濟基礎決定上層建築」這一馬克思政治經濟學的核心理論框架，無法解釋突如其來的回縮和逆流。這提醒我們需要重新評估政治對於社會強大的反作用力，尤其考慮到極權體制下政治運作的不透明性。正是在這個意義上，意識形態之牆在七十年代末的突然崩裂，與其說是生產方式改弦易張的副產品，毋寧說是權力集團內部自五十年代後期以來博弈與妥協的遺腹子。這種政治氣候的不可預測性，也直接導致了文藝政策及其規訓下文藝創作的舉棋不定。儘管有關個人的、欲望的、非革命的話語仍然受到諸多限制，但某些政治議題也開始尋求

[3] 毛澤東認為：「任何階級社會中的任何階級，總是以政治標準放在第一位，以藝術標準放在第二位的。」見《毛澤東選集》第三卷，第871頁。

借助日常生活化的場景和民間話語來展現。因此,七十年代末的中國電影呈現一種政治敘事欲拒還迎、欲望敘事欲語還休的奇特景觀。

這種話語躊躇在回顧剛剛過去的歷史時表現得尤為明顯。一方面是歷史神聖性敘述的意識形態要求,一方面是傷痛的歷史記憶的切身感受。對此,敘述者唯有在國家的召喚和個人的訴求之間小心地閃轉騰挪,對歷史進行選擇性記憶和重述,並在審判「他者」和自我神化的符碼遊戲中放逐恐懼、救贖自我。

而在傷痕電影裡面,歷史並沒有被粗暴地「他者化」,而被指認為集體性的創傷經驗,然而也由此形成一個悖論——希冀通過傷口的展示來彌合社會肌體的撕裂。正是由於這一悖論的存在,使主流意識形態對傷痕電影採取了一種既利用又警惕的雙重態度。

除了重返近歷史現場,敘述者還對紅色革命歷史進行了一場聲勢浩大的祭奠儀式,其中,毛時代業已揚名的第三代導演的返場頗具況味。作為「十七年」文藝的代言人,長期受到壓抑的表達衝動是他們老驥伏櫪的內在驅力。電影上那些燃情歲月裡的英雄人物,或如赫拉克勒斯般揮荊斬棘,或如普羅米修斯般茹苦領痛,是謝晉《啊!搖籃》、謝鐵驪《大河奔流》、成蔭《拔哥的故事》裡永恆的主體。在這英雄落幕的歷史時刻,「菲勒斯」以父之名傲然挺立於電影中央,流露出敘事者略顯悲壯的英雄情結和揮之不去的懷鄉夢,滿足了其壯志未酬、英雄遲暮的自我想像。歷史場景再一次滑脫為潛意識場景。這同時表明講述歷史並不是要真正回到歷史,而是製造有關歷史的集體記憶,從而淡忘歷史本身。一些敘事架空浩劫直接接續到「十七年」,比如謝晉《青春》。在某種意義上,它們開啟了「指認他鄉為故鄉」的敘述模式,新時期的尋根電影(如《城南舊事》)、九十年代的懷舊電影(如《陽光燦爛的日子》)

乃至新世紀的歷史題材（如《歸來》）皆於此展開。

　　最後，這種創作無意識也滲透到了現實題材的敘事方式上。愛情生活和私人領域被國族敘事徵用，觀眾在烏托邦式的通俗喜劇中被轉換為國家建設的主體。

　　概言之，通過檢視後神話初年電影內外的敘事症候，本書試圖抵達話語與現實斷裂的源點。

　　薩特說：「存在先於本質。」一經付梓，本書既成不可改變的事實（或事故），其中優劣，諸位讀者批評指正。

目 次
Contents

破曉將至：
中國電影研究（1977-1979）

第一節　後神話初年：一個歷史的「棄嬰」

　　一直以來，二十世紀七十年代末的中國電影作為一段塵封的歷史被束諸高閣。與新中國電影史上其他任何時期相比，它的身分顯得曖昧而模糊。有人把它叫做「徘徊時期」，[1] 還有人把它叫做「轉折時期」[2]，有人把它稱為「復甦時期」，[3] 還有人則視其為「新時期」的第一階段，[4] 這種稱謂上的隨意和游移本身也說明

[1] 夏衍在1984年「紀念新中國成立三十五周年回顧會」上將三十五年來（1949-1985）的電影分為四個階段，其中1977-1979年為第三階段，他認為這三年是「徘徊的三年，步履艱難的三年」，這三年的電影「有了一些好的現象，也拍了一些比較好的影片，但是沒有太大的起色」。見夏衍：〈在新中國三十五周年電影回顧學術研討會上的講話〉，程季華等編《夏衍全集（第7卷）》，杭州：浙江文藝出版社2005年，第99頁。李興葉則在其著作中以〈1977-1978年的電影創作——在徘徊中認識自己〉為題簡要回顧了文革結束後頭兩年的電影實踐。見李興葉，《復興之路——1977年至1986年的電影創作與理論批評》，北京：中國電影出版社，1989年，第12-15頁。陸紹陽在其著作中用「徘徊時代」來命名1977-1978年，並用「徘徊踏步」來形容該階段的電影創作，見《中國當代電影史：1977年以來》，北京大學出版社，2004年，第1-5頁。

[2] 奚姍姍把1977-1979分成了兩個階段：1977、1978年屬於徘徊期，1979年屬於轉折期，她認為「電影創作……從1977、1978年的徘徊、1979年的轉折，進入了八十年代的新時期」。見奚姍姍，《縱觀新時期的電影創作》，中國電影藝術研究中心編《新時期電影10年》，重慶：重慶出版社，1988年，第38頁。

[3] 《當代中國電影（上）》一書第十章討論1977、1978年電影的題為「電影的復甦」，其中第二節的標題為「復甦時期電影創作的特徵」，但具體行文中也使用了「徘徊」字眼，見《當代中國》叢書編輯部編《當代中國電影（上）》，中國社會科學出版社，1989年，第355頁。

[4] 馬德波認為1976年10月-1979年10月是「新時期的前三年，是除舊布新階段」，見

了它在歷史當中的邊緣位置及其主體性的闕如。《反擊》、《春苗》、《歡騰的小涼河》等陰謀電影在浩劫末期的出現表明：此時的中國電影已經嚴重偏離了電影的本體。因此，儘管1976年10月之後到1979年只有三年多時間，但是這一時期的電影實際上面臨著修補和接續這種斷裂的歷史重任，「從一個斷裂的歷史邊界上找到通往過去的橋樑」[5]，為迎接「新時期」提供藝術和思想上的軟著陸。顯然，在新中國電影史上，這是一段承前啟後的重要轉型期，期間也產生了《青春》、《小花》、《啊！搖籃》、《生活的顫音》、《歸心似箭》等優秀影片。然而如前所述，歷史從未給予過它一個合法的主體位置，它常常在十年浩劫和「新時期」的歷史敘事的夾縫中苦苦掙扎——在前者那裡，它因是不受歡迎的「中間人物」而不被收留；在後者那裡，它又有「兩個凡是」的嫌疑而不被認可。時至今日，它留給人們的記憶是如此地少，這是令人驚奇的。也許人們會說，這一時期的中國電影在美學上創造的經驗十分有限，這是人們迅速將其遺忘的理由。另一方面，有1980年開啟的狂飆突進的「黃金時代」，誰還會緬懷那之前蹣跚學步的青澀歲月呢？確實，以今天的眼光來審視，七十年代末的中國電影顯得稚拙而淺薄，主題直白而技巧單一，意識形態色彩濃厚。那種強行將政治塞進電影的幼稚病甚至感染到了香港左派電影，例如1980年長城公司的古裝題材《白髮魔女傳》裡竟然出現了「赴陝北共商義舉」的臺詞。在此處，階級鬥爭穿越了歷史與想像的邏輯界限成為講述

馬德波：《影運環流——馬德波電影評論選》，北京：中國電影出版社，2011年，第86頁。陳犀禾則將1976年10月－1978年視為新時期的第一階段。見陳犀禾，《蛻變的急流——新時期十年電影思潮走向》，中國電影藝術研究中心編，《新時期電影10年》，重慶出版社1988年，第78-80頁。

[5] 陳曉明：《表意的焦慮：歷史祛魅與當代文學變革》，中央編譯出版社，2001年，第12頁。

的唯一方式。因此，人們當然有理由對此嗤之以鼻。即使它偶然被歷史記起，不是以浩劫後遺症的「畸形兒」的面目，就是以前「新時期」失敗的實驗品的身分。它就像傷痕，既控訴著黑暗的過去，又是被控訴的黑暗的過去的一部分。它尷尬的歷史處境如同一個被姦汙的女人之身體，即便奮力抗爭過，到底也是骯髒的。

驚掠十載如夢故國廢墟。名義上發端於文化領域的十年浩劫自然首先將鬥爭的矛頭指向文化思想領域，作為特殊的國家意識形態機器的電影又是其中的重災區。1966年開始，一大批電影工作者受到衝擊，建國後「十七年」時期拍攝的六百餘部故事片的絕大部分被四人幫打成「毒草」。1968年4月14日，「中央文革」發出通知，禁止各地「私自放映毒傘草影片」。至此，前十七年影片除《地雷戰》、《地道戰》、《南征北戰》等少數幾部外，一律被封存禁映。中國電影事業基本陷於癱瘓狀態。從1966年到1970年，除了中央新聞電影製片廠拍攝的《新聞簡報》以外，沒有拍攝出一部電影。從1970年開始，為了擴大革命樣板戲的影響，一些電影廠開始組織創作人員對樣板戲進行電影拍攝。整個文革前八年，除了「老三戰」和樣板戲電影外，電影事業幾乎處於停滯狀態，電影文化生活陷入「八億人民八個戲」的慘境。文革末期的最後三年（1974-1976），在毛澤東一定程度上糾正左傾錯誤以及黨內健康力量抵制文革破壞的努力下，銀幕上開始公映一些故事片。但是，在此期間出爐的「陰謀電影」再一次給早已滿目瘡痍的電影事業以沉重一擊。文革十年拍攝各類影片九十餘部，年均不足十部，三分之一為戲曲片，其中絕大部分是革命樣板戲等現代戲的電影化。餘下的故事片也多是影射現實鬥爭的政治圖章，內容上空洞說教，藝術上乏善可陳。比如1976年拍攝的《反擊》，影片的片頭寫著毛主席語錄：「凡是要推翻一個政權，總要先造成輿論，總要先作意識

形態方面的工作。革命的階級是這樣，反革命的階級也是這樣。」

由此，「徘徊時期」電影幾乎是在一片廢墟之中尋找重建的契機。儘管如此，這一時期依然拍攝出了許多令人難忘的優秀作品。我們曾「《於無聲處》」聽到「《生活的顫音》」，看到「《苦惱人的笑》」「《並非一個人的故事》」，觸到「《春雨瀟瀟》」裡「《櫻》」上綻放的「《小花》」，也曾感受到「《青春》」裡的「《淚痕》」。

誠然，這百餘部影片中的大多數缺乏一般意義上的美學建樹；但是，「任何發生過的事情都不應視為歷史的棄物」。[6]電影是對現實的一種拉康式的鏡像映射，那些舉棋不定的影像所表徵的正是突然被剝奪歷史座標的人們的精神症候。「一個深廣而龐雜的社會語境是譯解這一時期藝術表象的充分必要條件」，[7]應該拂去歷史的塵灰去探索其縱深被壓抑的部分，讓那些被遮蔽的意義浮出表面，讓那些被遺忘的歷史獲得救贖。「徘徊時期」電影在題材上既保守又不乏突破，在藝術表現上既平庸又有創新，在思想性上既淺白也開始雕琢人性，在政治上既有揣摩也開始有限的反思。這種在徘徊中重建的基本姿態區別於「新時期」電影成為新中國電影史上一道獨特的景觀。

第二節　研究現狀

雖然「徘徊時期」電影在其短暫的生命裡也曾給過人們驚喜，

6　[德]瓦爾特·本雅明：《歷史哲學論綱》，張旭東譯，《文藝理論研究》1997年第4期，第93頁。

7　戴錦華：《斜塔：重讀第四代》，見丁亞平主編《百年中國電影理論文選》（下），文化藝術出版社，2005年，第339頁。

但事實上卻和髒水一同被潑掉了。在中國影史汗牛充棟的論述中，
「徘徊時期」不是被一筆帶過就是語焉不詳。「沒有其他以這些電
影為研究對象的專題文獻」，1999年，英國電影學者裴開瑞在其關
於1976-1981年中國電影研究的博士學位論文的文獻綜述開篇如是
感歎到。[8] 十五年過去了，「徘徊時期」電影研究同樣面臨類似的
窘境，有關的斷代史研究尚屬空白，既無相關專著進行深入分析，
也無博士論文進行專門研究。目前學界對「徘徊時期」電影政治文
化的認識比較單一和薄弱，沒有注意到其所蘊含的豐富意義與複雜
機制，缺乏對文本網絡和政治場域全方位的觀照與系統的梳理。目
前與「徘徊時期」電影相關的研究大致可以歸為三類：

一是一般介紹性概述。李興葉（1989）在《復興之路——1977
年至1986年的電影創作與理論批評》一書裡以「1977-1978年的電
影創作——在徘徊中認識自己」為題鳥瞰了後文革初年的電影事業
的整體面貌。他結合對歷史題材的兩部影片《十月的風雲》和《大
河奔流》的分析，指出與文藝界的整體活躍相比，這一時期在電影
創作方面的變化明顯滯後。類似的綜述還包括楊遠嬰（1989）等人
撰寫的《當代中國電影（上卷）》第十章部分〈電影的復甦〉。文
章肯定了這一時期在塑造領袖形象和反特片上的成績，同時也指出
了其局限性。王雲縵（1989）在《中國電影藝術史略》一書裡則
通過介紹《小花》等影片的創作背景和創作過程，對1977-1979年
的電影事業進行了快速掃描。根據《中國藝術影片編目》顯示，
1977、1978兩年的故事片總數為五十八部，而李興葉一文所提及的
僅十四部，不到總數的四分之一，僅關於《大河奔流》的論述就占

8 Chris Berry，*Towards a Postsocialist Cinema: The Representation of the Cultural
 Revolution in Films from the People's Republic of China, 1976-1981*, University of
 California, Los Angeles, 1999:39.

了總篇幅的三分之一。而王雲縵一文涉及的三年影片數量也只僅有九部，不足總量的十分之一。陸紹陽在《中國當代電影史：1977年以來》一書中則從文化生態層面對1977-1979的電影創作做了粗略勾勒，並對《生活的顫音》、《小花》、《歸心似箭》等少數影片做了簡明扼要的評析。Paul Clark（1983）在〈*Film-making in China: From the Cultural Revolution to 1981*〉一文中梳理從「文革」到1981年十五年間的中國電影發展史時，「徘徊時期」的影片只涉及《大河奔流》、《苦惱人的笑》兩部而已，後文革時期的研究樣本主要落在1980、1981年時間段。整體而言，囿於篇幅和研究側重所限，此類討論普遍缺乏系統的梳理和觀點的展開，難以做到全面和深入，呈現以點帶面、浮光掠影的特點。另外，這些研究距今都有二、三十年的歷史，時過境遷，當時的一些觀點和判斷亟待重新清理和評估。

二是理論思潮。許峰（2000）在〈語言、意識形態與觀影機制——文革後期電影語言初探〉一文中分析了七十年代末電影語言內部出現的左右搖擺的話語困境以及自我矛盾的敘事裂隙。徐峰以認知心理學為研究電影機制的出發點，從生產到傳播，再到接收的考察方法為深入研究「徘徊時期」提供了很好的方法論方面的啟示。馬德波（2011）在〈革命現實主義的恢復和新思潮的萌芽（1976.10-1979.10）〉一文裡對「徘徊時期」電影的理論思潮和題材形式的嬗變過程做了梳理，敏銳捕捉到了電影上革命現實主義回流的現象。裴開瑞（1999）則顯然受到Paul Clark的影響，在博士學位論文《*Towards a Postsocialist Cinema: The Representation of the Cultural Revolution in Films from the People's Republic of China, 1976-1981*》中除了再議「苦戀」風波，而且將分析的重點放在了其文截取時段的一頭一尾上，以「文革」電影關注國家政治議題到八十年

代電影關注家庭倫理的重大轉變論證其提出的「後社會主義電影」（Postsocialist Cinema）概念。儘管裴開瑞觀察到文革結束以後中國電影思潮的整體轉向，但是「後社會主義電影」這一概念難以解釋文本本身的複雜性，面對《歸心似箭》這種看似在討論個人面對金錢、生死、愛情人生三大關的抉擇問題的倫理劇，它顯然缺乏揭示其背後所隱藏的現實政治意識形態的能力。

　　三是個案分析。嚴蓉仙（1994）通過討論《小花》、《苦惱人的笑》、《生活的顫音》的敘事結構，認為它們飽含現代氣息的心理情節建構影像預示著新時期電影序幕的拉開。石川（2009）則以《青春》為連接歷史裂縫的浮橋，認為它既預示了電影創作逐步擺脫「文革」禁錮的趨勢，同時也孕育著新時期電影美學萌芽。李啟軍（2010）研究了1977-1979年的少數民族電影，認為它們是對「十七年」少數民族電影的一種接續和回應，並認為這種氣質上的同質性一直延續到八十年代中期。上述研究要麼只關注到藝術性較強的零星影片，要麼只聚焦單一題材的幾部影片，因而屬於對這一時期某一單一類型的題材研究，而且是將其放在新時期的視野中加以考察的。因此，此類研究更像站在「徘徊時期」的洞穴之外向內的燭照，缺乏整體關照和身臨其境的把握。

　　通過梳理「徘徊時期」電影研究的有關文獻，我們發現其中存在著兩個比較突出而且相互關聯的問題。一是在後文革電影研究視野中，「徘徊時期」電影始終是以一個「他者」的面目匆匆出場而又匆匆離場的。為了歷史敘述的連續、流暢，「徘徊時期」電影要麼作為歷史的褶皺被熨平，要麼作為歷史的插曲被剪影。儘管個別研究試圖進行「新時期」與「徘徊時期」的對話，但這種站在「新時期」立場和視角的對話，其目的不是為了促進對「徘徊時期」電影的理解，而是為了鞏固和強化「新時期」電影的歷史主體

地位。從這個意義上說，大多數研究是對主流意識形態所關心的如何將改革開放前的歷史「耦合」進改革開放的歷史這一問題的回應。顯然，這種對「大寫的歷史」[9]的迷戀超越、遮蔽了對「徘徊時期」電影本身的關注。而這種「大寫的歷史」的迷思旋即引發了建構新中國影史時的敘事焦慮。其表徵之一便是如何看待和處理跟「十七年」絕裂、與中國電影傳統背反的「文革」電影一直被視為一個十分棘手的問題。對此，「新時期」以降的敘事姿態的總體趨勢是「把顛倒的歷史重新顛倒過來」。然而，這種姿態實質上承認了以下兩個事實：一是存在一個先於「顛倒的歷史」的「正常的歷史」，後者是前者存在的前提；二是不管歷史本身願意與否，「顛倒的歷史」在客觀上也是大歷史鏈條上的一個組成部分，它構成了「重新顛倒」這一行動的前提。這就意味著歷史未曾中斷過。然而，與此同時，「文革」電影卻又被指認是一處「歷史的斷裂」。於是，「文革」電影歷史地陷於一種兩難推論之中。類似的困境也同樣存在於「徘徊時期」電影之中：一方面它以「把顛倒的歷史重新顛倒過來」為己任，一方面它被後來「重新顛倒過來的歷史」指認為「顛倒的歷史」的餘緒；一方面它被視為正確反映中國社會進程的新樣板，一方面它又被批評為沿襲「兩個凡是」的老思路。[10]

9　這裡的「大寫的歷史」的概念是基於伊格爾頓的相關論述，他認為「大寫的歷史，是一件目的論的東西，它依賴於這樣一種信仰，即認為這個世界有目的地朝著某種預先決定的目標運動，直到現在　這個目標還是這個世界內在固有的，它為這一不可抗拒的展開提供了動力。大寫的歷史有它自己的邏輯，為了它自己不可預見的目的同化了我們自己表面上自由的構想。歷史會在這裡那裡受挫，但是一般說來，它是從低級向高級發展的、進步的和決定論的」。見伊格爾頓：《後現代主義的幻象》，華明譯，商務印書館，2014年，第45頁。

10　《當代中國電影》就如此評論：「『文化大革命』十年造成了中國電影的斷裂，兩年徘徊把過去與未來銜接起來。它既殘留著昔日的遺跡，又預示著新的發展。」見《當代中國》叢書編輯部編《當代中國電影（上）》，中國社會科學出版社，1989年，第358頁。

這兩種評價雖然截然相反，但標準卻相當一致，即從政治正確的角度出發評價電影。在這種相對單一的評價標準下，「徘徊時期」電影文本與意義層面的多義、蕪雜、矛盾和可能消失殆盡。毋庸贅言，歷史經驗已經反覆告誡我們：以政治環境來判斷作品內在的美學價值是靠不住的，以政治環境來判斷作品外在的社會價值和歷史作用更是武斷的。

二是對於「徘徊時期」電影政治的描述一筆帶過、人云亦云、主觀臆斷的色彩較為濃厚，文革遺風、乍暖還寒的定性過於簡單和籠統，缺乏學理性的闡述和深入的分析，這也直接導致該時期電影「他者」的刻板印象的成形。後毛時代的中國政治及其電影呈現比想像中的要複雜。即使按照裴開瑞的「後社會主義電影」的框架來分析後文革初年的中國電影序列，也很難找到一條政治電影與倫理電影分野的明晰界線。電影文本內部的情況大抵也是如此。事實上，七十年代末的傷痕電影書寫了一段民族悲劇史，八十年代初《天雲山傳奇》、《人到中年》等影片思考的落腳點仍然是大寫的「人」在政治生活中的位置問題，乃至八十年代中後期《黃土地》、《紅高粱》裡的民族傳奇則是對傷痕電影構建的民族悲劇史的再想像。這表明七十年代末到整個八十年代的中國電影的基本面，正如汪暉對謝晉電影的分析所揭示的：既是倫理電影，同時也是政治電影。實際上，裴開瑞的研究代表了大多數研究的總體特徵，即從人性的角度出發來構建後文革電影譜系。這種二元結構的方法論往往忽視了電影意識形態運作機制的隱祕性和複雜性，在具體問題的分析上容易給人一種削足適履之感。

「徘徊時期」的中國電影是如此地複雜，卻又被如此地看輕。以致倘若沒有一種身臨其境的態度，沒有一種必要的同情，將無法看到「徘徊時期」的影像中被壓抑、被遮蔽、被遺忘的歷史多元複

雜性。另外，令人驚訝的是，在中國電影和中國政治關係密切的普遍共識下，在大體認同二十世紀90年代以前的中國電影史可劃歸為政治／革命電影史的前提下，關於中國電影政治的中文專著僅有《新中國電影意識形態史（1949-1976）》和《當代中國電影的政治社會化功能研究》兩部而已。相反，西方學者在研究新中國電影史時比較關注影像與政治的互動關係，如約格・洛瑟爾的《中華人民共和國故事片的政治功能：1949-1965》、伯格森的《中國電影：1949-1983》以及康浩的《中國電影：1949年後的文化與政治》等。[11]在有關中國電影與政治的研究的中文成果整體匱乏的情況下，僅有的兩部專著的研究內容也都沒有涉及「徘徊時期」的電影政治。這不但再一次顯示出對「徘徊時期」電影的「他者」的刻板印象，而且揭示出當代電影史研究中普遍存在的政治焦慮。有一種流行的看法：當代電影史理論知識生產的政治化是其最大的歷史性災難，它直接導致了電影理論自主性的喪失，使之成為政治的奴隸。本來「因為在『以階級鬥爭為綱』的時期，意識形態泛化，使一切社會生活都帶有強烈政治色彩，對任何領域都可以找到政治干預的理由，為了擺脫這種干預，七十年代末以來比較普遍的社會心理是，盡可能淡化意識形態色彩，這當然可以理解」[12]。但因此就認為重新將政治維度引入電影史書寫是開歷史倒車，拒絕和排斥政治維度的考察，甚至認為電影史書寫的出路正在於非政治化或者去政治化，就是一種很大的迷思了。電影史書寫當然不能淪為政治的奴婢，但這並不等於說，電影史研究可以完全脫離政治，或者說一旦與政治發生關係就意味著喪失了電影史的自主性。正如陶東風的

11 [美]張英進：《影像中國：當代中國電影的批評重構及跨國想像》，胡靜譯，上海：三聯書店，2008年，第58-59頁。

12 胡克：《中國電影理論史評》，中國電影出版社，2005年，第257-258頁。

觀點，把知識體系的去意識形態化等同於「自主性」和現代性是一種狹隘的偏見。[13]割裂電影藝術與歷史傳統、社會政治和大眾心理的關係，既不符合世界電影藝術版圖所呈現的歷史景觀，也不符合中國電影藝術發展所反映的客觀規律。

第三節　電影藝術與意識形態

　　毋庸諱言，作為一種藝術形態，電影的魅力正在於：與其他藝術相比，它具有前所未有的關聯現實之能力。正如美國電影學者湯瑪斯・沙茲所言：「不論它的商業動機和美學要求是什麼，電影的主要魅力和社會文化功能基本上是屬於意識形態的，電影實際上在協助公眾去界定那迅速演變的社會現實並找到它的意義」[14]。以下我們將通過對百年影史的脈絡爬梳，檢視電影藝術與意識形態的這種密切關係。回眸世界電影的經典瞬間，從格里菲斯的歷史片《一個國家的誕生》到愛森斯坦的戰爭片《戰艦波將金號》，從威爾斯的傳記片《公民凱恩》到卓別林的喜劇片《城市之光》，電影政治的歷史幾乎與電影藝術的歷史等長。即使宣稱「為藝術而藝術」的藝術片，無論是德國表現主義還是英國紀錄片運動，無論是義大利新現實主義還是法國新浪潮，歐洲藝術片運動從未遠離政治。戈達爾等人組成的吉加・維爾托夫小組曾提出一個口號：「問題不在於拍政治電影，而是在於如何政治化地拍電影」[15]。連讓・科克托的

[13]　陶東風：〈重建文學理論的政治維度〉，《文藝爭鳴》2008年第1期。

[14]　[美]湯瑪斯・沙茲：《舊好萊塢／新好萊塢：儀式、藝術與工業》，北京：中國廣播電視出版社，1992年，第353頁。

[15]　[英]戈林・麥凱波：《戈達爾：影像、聲音與政治》，林寶元編譯，長沙：湖南美術出版社，1999年，第12頁。

超現實主義影片也充滿了政治隱喻，更遑論加夫拉斯的《Z》幾乎成為政治電影的代名詞。好萊塢黃金時代的娛樂片和歌舞片在生產商業利潤的同時，也在編織著沒有貧窮、沒有飢餓、沒有迫害的美利堅神話。而戰後黑色電影在美國的崛起則與戰爭後遺症脫不開關係。這類影像在犯罪類型片的包裝下，或隱喻復員軍人回歸家庭後的心理危機，比如比爾・懷爾德的《雙重賠償》；或表現冷戰陰雲下對美國式民主的幻滅，比如弗里茨・朗的《夜闌人未靜》。九十年代以後的新好萊塢電影同樣如此。哈里遜・福特主演的《空軍一號》在把美國總統塑造成「美國隊長」的同時輸出美利堅價值觀，而他在另一部影片《銀翼殺手》中又解構了資本主義神話，抨擊體制異化的影片還有《七宗罪》、《肖申克的救贖》以及《飛越瘋人院》等。

從某種意義上說，一部西方電影史就是一段藝術與政治相互博弈的歷史。而這種你中有我、我中有你的關係在第三世界電影的歷史當中體現的更為淋漓盡致。按照馬克思主義文論家詹姆遜的觀點，第三世界電影是充滿政治符號的民族寓言。電影學者波德維爾也認為第三世界電影「甚至主要目的只是娛樂的藝術，都具有深刻的政治性。那些被講述的故事，那些要求觀眾同情或認同的影像，表演中隱含的價值，甚至故事被講述的方式……所有這些都被認為是政治意識形態的反映」，第三世界的知識份子在社會現實和使命的承諾的驅動下探索一種政治化的現代主義電影，「他們的影片常常把形式的創新與直接的情感籲求融合為一體……從而證明了——具有豐富的美學品質的影片，也同樣能夠激發觀眾對政治的關注」。[16]作為第三世界電影譜系的一份子，中國電影自誕生之日就

[16] [美]克里斯琴・湯普森、大衛・波德威爾：〈論「第三世界政治電影」的攝製：古

擔負起書寫民族寓言的使命。

　　中國第一部電影《定軍山》便充滿了意識形態意蘊。譚鑫培塑造的老當益壯的黃忠形象是氣數將盡的晚清政府不甘心退出歷史舞臺的想像性的自比，然而傳統戲劇的表現形式卻昭示出其固守舊章、自絕於時代的劫數。[17]在時局動盪的二、三十年代，電影成為各方意識形態爭奪的主陣地。對於如何將電影變成意識形態宣傳的得力助手，「左翼電影」《漁光曲》、《新女性》的導演蔡楚生就有非常清晰的認識。

　　在看了幾部生產影片未能收到良好的效果以後，我更堅決地相信，一部好的影片的最主要的前提，是使觀眾發生興趣，因為幾部生產片，就其意識的傾向論都是正確的或接近正確的，但是為什麼不能收到完美的效果呢？原因在於都嫌太沉悶了一些，以致使觀眾得不到興趣，所以，為了使觀眾容易接受作者的意見起見，在正確的意識外面，不得不包上一層糖衣。[18]

　　影片《十字街頭》通過喊出青年一代迷茫的心聲喚起觀眾改造社會的認同。當然，因此就認為「左翼電影」都是政治電影未免草率。但它與政治千絲萬縷的聯繫卻是不爭的事實。實際上，在當時政治對電影的影響又何止局限於「左翼電影」。即使是表面上與政治無關的「軟性電影」也可能隱含著無政府主義傾向或現代性焦慮。比如《粉紅色的夢》就流露出對城市及其西式生活方式的批判以及對田園空間的響往。政治不僅參與電影敘事空間的建構，而

巴、阿根廷、智利〉，陳旭光、何一薇編譯，《世界電影》2002年第6期。

[17]　「大躍進」時期，「青年賽過趙子龍，老人賽過老黃忠」的口號在社會上廣為流行，可見黃忠「老當益壯」的政治象徵早已深入人心，在新的歷史召喚下被再度啟動。

[18]　蔡楚生：〈八十四日後：給〈漁光曲〉的觀眾們〉，載《中國左翼電影運動》，北京：中國電影出版社，1993年，第364-365頁。

且還直接形塑了特定的電影生產空間。最典型的例子是「孤島電影」。另外，曾經的東亞影都「上海電影」以及戰後崛起的東方好萊塢「香港電影」都興於地緣政治，也敗於地緣政治。時至今日，地緣政治的影響仍在顯現——即使是強調感官刺激的動作片也隱含著主體想像與家國寓言。[19]可以看到，不分時代，不分國別，不分地域，都不存在一個意識形態真空的電影空間。電影可以懸置政治，但不能無視政治。從某種意義上說，電影的起點是藝術，電影的終點是政治。

　　1948年10月26日，中共中央宣傳部在〈關於電影工作的指示〉中稱：「階級社會中的電影宣傳，是一種階級鬥爭的工具，而不是什麼別的東西。」[20]無產階級執政黨統領與掌控電影事業的全域工作。1950年7月，「中央人民政府文化部電影指導委員會」成立，審查和評議大到題材規劃、生產計畫，小到臺詞對話、字幕順序等電影的方方面面。電影成為意識形態工作的前沿陣地。新中國第一次把學術問題政治化肇始於電影《武訓傳》的批判。這似乎表明電影藝術的終點同樣也是政治的。1954年1月12日，《人民日報》社論〈進一步發展人民電影事業〉指出：「我們的電影應該發揮它的特有效能和巨大力量來動員和組織人民為完成我國的偉大歷史任務而奮鬥。」雖然新中國電影也強調藝術性，但它的根本目的和蔡楚生在革命時期的認識並無二致，即藝術性只是強化政治宣傳效果的手段。正如陳荒煤所言：「我們的事業要完成政治的任務，必須

19　段善策：〈求生抑或自由：杜琪峰「北上」合拍片初探〉，《北京電影學院學報》
　　2014年第5期。

20　胡菊彬：《新中國電影意識形態史（1949-1976）》，中國廣播電視出版社，1995
　　年，前言，第4頁。

通過藝術形象的手段才能達到」[21]。在現實政策和歷史傳統的雙重
夾縫中，新中國電影與其說是一場藝術實踐，毋寧說是一場意識形
態實踐。《烈火中永生》、《鋼鐵戰士》、《南征北戰》、《上甘
嶺》等戰爭片因為把對黨和領袖的歌頌完滿縫合進驚心動魄的戰鬥
故事裡而成為主流意識形態的經典敘事載體。[22]文學改編影片《紅
旗譜》則參照經典的權力話語構建起文本的敘事機制。[23]經典通俗
劇《李雙雙》裡張瑞芳塑造的新農村婦女形象實際上是為人民公社
運動搖旗吶喊的政治符號。與之類似的，謝芳在《青春之歌》裡塑
造了一個最終決定把全部的愛都傾注到共產主義理想上的知識份子
形象，而同樣由她主演的《早春二月》則由於人物政治立場的模糊
而受到批判，儘管事前它已經根據組織意見改了二百四十幾條。[24]
不同的題材類型，不同的人物階層，始終不變的是政治的主題。

　　正如蘇聯學者沃洛希諾夫在《馬克思主義與語言哲學》一書
中所指出的：符號成了一個階級鬥爭的舞臺，而統治階級力圖使意
識形態符號具有一種超階級的、永恆的特性。政治已經滲透進現實
的方方面面，從日常話語到學術話語，從階級話語到性別話語，都
要接受主流意識形態的規訓。甚至連社會主義現實主義話語的演變
和確立也是國際局勢、國內政治文化的產物。1934年4月，第一次
全蘇作家代表大會明確闡釋了社會主義現實主義的概念：「社會主
義現實主義，作為蘇聯文學與蘇聯文學批評的基本方法，要求藝術

[21] 陳荒煤：〈關於加強生產領導的若干問題——在七月份廠長會議上的總結發言〉，
《業務通訊》1954年第3期。

[22] 黃獻文：《東亞電影導論》，北京：中國電影出版社，2011年，第180頁。

[23] 戴錦華：《電影理論與批判手冊》，北京：科學技術文獻出版社，1993年，第189頁。

[24] 夏衍：〈在1979年電影導演會議上的講話〉，見程季華等編：《夏衍全集（第7
卷）》，杭州：浙江文藝出版社，2005年，第46頁。

家從現實的革命發展中真實地、歷史具體地去描寫現實。同時，藝術描寫的真實性和歷史具體性必須與用社會主義的精神，從思想上改造和教育勞動人民的任務結合起來。社會主義現實主義保證藝術創作有特殊的可能性，去發揮創造的主動性，去選擇各種各樣的形式、風格和體裁。」這一強調現實主義文藝的政治功能的定義，基本採用了高爾基在前一年發表的文章裡論述社會主義現實主義時的觀點。它以作家協會章程的名義在大會上獲得通過，由此上升為蘇聯文學創作的最高指導，此後，更成為蘇聯藝術創作普遍的指導原則。作為社會主義陣營文藝戰線的組成部分，中國無產階級文藝的創作方法同樣接受了社會主義現實主義的影響，同時也吸納了文藝為政治服務的思想。毛澤東在延安文藝座談會上的講話中說：「革命文藝是整個革命事業的一部分，是齒輪和螺絲釘。」解放初期，出現的被認為「忠於毛澤東文藝方向」的新現實主義創作方法，仍然緊跟「文藝是形象的意識形態，是以藝術形象宣傳政策，宣傳馬列主義和毛澤東思想的」政治路線。[25]1958年6月1日，時任文藝部副部長的周揚在《紅旗》雜誌創刊號上發表〈新民歌開拓了詩歌的新道路〉一文，系統闡釋論證了由毛澤東提出的革命現實主義與革命浪漫主義相結合的文藝路線。而《五朵金花》、《青春之歌》、《紅旗譜》、《紅色娘子軍》等影片成為「兩結合」路線在電影領域的實踐成果。而且它們的影像風格反映出「兩結合」的實質意在強調文藝作品的浪漫主義精神，從而使其有別於蘇聯的經典現實主義。實際上，「兩結合」論的提出離不開反修運動的社會背景。從那時起，新中國文藝表現出擺脫蘇聯經典現實主義教義束縛的傾

[25] 孫昌熙、劉泮溪：〈學習「矛盾論」──對新現實主義創作方法的體會〉，《文史哲》1952年第5期，第27、29頁。

向。《中國電影》1958年的一篇文章就批評以往的影片「缺乏理想和激情，缺少鼓舞人們前進的力量，也即是缺少革命浪漫主義的精神」。[26]而對浪漫主義激情的高揚又很好地契合了當時社會大躍進的現實需要進而成為一種常態化的文藝大躍進。於是，基於具體因素而對「現實主義」進行民族化改造的調整策略被教條化為藝術思考人生的唯一正確方式。這種氾濫的激情最終在「文革」期間演變為《春苗》、《決裂》裡自我毀滅的狂熱。

斗轉星移，當時間邁入到1976年10月以後，「革命樣板戲」成了歷史的債務，「文藝大躍進」成了歷史的低窪，唯一屹立不倒的是「現實主義」這面紅旗。1981年《電影藝術》刊登了一篇原載於1980年的《中國電影年鑑》上的一篇文章，文章題為〈現實主義精神的恢復和探索——近四年電影文學之管見〉，作者在文中力陳：「文化大革命之前，在電影文學創作中存在著一種違背藝術創作規律的現象：為了某種政治思想宣傳的需要，偏要把人物憑空『拔高』，不能寫英雄人物的命運和缺點；這種違背現實主義精神的創作方法到了『四人幫』之手更發展道登峰造極的地步。」[27]《生活的顫音》、《苦惱人的笑》等影片作為彰顯中國電影現實主義傳統的新的代表受到官方意識形態的表彰。然而，顯而易見的是，這些以「現實主義」為名的影像呈現出與以往影片截然不同的精神氣質，它們背離了革命現實主義必須與革命浪漫主義相結合的「社會主義現實主義」的基本教義。七十年代末，在把改革開放和現代化建設比喻為「新長征」的時代語境下，重提現實主義傳統具有堅持

[26] 藝軍：〈電影與革命的浪漫主義——關於革命現實主義與革命浪漫主義相結合的學習筆記〉，《中國電影》1958年第10期，第25頁。

[27] 任殷：〈現實主義精神的恢復和探索——近四年電影文學之管見〉，《電影藝術》1981年第8期，第6頁。

道路方向的政治象徵，賦予「現實主義」以貼合時代精神的新的內
涵能夠幫助前者的實現。

　　由此可見，有關「什麼是現實主義電影」的藝術問題實質上
是一個「由誰來定義」的話語權力問題。文革結束以後，受社會思
潮影響，電影試圖擺脫政治的束縛。這個解套的過程是通過三個步
驟來完成的。首先，是「軟化」，具體表徵為掙脫「三突出」、主
題先行、電影為階級鬥爭服務等極左思想的桎梏，探索在主旋律影
片中融入藝術性，在保證思想性的同時對政治話語進行「軟化」處
理，試圖恢復電影的審美功能。代表影片有1977年的《青春》和
1978年初的《兩個小八路》。隨後，是「突圍」，具體表徵為一度
被劃成資產階級黑線的娛樂片、類型片突破主旋律題材重圍，儘管
數量不多，製作較為粗糙，但所製造的或輕鬆歡樂或緊張刺激的力
比多卻給暮氣沉沉的中國電影注入了人氣和生氣，電影的娛樂功
能開始解凍。代表影片有1978年的《兒子、孫子和種子》、《黑
三角》、《獵字99號》以及1979年的《甜蜜的事業》、《保密局
的槍聲》。最後，是「解構」，具體表徵為以重構中國電影語言為
目標，電影理論界宣導「電影語言現代化」，電影工作者積極回應
這一號召，開始探索片和藝術片的創作嘗試，講求技巧化和美學化
一時成風，對電影純藝術性的追求嚴重挑戰了傳統的電影工具論。
代表影片是1979的《苦惱人的笑》、《生活的顫音》、《小花》、
《櫻》。

　　從表面上看，這是一次局限在知識場域的關於電影功能的思
辨。然而，審美話語、娛樂話語和純藝術話語對電影內外的政治話
語霸權構成的事實上的挑戰使得這一過程本身成為一種意識形態的
行為。知識份子意識到新的歷史條件和社會語境或許創造了一次奪
取電影話語權的契機。在「知識就是力量」的權力背書下，知識成

為政治場域爭奪的重要籌碼和話語資源。因此，文本通過「迂迴」
策略，將話語權的爭奪偽裝成對電影功能的知識分歧，從這個意義
上說，儘管「電影語言現代化」的口號看似充斥著對「科學技術現
代化」的感性的誤識，但事實上，這種文藝達爾文主義隱含了鼓吹
者理性的政治意圖。他們發動了一場以「風花雪月」為名的僭越行
動。在「解套」遊戲的第三階段，文本中已經明顯流露一種有意疏
離大眾文藝的精英主義傾向。我們知道，大眾文藝是無產階級文藝
唯一合法的表述，「工農兵電影」就是這一政策在電影領域的貫徹
體現。因而這種精英主義與大眾主義的分野不僅是個人涵養和高級
趣味的自我標榜，還是對無產階級文藝統制的一次集體僭越。但僭
越行動並沒有帶來預期的快感，反而加劇了文本內部「文以載道」
的結構性焦慮。因為「徘徊時期」的電影序列隱藏著一條「命令―
服從」權力關係的灰線，其中「命令」通常被轉化為愛國主義、
道德倫理和民族主義。[28]這是由中國知識份子「居廟堂之高則憂其
民，處江湖之遠則憂其君」的自我想像所決定的，也是尤其歷史處
境所決定的――「既需要面對悲劇性的歷史，又需要提供歷史延續
的合法性和合理性的基礎。」[29]在自我想像和歷史現實的合圍下，
「徘徊時期」電影表現出一種審美意識下的政治無意識。也就是
說，無論是關於審美與教化的功能之爭，還是關於精英與大眾的審
美之別，仍然是有關個人―國家的秩序關係想像的投射。正如英國
馬克思主義文論家伊格爾頓所言：「審美只不過是政治之無意識的
代名詞：它只不過是社會和諧在我們的感覺上記錄自己、在我們的
情感裡留下印記的方式而已。美只是憑藉肉體實施的政治秩序，只

[28] 丁亞平：《百年中國電影理論文選》，北京：文化藝術出版社，2005年，第353頁。

[29] 汪暉：〈政治與道德及其置換的祕密――謝晉電影分析〉，《電影藝術》1990年第
2期。

是政治秩序刺激眼睛，激蕩心靈的方式。」[30]可以看到，「徘徊時期」的電影工作者試圖以自己的話語方式建構一套不同於工具主義時代的遊戲規則，因而電影上出現的種種新的氣象並不只關涉美學問題，同時也是認識論問題。這讓電影在一定程度上擺脫了政治工具的地位，但囿於知識份子自我想像以及歷史轉型等因素，電影藝術並沒有變成為一個完全獨立自足的領域。另一方面，不同於以往政治對電影的簡單粗暴，電影與政治的關係以中介的方式表現出來。

第四節　研究思路與方法

歌德說：「在一個人的身上有著兩個靈魂，這兩個靈魂相互排斥：一個靈魂陷入粗俗的欲望之中，緊纏著現世不肯離去；而另一個靈魂則竭力想超脫塵世，朝著先人們的極樂世界飛去。」可是我想說，這裡不只有排斥，更有共生。因為倘若沒有俗世的靈魂，人又怎會生出超脫的念頭。政治和藝術就好似電影機體的兩個靈魂，一個掌管實然世界，一個負責應然世界，相生相剋、互為表裡。戈達爾就認為：「電影體制裡的政治，乃是一個意義生產的問題」，「美學與政治具有密不可分的關聯」。[31]「徘徊時期」電影也共用這種複合結構。與此同時，由於其所處的歷史階段性，「徘徊時期」電影與意識形態的關係還具有自身的特點：一方面，「徘徊時期」電影並不是按照一種線形的、表現的、直接的因果關係同它的

30 [英]特里・伊格爾頓：《美學意識形態》，王傑等譯，廣西師範大學出版社，1997年，第26-27頁。

31 [英]戈林・麥凱波：《戈達爾：影像、聲音與政治》，林寶元編譯，長沙：湖南美術出版社，1999年，第53頁。

社會－歷史背景相連接，而是與這個背景呈現為一種「複雜的、折射的、離心的關係」；[32]另一方面，正如前述汪暉對後文革初年的歷史情境所描述的那樣，十年浩劫造成電影事業的停滯和斷裂，「徘徊時期」電影是在「父親」缺位的情況下開疆拓土的，找尋一個恰當的社會身分和發展模式成為擺在其眼前的現實問題。正如王一川所指出的：每一部電影文本總是以雙重文本的方式存在的：第一重文本屬於表層文本或意識文本，即觀眾以通常眼光可以觀察到的那些顯眼的電影形式及其意義；第二重文本屬於深層文本或無意識文本，即觀眾以特殊眼光而可以窺見的那些隱祕的電影形式及其意義蘊藉，因而要盡力探測文本形式中的邊緣、裂縫和留白，在藝術文本與社會文化語境的相互關係中去對第二重文本做出合理化闡釋。[33]因此，「徘徊時期」電影研究的對象倘若僅僅局限於電影本身顯然是不夠的，應該把文本放入社會政治文化背景中進行歷時性考察，既要探討電影作為藝術樣式所具有的種種特點，更要檢視它與意識形態的關係，以及它自身作為意識形態的一個方面所具有的特點，唯有如此，我們才能更好地把握並描述這一段歷史。[34]

這種歷史主義觀照在後文革初年的藝術研究中就已引起關注，只是進入到後現代以後解構歷史和意義思想的盛行讓它遭遇冷落。1979年，李澤厚先生便在《美的歷程》一書運用歷史主義的方法巡禮古典文藝，他認為：「只要相信事情是有因果的，歷史地具體地

32 [法]《電影手冊》編輯部：〈約翰福特的《少年林肯》〉，《電影理論讀本》，北京：世界圖書出版社，2011年，第573頁。

33 王一川：〈尋覓被隱匿的意義──二十年來從事電影文化修辭批評之緣由〉，人大複印資料《影視藝術》2015年第1期，原載《南國學術》（澳門）2014年第4期。

34 胡菊彬：《新中國電影意識形態史：1949-1976》，北京：中國廣播電視出版社，1995年，前言，第1頁。

去研究探索便可以發現，文藝的存在及發展仍有其內在邏輯。」[35]
具體到電影藝術與歷史的關係，法國《電影手冊》編輯部就認為，
所有個別的文本都是一個被歷史地決定的「文本」的一部分，並被
刻寫進這個它們在其中得以產生的歷史文本。因此，對一個個別文
本的讀解要求從兩方面進行考察：一方面是它和這個總的文本的動
力關係，另一方面是這總的文本和特殊的歷史事件之間的關係。[36]
盧卡奇認為，文學形式、人物角色和故事內容都必須在與之相關的
歷史背景中來進行詮釋。因為在不同的背景中，敘述本身會採取不
同的形式，並因此體現不同的功能。因此，本文的研究重點將放在
表意形式與意識形態銘文之間的關係，以及文本與互文本空間中的
其他文本的關係這兩個問題上。

　　本文將主要採取馬克思主義批評與文化研究相結合的研究方
法。[37]馬克思主義與文化研究批評是跨學科、綜合性、症候式的分
析模式，前者側重於從社會學、政治經濟學的角度，後者側重於從
文化和美學的角度，涉及意識形態批評、精神分析、結構主義敘事
學、符號學等。這種方法建立在同時承認以下兩個觀點的基礎之
上：一是承認經濟基礎決定上層建築，認為一定時期的文化觀念總
是服務於統治階級的利益，並為階級統治的合法性提供意識形態上
的支援；一是強調文化的自主性和重要性，認為作為特殊的意識形
態國家機器，文化具有其審美規範性。二者並不矛盾。就電影而
言，它之所以能夠為統治階級的合法性提供意識形態上的支援正在

[35] 李澤厚：《美的歷程》，天津：天津社會科學院出版社，2001年，第349頁。

[36] [法]《電影手冊》編輯部：〈約翰福特的《少年林肯》〉，《電影理論讀本》，北
京：世界圖書出版社，2011年，第572頁。

[37] 也有學者將這種方法稱之為「文化馬克思主義」，參閱凱爾納：〈文化馬克思主義
和文化研究〉，張秀琴等譯，《學術研究》2011年第11期。

於其具有製造審美烏托邦的能力。「電影並不是現實的反映，而是這一反映的現實。」[38]換言之，電影並不是被動地表現現實，而是主動地再現現實。作為一種「精神自動裝置」，電影要攝入的不是這個世界，而是這個世界的信仰。換句話說，電影通過對歷史／現實、國家／個人、他者／自我的關係的想像影響並形塑了人們的信仰。因此，我們可以透過電影這一中介，或者說通過觀察活動影像背後的生產機制和文化蘊藉，窺視後文革初年中國社會的精神症候和集體無意識。

基於上述思路，本文的組織框架將分為六章。第一章試圖從創作特徵、鏡語風格以及創作觀念三個方面來剖析處於美學盤整、觀念轉型語境下的「徘徊時期」電影景觀的總體格局和風格脈絡。第二章將分析後文革初年官方電影政策的戰略調整，以及這種變化給電影話語譜系所帶來的影響和潛移默化的重塑。第三章將討論以「文化大革命」為主題的影片的精神症候，主要從「戰爭」想像的狂歡化敘事、「子承父志」神話敘事以及傷痕電影的易卜生主義敘事三個維度來加以闡釋和觀照。第四章將檢視「徘徊時期」知識份子電影形象的建構與嬗變，在梳理知識份子原罪身分的歷史建構的基礎上，分析影像裡的「他者」焦慮，以及由客體向準主體的演變的艱難過程。第五章則分析革命歷史題材裡的國家主義敘事與個人主義敘事的合謀與張力。第六章將探討喜劇片在國家敘事的過程中對通俗文化和現代性符號的挪用，以及影像所表徵的歷史虛無主義。

[38] [英]戈林・麥凱波：《戈達爾：影像、聲音與政治》，林寶元編譯，長沙：湖南美術出版社，1999年，第133頁。

第一章

風格與觀念：
在懷鄉病與現代性想像之間

第一節　創作格局及其語法表徵

　　1977年，包括已發行和未發行的故事片、藝術性紀錄片、舞臺藝術片和美術片等各類影片在內，共攝製影片三十部；其中故事片十七部，尚不到「十七年」時期年均三十五部生產水準的一半。隨著政治環境的進一步解凍以及中央對電影事業重建工作的重視，1978年的電影產量恢復到「十七年」時期水準，總數達到五十七部，其中故事片也達到四十一部。十一屆三中全會以及第四次文代會後，電影事業重建工作的步伐更一步加快。在建國三十周年獻禮片計畫的推動下，1979年的電影產量再上一個新臺階，總數達到七十五部，其中故事片四十八部，但距離「十七年」期間年產一百三十二部影片和六十部故事片（1958年）的峰值尚有較大差距。

　　受政治氛圍和時代語境影響，「徘徊時期」電影生產形成以歌頌老一輩無產階級革命家和揭批「四人幫」為主調，知識份子和娛樂精神回歸為輔音的「雙峰格局」。其中，歌頌老一輩無產階級革命家主要通過革命歷史和戰爭題材的語法形態來加以表述。歷史敘事在中國這樣的非宗教性社會裡起到了維繫國族認同的信仰方面的功能。站在這一角度上，在新的條件下對社會主義歷史敘事進行

新的闡述和解釋自然成為官方意識形態清單的重要議程。因此，在「徘徊時期」攝製的百餘部故事片中，革命歷史與戰爭敘事幾乎占到總數的三分之一也就不足為奇了。其中，正面表現戰爭的有《延河戰火》、《漁島怒潮》、《女交通員》、《特殊任務》、《豹子灣戰鬥》、《六盤山》、《贛水蒼茫》、《濟南戰役》、《大河奔流》、《山鄉風雲》、《挺進中原》等；書寫革命歷史的有《我們是八路軍》、《大刀記》、《祭紅》、《北斗》、《小花》、《曙光》、《啊！搖籃》、《歸心似箭》、《血與火的洗禮》等。

　　這批影片在鏡語美學和影像症候上的特點可以歸納為三點：一是復興傳統。承襲「十七年」時期《南征北戰》、《上甘嶺》、《風暴》的傳統路數——渲染戰鬥的慘烈，表現領袖的偉大，高揚精神的旗幟，在沙場空間中重述革命導師的創業史，在敵後空間中再現英雄兒女的羅曼史。二是回歸現實。「樣板戲電影」令人血脈賁張的理想色彩和烏托邦幻想受到壓抑，建國之初電影上的豪邁自信和雄渾激昂也有所揚棄，現實主義被重新置於浪漫主義之前成為主流意識形態的敘事基調。三是焦點後置。鏡頭逐漸從戰爭前景移向革命後景，從隊伍前列深入後排邊緣，從英雄的面龐推至戰士的內心。平面化的戰場白描不再是唯一主題，硝煙瀰漫、喊殺沖天的前沿陣地成為情節鋪陳的背景。在歌頌老一輩無產階級革命家的既定意識形態的框架內，電影焦點從神聖崇高的革命世界轉向平凡質樸的人性世界（例如《青春》），從你死我活的政治世界轉向天真爛漫的兒童世界（例如《啊！搖籃》、《兩個小八路》），從禁欲主義的道德世界轉向七情六欲的情感世界（例如《小花》、《歸心似箭》），力圖向觀眾展現革命樂觀主義在精神撫慰層面的時代意義與現實價值。

　　整體而言，雖在某些影片中（例如《延河戰火》、《濟南戰

役》、《贛水蒼茫》）我們仍然能夠嗅出「以階級鬥爭為綱」的味道，依稀能夠看到人物身上「三突出」的極「左」幽靈，甚至能夠感受到對話臺詞間濃濃的說教口吻和空洞的語錄體，但與此同時，在另外一些畫面中也能捕捉到革命者的戰地柔情以及他們最真實的心跳。

除了譜寫漢民族的革命史詩，被整合進民族／國家敘事的少數民族敘事也重新興旺起來，以此顯示作為一個多民族的社會主義國家歷史記憶的完整性和連貫性。正是基於此背景因素，官方意識形態批准在少數民族地區恢復或者增設製片廠建制。除了長春電影製片廠、峨眉電影製片廠等老牌製片廠繼續生產外，天山和內蒙古電影製片廠的恢復建制以及廣西電影製片的成立有力地充實和壯大了少數民族題材的攝製隊伍，誕生了《戰地黃花》、《祖國啊，母親！》、《連心壩》、《奧金瑪》、《山寨火種》、《瑤山春》、《薩里瑪珂》、《火娃》、《奴隸的女兒》、《冰山雪蓮》、《孔雀飛來阿佤山》、《丫丫》、《雪青馬》、《從奴隸到將軍》、《傲蕾一蘭》、《蒙根花》、《雪山淚》、《嚮導》等近二十部反映藏蒙維彝瑤等多個少數民族解放史的故事片。這些影像並不僅僅是作為各個少數民族的民族史的記錄而存在，更是作為中國革命史的重要補充而被書寫。由於少數民族題材的特殊性，禁區紅線比較明確，政治上的包袱反而較少，因而創作上取得了較為可喜的成績，出現了《奴隸的女兒》、《丫丫》、《傲蕾一蘭》、《蒙根花》等具有鮮明的民族特色和地方色彩的作品。然而正如這些片名所透露出來的，少數民族在此處的身分和「十七年電影」《摩雅傣》、《五朵金花》、《景頗姑娘》裡一樣，仍然是作為漢民族的一個想像物，「天然地」與「女性」劃上等號，從而被捆綁為一個永遠在等待解放的弱者。漢族敘述者和漢族觀眾的雙重視野使少數

民族電影中越是「原汁原味」的東西可能離「真實」越遠。這種審美悖論反映了少數民族文化自主性在主流電影文化中的邊緣處境。

　　「徘徊時期」電影上的另一個主角是揭批「四人幫」電影。需要特別指出的是，肇因於「文化大革命」在政治上的祛魅是在十一屆三中全會後，這些文革題材嚴格來說不僅不能算作反文革電影，相反地「文革」在絕大多數影片中被表述為革命導師遺留的神聖而不可褻瀆的精神遺產。作為一種鬥爭的武器，「徘徊時期」電影採取了選擇性打擊的策略，將火力集中於「四人幫」而刻意繞開「文革」這一不明之物。這在很大程度上決定了「徘徊時期」的文革影像與「新時期」的同題材影片如《小街》、《人到中年》、《芙蓉鎮》等具有根本性的差異。這些影片包括《萬里征途》、《十月的風雲》、《嚴峻的歷程》、《風雨里程》、《失去記憶的人》、《走在戰爭前面》、《崢嶸歲月》、《不平靜的日子》、《藍色的海灣》、《並非一個人的故事》、《苦難的心》、《瞬間》、《婚禮》、《淚痕》、《風浪》、《於無聲處》、《怒吼吧！黃河》、《春雨瀟瀟》、《生活的顫音》、《神聖的使命》等。其中，有直接揭露「四人幫」政治野心和篡黨陰謀的揭露型影片，如《十月的風雲》、《失去記憶的人》等；有側重展現鬥爭中的廣大人民群眾政治覺醒和對黨忠誠的歌頌型影片，如《春雨瀟瀟》、《崢嶸歲月》等；還有探討這場鬥爭給集體精神層面帶來的負面影響的控訴型影片，如《淚痕》、《生活的顫音》等。其中，《生活的顫音》、《於無聲處》、《春雨瀟瀟》、《淚痕》等少數影片或在藝術質感上或在思想質感上表現出了一定的厚度和縱深，但整體素質乏善可陳。

　　時代政治環境往往不是作為文化背景因素，而是作為先決的主導因素呈現在影像之中。選題的教條主義傾向依然明顯，按圖索

驥，以工業戰線、農業戰線和軍事戰線「三條戰線」的模組強行捆綁和塑型故事。敘事的二元對抗結構根深蒂固，影像專政的主客體位置對調，情節沉溺於對抗狂歡和「戰爭」幻想，鼓吹不僅要從精神上消滅「敵人」，還要從肉體上消滅「敵人」，某些影片與其說是反幫派電影，不如說是「陰謀電影」的反轉劇。立意的意識形態色彩仍舊濃郁，社會運動浪漫化、政治問題抽象化、階級鬥爭漫畫化、人性醜惡「他者化」，充斥對政治人格上的「他者」的清算和審判，缺乏對具體人格上「他者」的歉意和懺悔；渲染政治制裁和道德訓誡的內容，突出電影的威懾和規訓功能，缺少文化自覺和精神淨化機制的構建。

　　歌頌老一輩無產階級革命家與揭批「四人幫」一揚一抑，彼此映襯、互為表裡，構成「徘徊時期」電影創作的基本語法。由此窺見創作規則中所隱含的二元化的藝術觀念。這種可以上溯至農民戰爭時代的非此即彼的樸素觀念在「階級鬥爭繼續化」的社會裡被廣泛運用而上升為唯一合法邏輯。文藝領域的拔「中間人物」運動便是在此種思潮裏挾下衍生的必然現象。弔詭的是，這種二元路徑在撥亂反正狂飆突進的時代被又一次徵用，其間蘊含著非常深刻的政治意義——它所對應的正是停止政治領域的階級鬥爭、開展經濟領域的現代化建設即「一破一立」的民族訴求和社會願景。未來的願景牽引著對過往的書寫。由此知識份子作為「現代性」敘事的代理人順理成章地從邊緣的灰闌走向舞臺中央。《李四光》、《綠海天涯》、《海外赤子》、《血與火的洗禮》、《我的十個同學》、《苦難的心》、《沙漠駝鈴》、《苦惱人的笑》、《我的十個同學》、《飛向未來》、《櫻》等反映知識份子題材的影片魚貫而出。

　　但是，走到銀光燈下的知識份子的命運不盡相同。科學家由

於與「現代性」光譜的聯繫更為緊密而成為意識形態爭奪的主要對象。其中，李四光因為工業基石部門石油工業的民族化所做的卓越貢獻而被樹立為愛國科學家之典範。《綠海天涯》裡的植物學家南林和《血與火的洗禮》裡的高逢春醫生分別是這種愛國科學家的典型形象在農業部門和醫療衛生部門的代言人。在此映襯下，文化知識份子的處境就顯得相對曖昧與複雜許多，甚至呈現兩級分化的態勢。以記者為例，既有狐假虎威，以文字構陷他人的敗類，也有剛直不阿，與虛偽劃清界線的良善。無論是前者裡的妖魔化敘事還是後者中的同情敘事，反映出潛隱在電影創作者內心的意識形態焦灼。「文化大革命」所針對的改造對象主要就是從事文化事業的知識份子。因此，在改造的主體尚未祛魅的歷史時刻，對改造的客體的正面表現總給人一種壓抑不安之感，反倒是那些妖魔化的誇張表演顯得更為收放自如。正如《苦惱人的笑》裡的苦惱與微笑、荒誕與感動、狂歡與純情、先鋒與質樸，我們在這些突兀的共存中瞥見了影像的縫隙，進而理解了在「一破一立」的社會訴求與「一抑一揚」的電影話語實現歷史性對接的時刻，自我想像為「孤獨的流浪者」的創作者在「尋父」與「弒父」之間痛苦掙扎的內心狀態。

　　除了內容嚴肅的社會政治題材，這一時期的電影上也出現了一些具備一定的娛樂功能的類型片。比如，有九部反特諜戰片，包括《熊跡》、《黑三角》、《東港諜影》、《暗礁》、《風雲島》、《獵字99號》、《藍天防線》、《鬥鯊》、《保密局的槍聲》；八部喜劇片，包括《小字輩》、《甜蜜的事業》、《瞧這一家子》、《她倆和他倆》、《苦惱人的笑》、《真是煩死人》、《兒子、孫子和種子》、《誰戴這朵花》；以及五部兒童片，包括《補課》、《兩個小八路》、《報童》、《乳燕飛》、《飛向未來》。其中，類型片、娛樂片初獲成功。諜戰題材《黑三角》、《東港諜影》、

《獵字99號》、《保密局的槍聲》都取得了不俗的票房迴響，其中，《保密局的槍聲》幾乎代表了九十年代以前內地諜戰片製作的最高水準。喜劇片《甜蜜的事業》、《瞧這一家子》、《小字輩》也受到觀眾的肯定和歡迎。這些影片不但豐富了電影色彩，緩解了人民群眾壓抑已久的精神狀態，滿足了受眾的娛樂需求；而且諜戰片和愛情喜劇的成功也為往後中國類型片的發展指明了方向，其所體現出來的商業元素和市場意識成為新時期中國電影市場化轉型思維的濫觴。從一定程度上講，電影類型的流變和類型電影的出現也不完全是商業因素的影響，尤其是對尚處於前產業化時代的「徘徊時期」電影來說，政治因素的作用不容小覷。按照波德維爾的電影認知心理學框架，類型片的政治性在於通過滿足觀眾對文本秩序，即內容與形式的和諧的預期實現與對現實秩序的和諧的認同。

作為社會意義與價值再生產的公共文本和重要場域，七十年代末的中國電影為被社會激流所裹挾的大眾提供了現實的解釋與精神的慰藉。這意味著無論是內容上的情節題材，還是形式上的類型風格，都隱含著意識形態方面的意義。正如陳旭光所言：「形式化、敘事結構、類型之間的轉換、生成都不僅僅只具有形式風格上的意義，它還是意識形態內容重新編碼的結構，是『政治無意識』的流露。」[1]創作者對於故事題材和類型結構的選擇無不浸透著意識形態立場。通過特定的敘事模式和表意結構遮蔽歷史場景的直接呈現，使既定意識形態話語消融在敘事的肌理之中。

[1]　陳旭光：《影像當代中國：藝術批評與文化研究》，北京：北京大學出版社，2011年，第382頁。

第二節 鏡語風格及其「懷鄉病」

「徘徊時期」這一表述本身即意味著「因襲」與「破除」，「固守」與「突圍」，即意味著衝突。1976年，中國政治的急速轉向正是當平衡性力量消失後兩股勢力衝突公開化的必然結果。大一統局面的崩塌，也意味著電影領域樣板戲一統天下的時代一去不復返。曾經鐵板一塊的電影顯出了裂縫，五顏六色的聲音趁「虛」而入。正如伊格爾頓在《批評與意識形態》中指出的：「文本不是一種自足的封閉的『有機』本體，而是意識形態發生作用的一個動態和開放的表意過程。」「特殊時期的政治理念借助『樣板戲』得以實施，並形成社會政治動員的工具與烏托邦理想的美學形態。」[2]作為特殊時期政治的產物，樣板戲美學最為鮮明的特徵是「三突出」的形式美學與浪漫英雄主義的結合。但是「文革」後期，隨著「四人幫」將革命老幹部打成走資派，矛盾公開化，電影上的革命英雄題材受到抑制，轉而出現《春苗》、《反擊》、《千秋業》等「陰謀」電影。「徘徊時期」中國電影的鏡語風格，一方面，受政治的複雜性和電影自身的規律性制約，「三突出」仍是揮之不去的幽靈；另一方面，帶有政治烏托邦色彩的革命英雄主義復現的同時，意象美學先於紀實美學浮出地表。

首先是對「三突出」造型法則的「戀戀不忘」。所謂「三突出」，最早是1968年由《文匯報》上發表的〈讓文藝舞臺永遠成為宣傳毛澤東思想的陣地〉一文所提出。該文提出：「我們根據江青

[2] 李松、筱灃：《紅舞臺的政治美學：「樣板戲」研究》，哈爾濱：黑龍江人民出版社，2013年，前言。

同志的指示的精神，歸納為『三個突出』作為塑造人物的重要原則，即：在所有人物中突出正面人物；在正面人物中突出英雄人物；在主要英雄人物中突出最重要的即中心人物。」[3]姚文元隨後將這一表述提煉為：「在所有人物中突出正面人物；在正面人物中突出英雄人物；在英雄人物中突出主要英雄人物。」[4]「三突出」經歷了從樣板戲的創作原則發展為一切無產階級文藝的美學範式的「正典化」的過程。1974年5月5日，《人民日報》發表文章〈新詩要向革命樣板戲學習〉時指出「革命樣板戲是無產階級革命文藝的樣板，是貫徹執行毛主席革命文藝路線和文藝方針的樣板。革命樣板戲的創作原則和經驗，對於一切社會主義文藝都是普遍適用的。」到了「文革」後期，「三突出」實際上已經上升為一種文藝教條，成為嚴重制約中國電影發展的桎梏。「作為一種文藝教條，它極大地束縛了創作人員的藝術原創性，使生動豐富的藝術創作被迫按照僵死的模式進行，把電影引向了反現實主義的歧途，這種極端化的美學錯位使中國電影出現了史無前例的大倒退。」[5]

　　這種反現實主義的文藝教條深刻影響了後「文革」初年的電影創作，成為「徘徊時期」的一股電影逆流。它突出體現在鬥爭題材裡的正面人物的塑造上。《延河戰火》裡的紅軍團長路明遠、《熊跡》裡的公安偵查科長李欣以及《暗礁》裡的偵查科長石光磊，甚至是《於無聲處》裡的歐陽平，仍然嚴格遵循「敵遠我近，敵暗我明，敵小我大，敵俯我仰」的語法加以呈現。大量的特寫、仰拍和

[3] 于會泳：〈讓文藝舞臺永遠成為宣傳毛澤東思想的陣地〉，《文匯報》1968年5月23日。

[4] 上海京劇團《智取威虎山》劇組：〈努力塑造無產階級英雄人物的光輝形象——隊塑造楊子榮等英雄形象地一些體會〉，《紅旗》1969年第11期。

[5] 黃獻文：《東亞電影導論》，北京：中國電影出版社，2012年，第188頁。

高亮打光，群戲裡永遠置於前景焦點的場面調度，影片調動一切拍攝手法和構圖技巧來烘托和凸出正面人物的光輝形象，從而將其塑造成為「典型環境中的典型人物」。它所體現出來的是這樣一種邏輯：藝術不能匍匐於對生活瑣屑和事物表象的還原，而要以某種「高屋建瓴」的思想為指導，對生活加以重構，以凸顯事物的「本質」。正是在這種邏輯的推衍下，「文革」時期誕生了許多這樣的典型人物，其中最家喻戶曉的莫過於樣板戲《智取威虎山》裡的楊子榮和《紅燈記》裡的李玉和，而最具代表性的則是1976年根據浩然的同名小說改編攝製的《金光大道》裡的高大泉。後者成為「高大全」式人物的代名詞。後文革初年的電影似乎對這種「高大全」式的人物抱有某種情結，路明遠等角色幾乎就是楊子榮的翻版。與這些英雄人物的「近大亮」形成巨大反差的，是反面人物一律的「遠小黑」。在這樣的拍攝方式下，人物形象呈現扁平化趨勢。我方指戰員和特工人員總是表現出三國故事裡運籌帷幄的諸葛亮一般的智慧，高人一籌的道德情操以及過人的膽識。與之較量的國民黨軍官、特務以及蘇聯間諜則被高度臉譜化，統統不過是負隅頑抗的甕中之鱉。概念化、符號化的造型法則仍然是橫亘在創作者與其所表現的歷史現實之間的一道鐵幕。這種發軔於十七年時期，[6]成形於「文革」時期的創作指向，如幽靈一般始終縈繞著中國電影，對「徘徊時期」乃至今天主旋律影視劇的影像風格和表意結構產生了不可低估的深遠影響。歷史總是這麼地波譎雲詭，匪夷所思。儘管「三突出」作為一種陳腐的話語在「徘徊時期」遭到了批判，但它

[6] 1950年代初時任中南軍區文化部長的陳荒煤就曾撰文提出「表現新英雄人物是我們創作的方向」。轉引自洪子誠、孟繁華主編：《當代文學關鍵字》，桂林：廣西師範大學出版社，2001年，第144頁；原載於陳荒煤：〈為創造新的英雄典型而努力〉，《長江日報》1951年4月22日。

卻在《延河戰火》、《熊痕》、《暗礁》、《於無聲處》等影片中借「屍」還魂。這些影片在後文革元年的集體出爐也預示電影藝術錯位的積重難返，以及撥亂反正的任重道遠。

其次是迎接浪漫英雄主義和革命史詩的歸來。十七年電影開創了中國電影的「英雄主義、樂觀主義精神和『黃鐘大呂』般的美學風格」。[7]新中國的建立賦予了歷經百年磨難的中華民族一種「改朝換代」、開天闢地的劃時代感，一種「俱往矣，數風流人物，還看今朝」的豪邁感，一種「沉睡的獅子即將醒來」的樂觀主義精神。作為特定的時代精神的產物，《中華女兒》、《鋼鐵戰士》、《新兒女英雄傳》、《烈火中永生》、《戰火中的青春》等影片不僅給中國電影史留下了濃墨重彩的一頁，而且其中的革命樂觀主義和浪漫英雄主義的影像風格也奠定了新中國電影的美學基調。「文革」早期，這種風格曾在樣板戲中被發揮到了極致。儘管到了「文革」後期，由於高層政治風雲的變化，加之民間對革命話語厭惡、牴觸情緒的增長，「浪漫英雄主義」一度受到冷落。

但是，隨著「四人幫」被粉碎，那種集體無意識裡的革命勝利的激情被重新激發出來。更為重要的是，所謂「浪漫英雄主義」，其實和「三突出」一樣，都服膺於突出毛澤東革命路線的正確，毛澤東思想的偉大以及毛澤東個人的領袖魅力的意識形態要求。換言之，在「近大亮」的鏡頭下出場的英雄的譜系統統不過是毛澤東的代理人，英雄們的革命偉業和傳奇史詩都不過是在毛澤東思想光輝的照耀下寫就的。正如阿倫特所言：「有許多東西根本抵擋不住公共舞臺上其他人恆久在場的那道無情亮光。」[8]因此，當視老一輩

[7]　黃獻文：《東亞電影導論》，北京：中國電影出版社，2012年，第179頁。

[8]　[美]漢娜·阿倫特：《公共領域和私人領域》，見汪暉、陳燕谷主編《文化與公共性》，北京三聯書店，1998年，第82頁。

革命家為政敵的「四人幫」垮臺以後，不論是對以毛澤東欽點接班人名義入主中南海的華國鋒而言，還是對重掌實權的老一輩革命家來說，重寫革命的「紅旗譜」、再鑄英雄的羅曼史無疑具有非常重要的現實意義與政治象徵。正是在這一背景下，浪漫英雄主義史詩在「徘徊時期」的電影上重放光芒。短短三年內湧現了《延河戰火》、《拔哥的故事》、《大河奔流》、《大刀記》、《贛水蒼茫》、《祭紅》、《報童》、《曙光》、《從奴隸到將軍》等十餘部或歌詠革命史詩或讚頌英雄兒女的紅色電影。在這些影片中，總能目睹到與反動派和命運抗爭的窮苦大眾，領導人民脫離苦海的革命者；崢嶸歲月的漫天硝煙，敵後鬥爭的驚心動魄，英雄兒女的成長羅曼史，成燎原之勢的紅色火種，以及那永遠不落的太陽。懷著粉碎「四人幫」的勝利的心情，這些影片「在延續英雄塑造的原則、浪漫色彩的表現方式和傳奇故事的基本準則上，重現著往昔電影的路數」。[9]

最後是意象美學浮出地表。胡菊彬認為，新中國電影創作的一個基本特點是拒絕「藝術包裝」，而偏重技術革新。[10]筆者認為，若要說新中國電影拒絕「藝術包裝」，那麼這裡的「藝術包裝」應該主要是指情節吸引性、故事感染性和審美娛樂性方面，而不是指形式和修辭方面。因為新中國電影歷來就有重視電影形式與修辭的傳統。這一方面是由於電影的思想內容領域被既定意識形態全面覆蓋，騰挪空間非常狹小，在主題內容既定的情況下，形式技巧成為藝術家有限的自我表現話語中風險較小的一種選擇。另一方面，新中國電影自我定位為大眾電影、工農兵電影，強調視聽藝術必須面

9　周星：〈略論中國電影美學形態流變〉，《電影藝術》2000年第5期。
10　胡菊彬：《新中國電影意識形態史（1949-1976）》，北京：中國廣播電視出版社，1995年，第119頁。

向基層、面向群眾。這種大眾文藝觀擔心繁複的情節會分散觀眾的注意力，深奧的主題會稀釋文本的政治蘊藉，從而阻礙大眾對於特定精神的領會與接受。這意味著對無產階級藝術家而言，電影語言及形式技巧的平實通俗不僅是一個藝術的問題，而且還是一個政治的問題。這就是新中國電影的變革為什麼每一次都是由形式技術層面的突圍開啟的原因所在。

　　「徘徊時期」也同樣遵循了這一規律。因而以拍攝技術和表現手法上的變革為基礎的意象美學先於更強調故事的真實感、展示生活的複雜性的紀實美學出現，並打破了千人一面、刻板僵化的電影面貌。《生活的顫音》和《小花》都運用了黑白畫面來表現過去的回憶部分，用彩色畫面表現現在時間的情節。通過黑白和彩色的對比，烘托故事的主題，推動情節的發展，也豐富了人物情感的厚度。《生活的顫音》是新中國電影史上難得的嚴肅題材的音樂故事片。全片按照奏鳴曲的曲式來結構故事，音樂作為該片關鍵的敘事裝置貫穿全片。通過音樂在基調、節奏和旋律上的變化構成蘊涵不同的意象，由此傳達不同的思想感情。《小花》則不僅將傳統敘事中處於前景的革命戰爭推向後景，而且非常注重自然意象與人的結合。通過青山綠水和鮮花草木的入鏡，渲染山川秀美，烘托人物的心靈美和身體美，創造出情景交融的詩意畫面，為陽剛的革命題材注入了清新和柔情。《苦惱人的笑》則運用歐洲先鋒電影裡的意識流手法，大量使用聲畫對位、時空交錯、扭曲鏡頭、升格、降格展現人的潛意識中的臆想，通過陰曹地府的荒誕意象來隱喻和諷刺壓抑黑暗的政治。不可否認，這些影片在運用西方技法和意象表現上存在斧鑿生硬等缺陷。但是，平心而論，它們給中國電影製造的驚喜和貢獻顯然是不可抹殺的。它們就像鐵屋中的第一聲吶喊，就像推開窗戶的第一縷清風，劃破了沉悶，攪動了陰霾，也為隨後紀實

影像風格的勃興奠定了基礎。

　　事實上，戰爭片、歷史片的主流格局顯示出「徘徊時期」電影創作回歸社會主義現實主義的傾向，它是對六十年代以來出現的電影過分依賴傳統戲劇現象的反撥。[11]少數民族片和喜劇片的復興是政治對社會主要矛盾的判斷由「階級矛盾」向「人民內部矛盾」轉變的象徵。而反特片的流行正是在此政治認知前提下所展開的對「階級矛盾」的想像性消費，由此彰顯出主流意識形態的某種政治自信。這種情形似曾相似。考慮到在當時的主流話語中，文革被描述為繼解放戰爭之後又一場革命與反革命之間的階級鬥爭，後文革初期的政治氛圍的確與建國初期有幾分相似，至少在話語表述中是這樣。然而與建國初舉國上下的豪情萬丈相比，後文革初年最大的不同在於民間一派劫後餘生的蕭瑟景象。

　　荒唐歲月給劫後餘生的中國社會留下的最大的後遺症就是：話語與現實的斷裂。這導致觀眾難以從黃鐘大呂的戰爭美學和慷慨激昂的語錄體那裡再獲得「體驗」的快感。對於那些一心懸置歷史、粉飾現實的作品，觀眾表現出普遍的反感和厭惡，曾經屢試不爽的語錄和「憶苦思甜」除了造成話語與現實的進一步撕裂外，根本無助於解決人們內心深處的信仰危機。反倒是瀰漫著灰色、惆悵和憤懣氣息的傷痕電影由於契合大眾心理迅速引起廣泛的情感共鳴。但正如通俗劇也包含對父權政治的指認，傷痕電影同樣是意識形態的產物。「文革」題材的異軍突起反映出意識形態表述「前歷史」的迫切心情。然而所炮製出的《十月的風雲》、《藍色的海灣》等一

[11]　畢克偉在〈文化解凍的界限：60年代早期的中國電影〉一文中認為六十年代中國電影對傳統戲劇的依賴，滿足了全國的情感需要，擺脫了蘇聯的社會主義現實主義模式。見張英進：《影像中國：當代中國電影的批評重構及跨國想像》，胡靜譯，上海：三聯書店，2008年，第63頁。

系列影片以影像與人心的斷裂宣告彌合話語與現實斷裂努力的失敗。這不是題材的失敗，而是因為過去在解放題材中常見的「他者化」和「妖魔化」的講述方式已經失去了解釋現實矛盾的能力。

　　正是在這個緊要關頭，傷痕電影擔任了彌合話語與現實斷裂的工作。在傷痕電影裡，前歷史不再被粗暴地「他者化」，而被重新指認為身體的一處「傷痕」。傷痕電影因而是一個悖論的存在──以展示傷口的方式來實現彌合斷裂的目的。這個悖論也構成了傷痕電影一直得不到官方意識形態信任的癥結所在。《生活的顫音》裡音樂家和《春雨瀟瀟》裡警察從頭到尾眉頭緊鎖、神情凝重的形象正是一種擔心被邊緣化的文本無意識的投射。這表明「徘徊時期」電影仍然需要接受政治意識形態的規訓。簡單地說，電影要成為個體與其真實的生存狀態想像性關係的再現。而這種再現的方式，無論是「他者化」還是「傷痕化」，都在將前歷史抽象化的同時遮蔽了其生成的具體複雜性。

　　因此，我們可以說，講述歷史並不是要真正回到歷史，而是製造有關歷史的集體記憶，從而淡忘歷史本身。所以我們在「徘徊時期」的不少影片裡看到了割斷「文革」將歷史直接焊接到「十七年」傳統的情況，比如謝晉的《青春》。從這個意義上說，「徘徊時期」電影開啟了「指認他鄉為故鄉」的敘述模式，而新時期的尋根電影（如《城南舊事》）、九十年代的懷舊電影（如《陽光燦爛的日子》）乃至新世紀的（如《歸來》）都是沿著這條脈絡鋪陳展開的。僅僅用「斯德哥爾摩綜合症」恐怕不足以解釋這種「症候的譜系」，在意識層面，它是意識形態規訓下的一種敘述策略。

第三節　觀念解放與現代性想像

「粉碎『四人幫』對於中國政治歷史是巨大轉變契機，對於中國電影而言則意味者前所未有的觀念和美學形態的變化。」[12]然而，這種轉變在發軔之初便帶有某種焦慮與茫然，「這與其說是一種先鋒藝術式的反歷史、反秩序、反大眾式的決絕，不如說只是一種命運的尷尬與社會性的懸置」。[13]「文藝從屬於政治」的路線直到1979年末的文藝工作者第四次代表大會才被最高權力予以明確否定。[14]也即是說，1978年的十一屆三中全會儘管讓文藝界聽到了春的腳步，但文學、戲劇和電影真正從政治工具的枷鎖中解脫出來，尋找自身的主體位置，實現與社會政治的對話，還是在1979年之後的事情。這其中，又以對電影的鬆綁最為遲疑。

1979年年初，文學藝術研究院電影研究室在北京的工人、幹部、教師、學生、解放軍中間進行了一次問卷調查。在收回的六百多份有效問卷中，對於當前電影存在的主要問題，認為「創作思想不解放」的占86%。[15]1976年以後，「四人幫」炮製的一系列文藝謬論，比如「陰謀電影」、「三突出」、「題材決定論」等遭到批

[12] 周星：〈略論中國電影美學形態流變〉，《電影藝術》2000年第5期。

[13] 戴錦華：《電影理論與批判手冊》，北京：科學技術文獻出版社，1993年，第4頁。

[14] 1979年3月，在《文藝報》召開的文藝理論批評工作座談會上，文藝家開始對「工具論」、「從屬論」提出異議。同年4月，《上海文學》雜誌發表評論員文章〈為文藝正名──駁「文藝是階級鬥爭的工具」論〉。同年10月30日鄧小平在中國文學藝術工作者第四次代表大會的祝詞中說：「黨對文藝工作的領導不是發號施令，不是要求文學藝術從屬於臨時的、具體的、直接的政治任務。」

[15] 見李鎮在「新時期以來的中國電影學術論壇」上發表的〈乍暖還寒猶未定：1980年「劇本創作座談會」之觀察〉一文，原載文學藝術研究院電影研究室《文藝思想動態》1979年第8期第8頁。

判，並被冠以主觀唯心主義、教條主義等諸多罪名。以當時的理論刊物《人民電影》為例，1976年3月的創刊號就投入了「反擊右傾翻案風」運動，粉碎「四人幫」以後又投入到批「陰謀電影」。[16] 斯坦尼斯拉夫斯基戲劇理論被批判為屬於「唯心主義」文藝觀後，連「內心活動」、「潛臺詞」這一類話也不准提了。[17] 1977年2月《人民日報》上刊載了一篇題為〈轉好文件學好綱〉的社論。長期浸淫在泛政治化的場域之中，多數人已經習慣於將外部的政治的強制命令內化為一種內部的道德的自我要求。主流社會輿論仍然沉溺於對政治風向的亦步亦趨而不能自拔。在這樣的一元語境下，「徘徊時期」的電影批評常常落入以新的「幫文藝」話語批判舊的「幫文藝」話語的窠臼，看起來更像是以五十步笑百步。

這種對意識形態的機械反映同樣出現在這一時期的電影創作當中。「文革」時期，在以「文藝旗手」自居的江青的直接授意和干預下，中國電影上出現了大量「批走資派」電影。粉碎「四人幫」以後，在新的意識形態規訓下，批判的主客體位置翻轉，一時間電影上出現了很多揭批「四人幫」的應景之作。比如《十月的風雲》素材及前期籌備早在「文革」結束前的1976年就已經開始，政治氣候突變後，創作者旋即改動劇本，在原有的素材和框架不變的情況下，影片調轉「槍口」，正面人物變身專政對象，反面人物成為人民英雄，造反派同走資派的鬥爭被改寫成老一輩革命家同「四人幫」的鬥爭。類似的影片還有《藍色的海灣》、《風雨里程》等。儘管經過一番「改頭換面」，但這些影片始終瀰漫著一股

16 陳犀禾：〈蛻變的急流——新時期十年電影思潮走向〉，中國電影藝術研究中心編《新時期電影10年》重慶：重慶出版社，1988年，第80頁。

17 夏衍：〈答《人民電影》編者的提問〉，見程季華等編：《夏衍全集（第7卷）》，杭州：浙江文藝出版社，2005年，第5頁。

「文革」式的陳腐氣息，所表現出來的無處不在的黨同伐異和陰謀論總給人一種「恍如昨日」之感。正如夏衍所言：「形勢變了，卻還在講過去的老話。」[18]這種換湯不換藥，把能指與所指隨意置換，形式與內容強行黏合的製法反映出創作者「不求藝術有功，但求政治無過」的機會主義心態；「過多地停留在對政治之惡的控訴層面，以及對自身苦難經驗的反覆陳述上」則是缺乏歷史意識和自省精神的犬儒主義在作怪，這些橫亙在創作者與創作對象之間的東西最終導致作品「流露出與其批評的政治強權在思維方式、話語形態和心靈習性上高度的同構性，也就是通常所謂的『越反越像』的悖論」。[19]當然，從另一方面講，這也昭示著電影創作領域依然阻礙重重，禁區多多的客觀現實。對於尚有藝術追求的理想主義者而言，血紅色黎明下的前路仍不明朗，「『左』邊要擺脫『三突出』，右邊要避開『黑八論』，中間的可行之路窄小得幾乎難以通過」。[20]從某種意義上說，「徘徊時期」走鋼絲一般的創作過程甚至比「文革」時期還要考驗創作者的政治敏感性和藝術技巧。並不是每一部電影都能成為謝晉式電影而被載入片目，稍有不慎就會出現白樺式的踏空。由此「徘徊時期」電影創作陷入一種在夾縫中左右逢源的歷史困局之中。

　　儘管如此，這種左與右的路線焦慮不過是一種表象，其背後的深層原因在於官方話語對社會解釋力的下降及由此帶來的自我消解的話語危機。由於電影具有「貼近群眾」與「影響面廣」的特點，它被社會主義國家賦予了意識形態領域的特殊地位——從蘇聯史達

[18] 李文斌：《夏衍訪談錄》，北京：中國電影出版社，1993年，第38頁。

[19] 唐小兵：〈讓歷史記憶照亮未來〉，《讀書》2014年第2期，第58頁。

[20] 馬德波：〈電影秧歌舞〉，《電影藝術》1981年第2期。

林宣導的社會主義現實主義電影，到「文革」期間江青一手炮製的「樣板戲」電影，再到朝鮮金正日「監製」的主體思想電影[21]——電影被視為無產階級文藝戰線的重型武器。任何新的思潮、新的風氣、新的觀念要想吹進電影領域必然遭遇嚴苛審查，甚至往往被無情下達逐客令以確保意識形態對電影的絕對控制。事實上，社會主義國家電影內部始終存在自上而下與自下而上兩種話語方式的矛盾與張力。當外部社會穩定時，這種衝突處於某種平衡狀態。一旦社會出現動盪，自上而下的話語權威受挫，這種平衡就會被打破。隨之而來的便是自下而上的話語權重新配置的要求，自上而下的話語則以語法重構或話語壓制來應對。處在這種博弈縫隙之間的「徘徊時期」的電影創作便呈現出一幅「以昨日之我攻今日之我」的弔詭景觀。

　　因此，電影更多地被建構為一個話語角力的權力空間，而非精神交流的藝術空間。而支援這種話語實踐的理論資源便是電影工具論的傳統思想。百年中國電影史上出現過照相論、影戲論、文學論、工具論、蒙太奇論等各種電影觀念，其中，工具論長期占據主流觀念，有學者研究發現早在二十世紀30年代左翼電影就確立了工具論的電影觀念。[22]工具論深刻影響並形塑了中國電影的敘事方式和美學形態。在經歷了1956年「百花」時期的曇花一現後，新中國電影在工具論的不歸路上漸行漸遠，並最終在「文革」時期達到極致。冰凍三尺、非一日之寒。「文革」結束的最初兩年，工具論仍然盤踞主流電影觀念。這直觀反映在當時的電影創作和電影批評

21　見程映虹：〈金氏父子精心打造北韓「革命樣板戲」〉，《動向》2001年5月15日第189期。

22　見張曉飛：〈「武器論」：1930年代中國左翼電影觀念〉，《社會科學輯刊》2013年第3期。

上。不論是現實題材的《希望》、《萬里征途》，文革題材的《十月的風雲》，還是少數民族題材的《奧金瑪》、兒童題材的《補課》，都因襲「千萬不要忘記階級鬥爭」的思想，在現實歷史中翻找「階級鬥爭的新動向」，講述在中國共產黨領導下鞏固人民民主專政政權的政治烏托邦。儘管出現了《青春》的詩意初探和《獵字99號》的娛樂試水，但整體上政治掛帥、長官意志依然嚴重，連革命領袖的形象塑造問題也要專門組織召開「無產階級革命家肖像化妝學術討論會」進行討論。[23]電影批評亦成為揭批「四人幫」的輿論陣地，僅後文革元年就炮製了大量或清算或平反的電影評論，言詞之間充斥著兩軍對壘、勢不兩立的戰鬥話語。[24]

　　藝術場域成為政治場域的直接映射而呈現為一種高度排他性的自足結構。電影文化「成了權力話語的直接表現形態。於是，在這種封閉的一元的中心化的社會結構中，唯一合法化的體制化文化，通過自己強有力的體制因素，實現著對整個文化對政治的絕對服從」。[25]這樣的局面直到兩場大討論的出現才得到改觀。第一場是由1978年5月11日《光明日報》評論員文章〈實踐是檢驗真理的唯一標準〉引發的全國範圍內的「真理標準」的討論。「它不是對未來的暢想，它首先表現在對新中國建立以來的政治、經濟和文

[23]　〈討論會概況〉，《戲劇藝術》1978年第3期。

[24]　參閱蘇洪標、董志翹：〈勃勃野心「千秋業」、忽忽一枕黃粱夢──評反黨亂軍的毒草電影劇本《千秋業》〉，《江蘇師院學報》1977年第1期；陳義：〈說「變」──從電影《決裂》的一個情節談起〉，《武漢大學學報（哲學社會科學版）》1977年第2期；余金：〈炮製電影《佔領頌》是為了篡黨奪權〉，《遼寧大學學報（哲學社會科學版）》1977年第3期；秦家華：〈社會主義新生活的讚歌──重評電影《五朵金花》〉，《思想戰線》1977年第6期；陶立璠：〈為偉大的祖國高唱讚歌──評彩色故事影片《祖國啊，母親！》〉，《中央民族學院學報》1977年第3期；〈「四人邦」是怎樣利用五種藝術期刊搞陰謀文藝的〉，《人民音樂》1978年第3期。

[25]　周憲：《現代性的張力》，北京：首都師範大學出版社，2001年，第120頁。

化路線、政策的深刻檢討。」[26]第二場是由1979年《電影藝術》第1期上發表的白景晟的文章〈丟掉戲劇的拐杖〉所引發的電影理論界的討論。如果說1978年年中開展的思想解放運動還只是一種自上而下的啟發民智的話，那麼，1979年年初開始的這場電影與戲劇離婚的運動則是一種自發的自我拯救行為。白景晟在題為〈再論丟掉戲劇的拐杖〉的文章中便就自己「開炮」的初衷如是解釋道：「我之所以提出要丟掉戲劇的拐杖，首先是戲劇方式拘束了電影的表現力。」[27]耐人尋味的是，這場自救行動肇始於一種擺脫束縛的樸素願望。白景晟在〈丟掉戲劇的拐杖〉一文中就直言不諱地宣稱：「電影和戲劇的最明顯的區別，表現在時間、空間的形式方面……是到了丟掉多年來依靠『戲劇』的拐杖的時候了。」[28]與之相應和，張暖欣和李陀在隨後的《談電影語言的現代化》一文中以世界電影的發展脈絡為參照座標，論證電影語言的新陳代謝比其他藝術語言更為迅速的觀點，並認為擺脫戲劇影響的電影化乃現代電影語言革新的大勢所趨。

　　這些聲音在當時看來無疑振聾發聵，也確實引起了熱烈討論。但也留下了很多疑團。邵牧君就在〈現代化與現代派〉一文中質疑了「去戲劇化」的觀念，他認為：「為了反對虛假、反對公式化和概念化，卻遷怒於戲劇化，從而不自覺地向現代派的非戲劇化靠攏」是「十分危險的」。[29]客觀地說，以今天的眼光來看，邵牧君的質疑是有一定道理的，但是當時剛從極「左」政治藩籬中突圍的

26　陸紹陽：〈中國當代電影史：1977年以來〉，北京：北京大學出版社，2004年，第9頁。

27　白景晟：〈再論丟掉戲劇的拐杖〉，《白景晟文集》（未公開出版），第73頁。

28　白景晟：〈丟掉戲劇的拐杖〉，《電影藝術參考資料》1979年第1期。

29　邵牧君：〈現代化與現代派〉，《電影藝術》1979年第5期。

電影界更傾向於支持白景晟、張暖欣和李陀的觀念。項莊舞劍，意在沛公。1979年開始的這場藝術自省運動背後包含了一個不便明言的政治訴求——即擺脫意識形態上「樣板戲化」、「工具化」的束縛。1979年3月，《文藝報》編輯部組織召開的文藝理論批評工作座談會就明確提出：「文藝不是一種可以受政治任意擺布的簡單工具，也不應該把文藝簡單地僅僅當作階級鬥爭的工具。」顯然，這場討論的本質是在有限的合法話語空間內，藝術家們借題發揮、借雞下蛋，以非政治性的話語方式委婉道出文藝與政治應該建立另一種可能的關係的願望。由於參與這場討論的多是兼具電影實踐和電影理論的藝術家，使得這種呼聲成為從理論界到實踐界知識份子的共同心聲。當這種對電影的身分進行重新思考在文藝界形成一種共識的時候，它所產生的力量便會促使官方意識形態檢討和反思過往的文藝政策，並最終轉化為官方對文藝與政治關係的重新定義。1979年年末，鄧小平在全國第四次文代會上的祝詞中明確提出各級領導不要「橫加干涉」，黨不是要求「文學藝術從屬於臨時的、具體的、直接的政治任務，而是根據文學藝術的特徵和發展規律，說明文藝工作者獲得條件來不斷繁榮文學藝術事業。」[30]從這場討論的發展過程及其最後的影響來看，這不僅是一場只著眼於電影語言內部的「去戲劇化」運動而已，還是知識份子在政治上的一次自我救濟行動。

　　從這樁「離婚」公案的細節當中我們還能感受到：七、八十年代之交的電影創作觀念，除了面臨縱向的威權政治的干擾，同時還受到來自橫向的話語挑戰。這是政治解凍後，民族國家打開國門，

[30]　鄧小平：〈在第四次全國文藝工作者代表大會上的祝詞〉，《人民日報》1979年10月31日。

走向世界的副產品。由此產生的電影語言危機包含著對現代性的誤認、挪用與想像。

　　1977年，引進譯製外國片和港產片的工作得以恢復。「震撼」是人們觀看完這些影片後的最為普遍的感受。人們驚愕地發現：十年「文革」不僅使中國的經濟錯過了搭上六、七十年代全球範圍內經濟高速發展的便車，而且在文化藝術方面也落伍於主流世界。與此同時，建設一個現代性的無產階級新型政權取代階級鬥爭成為中國政治的主導議題。1978年3月18日，鄧小平在全國科學大會上提出要堅定不移地朝著建設社會主義現代化國家的偉大目標前進，並提出「四個現代化」關鍵是科學技術現代化。建設「四個現代化」取代「階級鬥爭」成為社會政治經濟生活的中心以及主流意識形態。這種時代精神的深刻變革極大地感染和衝擊著藝術家們的思想觀念。現實落差的震撼和主流意識形態的召喚交織在一起構成藝術家們對「現代性」的認同與想像。

　　這種「現代性」迷思在被稱為「第四代導演的藝術宣言」的張暖欣和李陀的〈談電影語言的現代化〉一文中表露無遺，他們指出：「我國電影的電影語言必須變革、必須現代化的根本原因，還在於我們國家已經進入了一個新的時代。實現四個現代化，是一場極其深刻的大革命，它必然要在我國從經濟基礎道上層建築、從意識形態到生活習慣，都引起極其廣泛而又極其深刻的變化。」[31]對此，有質疑者就認為，「不能因為提科學技術現代化就把現代化這個詞兒套用到電影藝術上」，「藝術的發展與科學技術不同，不是舊了就廢了、淘汰了，藝術的變革往往有節奏性，甚至有循環性，久違的東西有時會變得新鮮起來」。而支持者則認為，現代化是

[31]　張暖欣、李陀：《談電影語言的現代化》，《電影藝術》1979年第3期。

「當今的歷史潮流、時代的趨勢。」[32]在各種思想的交鋒中，邵牧君的話較為準確地切中了電影語言現代化觀念的政治動機和癥結：「在全國人民響應黨中央的偉大號召，意氣風發地踏上四個現代化的新長征道路的今天，要求電影語言也來個現代化，似乎十分順應潮流，殊不知科技問題與藝術問題是大有不同的。」[33]

從今天看來，儘管電影語言現代化的提法帶有一定的圖解政策的功利性和盲動性意味，但它在客觀上啟動了中國電影僵化的創作觀念，為藝術家創作表現形式和藝術風格更為豐富多彩的作品爭取了話語空間，為七十年代末、八十年代的電影創作多重景觀的形成奠定了理論基礎。一些藝術家不再拘泥於社會主義現實主義的創作原則，拍攝技法上大膽借鑑西方的非線性敘事、意識流、搖拍等現代／後現代主義的表現手法，情節內容上也向優秀的類型片取經。比如荒誕劇《苦惱人的笑》就受到義大利著名故事片《一個警察局長的自白》的影響，而愛情片《小字輩》的故事情節則明顯受到香港電影《巴士奇遇結良緣》的啟發。倘若說對工具一元論的反撥本質上涉及電影的話語權問題，那麼電影語言現代化則是對民族國家現代性的錯位想像。但是，這種師「夷」長技也遭遇到了一些人的批判，被認為「實際上不是什麼創新，而是盲目學外國的一套」，「沒有目的性的亂搖。」[34]儘管學洋求新過程中確實存在囫圇吞棗、生搬硬套的問題，但這是可以理解的。在諸神退位、信仰崩塌的後神話時代，當一種新的宏大敘事被發掘以後，人們往往將自己的預期投射其中，並把它描述成會在神話世界裡出現的解除一切煩

[32]　〈本刊召開電影語言現代化問題座談會〉，《電影藝術》1979年第5期。

[33]　邵牧君：〈現代化與現代派〉，《電影藝術》1979年第5期。

[34]　夏衍：關於國產影片品質問題——答《文匯月刊》記者問，見程季華等編：《夏衍全集（第7卷）》，杭州：浙江文藝出版社，2005年，第195頁。

惱的靈丹妙藥。七、八十年代之交，當「現代性」的命題被再度提出的時候，它迅速契合了這樣一種大眾心理和文化語境，並在文學藝術的推波助瀾中，呈現為一幅能夠引領國人走出昨日的夢魘，擁抱光明的未來的全能神話。

政策與話語：
在解凍與遮蔽之間

第一節　政策：規訓與激勵之間

以1978年底召開十一屆三中全會為分水嶺，「徘徊時期」官方電影政策的走勢大體可以分為兩個階段：前期沿襲「文藝為工農兵服務、為政治服務」的指導思想；後期調整為「文藝為人民服務」的方針。可以說，這一時期的電影政策經歷了一個從「話語規約」的一軌制向「話語規約」與「話語激勵」雙管齊下的兩軌制過渡的演變過程。

這種調整的背後體現了官方管理思維和策略的更加務實。電影作為社會歷史的紀錄儀，本該及時記錄「四人幫」垮臺帶給社會人心的震撼，抒發人民群眾壓抑已久的心聲。然而與發生在現實中國的這場社會地震形成強烈對比的是，後文革元年1977年的中國電影卻顯得異常寂靜，整整一年實際僅生產了不到二十部故事片，人民群眾喜聞樂見的現實題材更是寥寥無幾。儘管電影主管部門將生產任務指標已經細化到題材類型，但各大製片廠仍然難以完成生產計畫。造成這種慘澹景象的原因一方面是由於十年浩劫使中國電影元氣大傷。在長期的整頓學習下，製片廠大多屬於停產半停產狀態，凋敝的人才隊伍荒於業務。但更重要的原因還是「左」的思想的影

響下電影制度政策方面的保守。面對這種局面，官方不得不對一直
以來所推行的剛性政策進行檢討。

解禁復映政策的出臺一般被視為電影政策調整的破冰之舉。
「文革」結束以後，被打為「修正主義毒草」的六百多部「十七
年」和「文革」期間拍攝的影片陸續解禁並在全國恢復公映。復映
政策的出臺暫時緩解了觀影需求與電影空白之間的矛盾，但畢竟是
權宜之計，而且年代久遠的影像無法從根本上滿足人民群眾對文藝
與時俱進的審美要求。針對這種情況，打破文革以來的閉關鎖國，
重新開展國際電影交流，舉辦「外國電影周」系列活動，逐步放開
外國及香港電影的引介譯製工作成為政策調整的第二步棋。1977年
發行放映譯製片十七部；1978年發行放映譯製片三十部，港產片一
部；1979年發行放映譯製片三十二部，港產片七部。[1]第三個方面
舉措是批准籌建新的電影製片廠（比如瀟湘製片廠和廣西製片廠的
成立）、恢復原有的製片廠建制（比如天山製片廠和內蒙古製片廠
恢復建制）。這種先從外圍打開突破口的做法符合從革命時期到建
設時期以來中共一貫的行事風格，或者說是其執政治國時一種習慣
性的策略選擇。但從另一方面說，選擇一條「外圍迂迴」的改革線
路也反映出決策層在一些關鍵性問題上仍然存在分歧，電影政策改
革仍然存在不小的阻力。儘管如此，這些政策舉措所釋放出來的信
號仍然是積極的，為沉悶多時的中國影壇帶來了希望，給人以足夠
的遐想空間。

然而局部政策的鬆動並沒有為中國電影帶來質的變化。儘管
1978年的故事片產量比前一年增長了一倍達到四十一部，但影片品

[1]　萬傳法：《當代中國電影的工業和美學：1978-2008》，上海大學博士學位論文，
　　2009年，第21頁。

質上並沒有明顯起色，用當時的評價來說就是「很多影片的水準還不如十七年時期」。這種情形令電影主管部門始料未及，頗為尷尬，於是在製片廠廠長會、劇本創作座談會等各種場合號召和鞭策電影工作者響應時代要求，滿懷熱情投入創作。文化部甚至推出建國三十年周年獻禮片計畫，以此鼓勵電影生產。然而，製片廠和創作人員也有自己的苦衷，政策剛性依舊不可撼動，創作禁區仍然很多，因而謹慎觀望情緒一時難以消除。可以說，「徘徊時期」前期的影壇內外呈現出冰火兩重天的奇特景象，「一方面，歷史目的的明確和迫切常常激起巨大的熱情和不顧一切的投入，另一方面，歷史障礙的模糊和頑強又常常使得這一熱情和投入毫無效果」。[2]這折射出整個國家在社會運行指導思想上的正本清源與撥亂反正任務依然任重道遠。它直接影響到電影領域對過去政策的反思力度和深度，意識形態上阻礙電影事業復甦的深層次障礙和禁區尚未得到根本性的清理。

　　對電影的功能定位的錯位是「徘徊時期」前期政策調整成效不大的直接原因。受極「左」思潮影響，「以階級鬥爭為綱」仍然是該階段官方電影政策的底色。例如在「四人幫」垮臺伊始的1976年10月至11月，《創業》、《海霞》、《園丁之歌》等之前受到「四人幫」批判的電影在全國恢復上映。顯然，包括隨後的全面解禁，把「四人幫」批判的影片重新搬上電影，其政治上的象徵意義大於文化意義。為政治服務仍然被當作電影工作的基本原則。直到1978年下半年，經過將近兩年的撥亂反正和對極「左」思潮的肅清工作，官方意識形態才不再提「文藝為工農兵服務、為政治服務」的口號，文藝被重新定性為與政治分屬上層建築的不同分支。1979年

[2]　黃子平、陳平原、錢理群：〈論二十世紀中國文學〉，《文學評論》1985年第5期。

初，胡耀邦出席中國文聯迎新茶話會，首次與文藝界三百多名人士
見面。會上文化部長黃鎮宣布：文化部和文學藝術界在「文革」前
「十七年」的工作中，根本不存在「文藝黑線專政」，也沒有形成
一條什麼修正主義「文藝黑線」。胡耀邦提出要建立黨與文藝界的
新關係，把全國文藝界建成一個新的「服務站」。2月26日，中共
中央宣傳部批准文化部黨組的決定，正式為「舊文化部」、「帝王
將相部、外國死人部」大案錯案澈底平反。它所產生的積極效應在
1979年的電影創作中被體現了出來。

　　儘管影片數量上相比1978年沒有顯著攀升，但影片品質和藝術
水準有了明顯提升，《小花》、《淚痕》、《苦惱人的笑》、《生
活的顫音》等代表了當時中國電影最高水準的影片均是在這一年完
成的。但是這種鬆綁並不意味著文藝可以離開政治，或者說可以與
政治主張背道而馳。官方意識形態對於文藝採取了「話語激勵」和
「話語規約」雙管齊下的策略。[3]一方面，通過各種形式鼓勵藝術
家們多創作批判極左思潮的文藝作品，制定了《優質影片生產獎勵
試行辦法》、《優質電影創作獎暫行辦法》等條例調動電影工作者
的積極性，設立政府電影獎，表彰優秀的創作人員，恢復影視教育
培養體系和理論刊物的出版。但是，另一方面，又嚴防藝術家們
「越界」，產生與主流意識形態相抵牾的文藝觀念，「苦戀」風波
就是一個典型案例，該事件之後一度下放到各製片廠的劇本投產權
也被重新收回電影局。

　　總體而言，「徘徊時期」的電影政策逐步擺脫了運動式思維，
並賦予電影藝術一定的自主空間，促進電影繁榮成為新的共識，出
臺的一些舉措客觀上為隨後三十年中國電影的騰飛奠定了基礎。但

[3]　丁帆、許志英：《新時期中國小說主潮》，北京：人民文學出版社，2001年。

與此同時，計畫經濟僵化的管理模式和長官意志往往使政策執行的實際效果打了不少折扣；對一些政策的解釋多有模糊和自相矛盾的地方，也影響了電影工作者的創作積極性。電影主管機構以行政式方法領導電影創作，造成「按部就班而條理井然」，卻導致「感光膠片上的東西也如請示、報告、開會一樣索然」。[4]不難看出，這些現象體現了「徘徊時期」中國電影政策徘徊、保守的特點，它直接對應著後文革初年的政治生態與社會心理。從某種意義上說，雙軌制的政策制度是處於左防復辟、右防自由化夾縫中的意識形態的有限選擇。俄國作家索爾仁尼琴曾說：「文學不能在『允許』和『不允許』、『這個你可以寫』和『那個你不可以寫』的分類中發展。」[5]後文革初年官方給電影創作設置的既規訓又激勵的政策就像唐僧給孫悟空頭上戴的緊箍咒，令這一時期的電影話語呈現出複雜微妙的言說方式與表意結構。

第二節　話語：繁複與遮蔽之間

從五十年代後期的反右運動開始，再到文革浩劫十年的折騰，經年累月的政治運動令國人的神經疲憊不堪，「徘徊時期」的中國社會瀰漫著一股政治厭惡的氣氛。然而，魯迅說過：「這革命文學旺盛起來，在表面上和別國不同，並非由於革命的高揚，而是因為革命的挫敗。」[6]應該說，學醫出身的魯迅給中國文藝的號脈力透紙背。它揭示了中國文藝與政治纏繞不清的關係，為我們檢視後毛

[4]　鍾惦棐：〈電影的鑼鼓〉，《文藝報》1956年12月15日。

[5]　薛君智：《歐美學者論蘇俄文學》，北京：社會科學文獻出版社，1996年，第98頁。

[6]　魯迅：〈上海文藝之一瞥〉，《魯迅全集（第4卷）·二心集》，北京：人民文學出版社，2005年，第304頁。

時代的文藝景觀提供了重要啟示——即便是在革命話語遭遇質詢、面臨祛魅的歷史轉型的關口，也應該重視現實政治對文本話語的影響和形構。較之於文革電影《反擊》、《決裂》兵臨城下、咄咄逼人的意識形態圍剿，「徘徊時期」的《生活的顫音》、《苦惱人的笑》呈現出一種意識形態的繁複和曖昧。

　　實際上，不僅僅是在電影領域，表意的壓抑和超載幾乎構成「徘徊時期」中國文藝的重要景觀。1979年，王蒙發表的短篇小說《夜的眼》便通過羊腿的隱喻和對遠離政治的鄉下淳樸民風的讚美，隱晦地傳達出某種對政治的惶惑和厭惡的情緒。然而，在筆者看來，無論電影《苦惱人的笑》還是小說《夜的眼》，儘管都流露出對政治的厭惡和遠離政治的願望，但文本表意方式的繁複和隱晦恰恰昭示出創作者對現實政治的焦慮。文本中的主人公的遭遇——厭惡政治但遠離不了政治——構成了對文本本身以及現實中的知識份子的處境的雙重隱喻。1976年10月，詩人張光年在日記的加注裡如是寫道：「十月六日，在葉劍英、華國鋒主持下，一舉粉碎王、張、江、姚『四人幫』！這特大的喜訊，當時高興得不敢輕信，日記上也不敢直書，實在可笑！八日下午老友李孔嘉同志來報喜，連說『三個公的一個母的都抓住了』。我心知其意，心想哪有這樣『全捉』的好事，不敢插嘴。當晚史會同志來報喜，坐下只是笑，未明說，以為我已知曉。九日獲知十五號文件大致內容，大喜過望。十日畢朔望同志來。他消息靈通，轉告從外事口獲知的具體情節。這才清楚了，然而日記上不敢明記！十年來長期充當『牛鬼蛇神』，把人嚇成這樣！這難道不是社會生活的異化、知識份子人格的異化？」[7]針對知識份子的經年累月、大大小小的各種整風運動

7　　王堯：〈「文革」對「五四」及「現代文藝」的敘述與闡釋〉，《當代作家評論》

早已使政治內化於知識份子的骨髓血液之中。

　　毫不誇張地說，政治人格事實上成為知識份子的第一人格。「文革」中受到衝擊最為嚴重的這個群體，掌握筆桿子和鏡頭的這個群體，本應是最有資格和可能讓民族的精神壓抑從政治中解脫出來的一股力量。然而政治的閹割焦慮推遲了預期中的文藝風暴的來臨。人們甚至無奈地發現：當荒唐時代終結之時，受害者在精神作品中盼來的不是藝術的撫慰而是政治的責備。《傷痕》的作者盧新華談及小說創作意圖時曾如是說：「我要塑造王曉華這樣一個人物，絕不僅僅是讓讀者去同情她的遭遇，為她流淚，而是要讓讀者在同情中對她又含有指責和批評，同時在這種指責的批評中，能冷靜地看到伸在王曉華腦子中的那隻『四人幫』的精神毒手，從而更好地洗刷自己心靈上的和思想上的傷痕，去為實現新時期的總任務而奮鬥。」[8]

　　言詞之間，盧新華自覺運用國家主義話語，極力貶抑作品的精神慰藉功能，突出強調作品的政治規訓功能。與其說這是一段有感而發的內心自白，不如說是一段靈魂自我改造的政治表態。這種表面政治正確的話語表述正是閹割焦慮的心態的寫照。而創作主體的這種焦慮無意識必然會投射到作品當中。因此，儘管盧新華努力將《傷痕》包裝成國家寓言，政治意識形態最終還是拒絕將其影像化。這表明電影對文本的政治標準的要求之嚴格超過了其他的藝術形式。而電影《太陽和人》的遭際更是印證了這種觀點。

　　1979年，長春電影製片廠青年導演彭甯找到時任武漢軍區話

2002年第1期，第99頁；原載張光年：《向陽日記》，上海遠東出版社，1997年12月版。

[8]　楊同生、毛巧玲編：《新時期獲獎小說創作經驗談》，長沙：湖南人民出版社，1985年，第158-159頁。

劇團編劇的白樺，打算拍一部有關著名畫家黃永玉的傳記體紀錄片。樣片拍出來後名字叫《路在他的腳下延伸》。夏衍建議將它拍成一部反映「文革」中知識份子的普遍命運的藝術片，「長影」方面也覺得領導人都沒拍過傳記片，給一個普通人拍一部傳記片不合適。於是，劇本被改寫成故事片，並以《苦戀》的名字發表在《十月》雜誌1979年第3期上，隨即引起轟動。根據劇本拍攝的《太陽和人》很快引起中宣部的注意。1980年初，影片在廣州開拍。期間電影局多次過問拍攝情況並提出修改意見。時任中宣部部長王任重曾派人到廣州外景地告訴白樺和彭寧：別的不干預你，但最後一組鏡頭不能拍。然而，等到成片送審時被發現修改意見沒有得到徹底執行，只是將最後一組鏡頭中的問號換成了省略號，一句「你們愛祖國，可是祖國愛你們嗎？」的臺詞也觸犯了禁忌。隨後事態逐漸擴大化，影片面臨被「槍斃」的危險。1981年1月10日夜，胡耀邦住處附近的富強胡同來了一個中年人。來人正是《苦戀》的編劇白樺。他請求胡耀邦觀看此片，但胡耀邦以「沒有審查通過之前，我不看」為由拒絕了他的請求。9月，在全國故事片廠廠長會議上，《太陽和人》遭到批判。12月，電影局在給長春電影製片廠的函件中正式確認禁映該片。

　　在筆者看來，這是私人話語與國家話語爭奪文藝主導權的一次失敗的嘗試。它顯示了國家話語在後文革初年文藝空間中占據不容辯駁的壓倒性優勢的事實。「心靈身分的真實性已經變得無關緊要，重要的是你是否採用了官方的話語體系。」[9]憑藉龐大的社會資源和宣傳機器，國家話語動員和喚詢知識份子接受新的歷史賦予他們的使命。朱大可認為，從傷痕文學到知青文學再到尋根文學的

9　　朱大可：《流氓的盛宴》，北京：新星出版社，2006年，第66頁。

蛻變與新國家主義發展的邏輯序列相吻合，即從個體的創傷記憶到苦難的放逐與回歸，最後昇華為對「國家－民族－人民」三位一體的探求，每一環都昭示國家主義的印跡，並表現出身分重設的意圖。[10]顯然，《苦戀》的問題不僅在於缺少與國家話語共振的自覺意識，而且還試圖挑戰國家話語對知識份子政治身分的設定。

在荒唐時代終結的歷史拐點，尋求新的合法性資源的國家機器要求大眾文藝提供明晰、有力的意識形態支撐。讓個體經歷與集體記憶發生關係，讓個人陳述製造出集體陳述，個人遭遇從而成為政治事件。個體的、情感的和趣味的訴求讓渡於集體的、國家的、政治的話語；個體的故事同時也是「人民記憶」、「歷史敘事」。夏衍曾說：「我這個人被關的年頭很長，苦頭也吃得不少。許多人勸我把『四人幫』虐待我的情況寫點東西出來。我不寫，因為這樣寫出來，對我們的社會、中華民族，對黨、對人民沒什麼好處。」[11]只有遺忘歷史，才能講述歷史，這是後文革初年知識份子所面臨的最大悖論。因此，儘管「傷痕電影」被解釋為撥亂反正的時代精神的產物，但事實上它是文藝接受政治規訓的產物。傷痕影片更像某種遺忘的儀式──記憶創傷的目的是讓傷痛變得可以忍受並最終將其遺忘。1980年，夏衍在電影局召開的創作人員影片觀摩學習會上就語重心長地提醒道：「我們希望的是寫『傷痕文學』的目的在於癒合傷痕，而不是展覽『傷痕』，或使『傷痕』擴大。」[12]持同樣觀點的還有陳荒煤，他在「劇本創作座談會」上直言：「凡是揭露林彪、「四人幫」的作品，看不到人民和黨的力量，看不到人民和

[10] 同上：第36頁。

[11] 〈夏衍同志在開幕時的講話〉，中國戲劇家協會研究室編《劇本創作座談會文集》，成都：四川人民出版社，1981年，第52頁。

[12] 程季華等編：《夏衍全集（第7卷）》，杭州：浙江文藝出版社，2005年，第172頁。

黨還有希望，看不到人心所向，黨和國家還有光明的前途，那麼，就不可能在作品中再現那個特定的歷史條件下的典型環境，也就不可能充分再現典型環境中的各種典型人物。」[13]在這裡，獨立思考的藝術人格被放逐，取而代之的是以國家利益為神聖本位的政治人格。文學藝術被賦予了宗教色彩，承擔類似神諭和烏托邦預言的角色。

　　不論是無意識行為還是自覺行為，正如美國馬克思主義理論批評家詹姆遜的觀點：「那些看起來好像是關於個人和利比多趨力的本文，總是以民族寓言的形式來投射一種政治。」[14]換言之，政治隱喻仍然是「徘徊時期」大眾文藝的首要功能。但是，「徘徊時期」的文藝景觀可能比詹姆遜的論斷還要複雜。按照詹姆遜的理論，欲望文本轉喻政治文本是第三世界的經典敘事。正如影片《生活的顫音》裡的接吻和小說《夜的眼》裡的羊腿，可以解釋為是創作者對政治的一種解構或消極態度的象徵。但這不能解釋全部的事實，也不能圓滿解釋壓抑、遮蔽和想像在文本中的隨處可見。實際上，這些作品內部存在欲望文本與政治文本互相轉換的現象，即除了詹姆遜所說的政治文本轉換為欲望文本，同時還存在欲望文本轉換為政治文本。如果以這樣的視野再來重新審視《生活的顫音》裡的吻戲和《夜的眼》裡的羊腿，我們會發現它們更像是閹割焦慮下裹「父」之名的一次偷腥。

　　我們可以從七十年代末的許多影像中窺見欲望暗湧的蛛絲馬跡，比如《歸心似箭》、《啊！搖籃》、《小花》裡的情欲敘事。即使《崢嶸歲月》這種意識形態意味濃厚的影片裡也出現了描寫個

13　陳荒煤：〈提高創作水準，奮勇前進〉，《劇本創作座談會文集》，成都：四川人民出版社，1981年，第106頁。

14　戴錦華：《電影理論與批判手冊》，北京：科學技術文獻出版社，1993年，第184頁。

體欲望的段落。故事中，龔嵐在為心上人薛成編織毛衣時陷入了對二人世界的幻想。影片以想像式插敘的一組鏡頭呈現了她腦海中的想像。鏡頭一，男女雙方散步到岸邊橘樹旁的全景。鏡頭二，近景裡男方不好意思地看了女方一眼。鏡頭三，特寫掛滿枝頭沉甸甸、金燦燦的橘子。鏡頭四，特寫男女含情脈脈地對望。鏡頭四，泛著霞光、水波蕩漾的湖面的中景。鏡頭五，龔嵐將思緒從心潮澎湃的幻想中拉回現實。儘管這組愛情鏡頭是為了反襯後面情節裡「四人幫」的慘無人道，但果實、秋波和男女間的凝視通過意象蒙太奇的鏡語剪輯傳達出明確的性暗示。這段愛情敘事在整體風格中的略顯突兀也暗示其對宏大敘事本身的破壞力。因此，它只能由想像開始，以遮蔽講述，用壓抑收尾。從欲望滿足的角度說，這是一種被中止的欲望。它幾乎構成了「徘徊時期」電影上欲望話語的主流形態。比如《小花》裡止乎於兄妹情的兩性關係，《生活的顫音》裡被推門而打斷的接吻，《歸心似箭》裡兵哥哥的歸隊。有趣的是，這些被主流意識形態勒令停止的欲望仍然製造出客觀的快感。福柯認為，性不是被權力所壓制，而恰恰是被權力所生產。從某種意義上說，正是意識形態的壓制生產了電影上的這些快感。

　　套用詹姆遜的話來說，「徘徊時期」裡那些看起來好像是關於集體和政治的文本，在宏大敘事的夜幕下隱藏著欲望的眼睛。不過這種欲望並不只是具有性意味，有時還帶有政治意味。比如傷痕電影的代表作《淚痕》的出爐跟創作者個人強烈的政治訴求密切相關。該片導演是第三代中的佼佼者李文化。在拍電影之前李文化曾擔任中央新聞紀錄片廠的攝影師，拍攝過抗美援朝、抗美援越、新疆剿匪等重大事件的紀錄片。1964年，他在謝鐵驪導演的《早春二月》裡擔任攝影師。雖然《早春二月》後來被打成「大毒草」，但裡面的攝影卻得到了當時已為「文藝旗手」的江青的賞識。她因此

把李文化調到八一電影製片廠，並指派李文化擔任第一部樣板電影
《南海長城》的攝影師。「文革」開始後李文化回到北京電影製片
廠。但打算拍「文化樣板工程」──樣板戲。江青又一次想起了李
文化，並召他二進中南海。於是李文化接連執導了《紅色娘子軍》
和《海港》兩部樣板戲。「文革」初期，他頗受江青器重，甚至一
度被派去拍攝批鬥劉少奇。然而由於江青對《海港》樣片不滿，李
文化隨後被打入「冷宮」。沉寂幾年後，1971年，他自導自攝了
「文革」第一部故事片《偵察兵》。影片受到周恩來的肯定，公映
後萬人空巷。「文革」末期，受命執導電影《決裂》和《反擊》。
不久，「四人幫」垮臺，他被當作「四人幫」爪牙遭到批判。直到
兩年後他給胡耀邦寫信才得以平反。隨後便拍攝反映知識份子蒙受
不白之冤的傷痕電影濫觴之作《淚痕》。談到拍攝《淚痕》的動機
時，李文化坦言：「我《反擊》挨了整，我要拍《淚痕》。我就是
要證明我和『四人幫』毫無關係，我還要拍個反『四人幫』的，所
以我拍了《淚痕》以後，我的精神基本振作起來了。我用我的片
子，用我的行動，用的我的創作證明了我和『四人幫』沒有任何關
係，證明了他們說的那些都是不實之詞！」[15]在文革後的最初兩年
裡，江青御用導演、「四人幫」爪牙的罪名令李文化的身心備受折
磨。因而對他而言，《淚痕》是一次自我救贖的機會。於是他將個
人的願望投射到揭批「四人幫」的主流意識形態敘述裡；利用巧妙
的敘事策略將私人的伸冤話語轉換成「蒙冤─含冤─洗冤」的集體
敘事。

　　這種創作主體在明確負載主流意識形態的電影中夾帶私貨的情
形比較普遍，比如與李文化有類似經歷的謝晉。由於曾在文革期間

[15]　〈李文化採訪錄〉，《電影文學》2010年第5期。

拍攝過樣板戲電影《海港》和陰謀電影《春苗》，謝晉也急欲借助電影上的突破來獲得現實中的解脫感，也才催生了《青春》、《小花》這樣的閃爍人性光芒的清新之作。

　　話語即權力。從「文革」電影的意識形態強力灌輸到「徘徊時期」電影的意識形態腹語術，反映出社會權力結構的轉型。福柯在《規訓與懲罰》中描述現代社會權力結構時指出：現代權力主要不是通過強力的面目自上而下施加的，而是以經驗的、隱蔽的、生產的、毛細血管狀的彌散狀態滲透到我們的日常生活中。這意味著意識形態會以更為隱蔽、理性和技術性的方式滲透進電影理論和創作。也就是說，電影會動用更為複雜的策略和更為隱蔽的手段將意識形態話語縫合進文本。正如詹姆遜所指出的，現代文學文本的意識形態意義並不是自動顯現於表層敘事中，恰好相反，文本「不但極力抵制任何闡釋的企圖，它更以其獨有的結構形式，全面地把作品的意義範疇封鎖起來」。[16]文本策略性地掩蓋自身的矛盾，壓制自身的歷史性，將意識形態的意義驅入語義和句法的深層結構，最終構成文本的政治無意識。[17]這意味著作為一種現代性文本，電影不但會掩蓋現實的矛盾，還會掩飾自身的困境。

　　在「徘徊時期」，除了傳統的道德資源為政治的合法性提供支撐，知識話語也成為意識形態機器利用的重要資源；而且由於與改革開放和「四個現代化」的宏大敘事密切相關，知識被獲准進入權力結構成為「槍桿子出政權」之外一種新型的權力邏輯。換言之，知識既生產權力，同時也是權力本身。另一方面，色情的、凝視的

[16]　[美]詹姆遜：《晚期資本主義的文化邏輯》，陳清僑譯，北京：三聯書店，1997年，第465頁。

[17]　胡亞敏：〈論詹姆遜的意識形態敘事理論〉，《華中師範大學學報（人文社科版）》2001年第6期。

快感是歷史和文本難以澈底壓抑的潛意識。欲望不僅在革命歷史題材中偽裝成暴力敘事和革命激情，而且在類型影片和娛樂片（比如反特片、喜劇片）中權力話語也需要快感補償機制輔助完成意識形態認同。另外，不僅欲望話語與權力話語處於協商機制當中，道德在某種情況下也會構成對文本的雙重壓抑──政治的和欲望的。因此，權力－知識、道德和欲望三者之間構成一種既合作又對抗、既排斥又重疊的複雜關係（如圖1）。

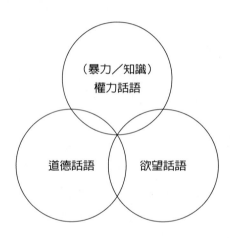

　　儘管如此，由於無論是快感還是解脫感，這些個人的欲望話語仍然是在政治文本的框架限制內講述的，因而由它們構建的影像仍然不脫解凍時期的典型特徵。正如美國馬克思主義電影理論家布里恩・漢德森在〈搜索者──一個美國的困境〉一文對福柯觀點的重述：重要的是講述神話的年代，而不是神話所講述的年代。可以看到，「徘徊時期」中國電影的話語機制的政治複雜性。一方面，政治厭惡成為社會的普遍心理，宏大敘事常常需要借助日常生活的、私人的話語才能施展影響；另一方面，在乍暖還寒的政治語境

下，個人的、欲望的、非革命的話語仍需要以宏大敘事為名以取得合法言說的護身符。一方面，電影開始逐漸擺脫千人一面、鐵板一塊的僵化局面，國家話語與個人話語的協商機制初露端倪；但另一方面，意識形態的紅線和壓制仍然在場。因此，七十年代末的中國電影呈現出一種對政治話語欲拒還迎、欲望話語欲說還羞的奇特景觀。這種話語的曖昧與遮蔽削弱了「徘徊時期」電影藝術的人文價值與生命張力。正如陳思和所言：「作家描寫苦難本身還有許多限制，他的所有努力還處在如何表達創傷的技術方面，那麼，心靈傷痛的癒合似乎還是一個遙遠的使命。」[18]

[18] 陳思和：〈中國當代文學與「文革」記憶〉，《中國現代文學論叢〈第三卷1〉》，上海：上海人民出版社，2008年，第79頁。

狂歡與傷痕：
後神話的精神症候

第一節 「戰爭」想像的狂歡化

　　七十年代末，再現「文化大革命」歷史的故事片迅速搶占電影。《十月的風雲》、《嚴峻的歷程》、《風雨里程》、《失去記憶的人》、《於無聲處》、《走在戰爭前面》、《崢嶸歲月》、《藍色的港灣》、《不平靜的日子》等影片魚貫而出，掀起「徘徊時期」電影創作的第一波高潮。然而這些影片幾乎是清一色地描寫工農兵戰線上的權力鬥爭和路線鬥爭。畫面裡充斥著臉譜化的人物形象，「三突出」的鏡語風格以及「陰謀」電影歇斯底里的後遺症。這自然引起當時剛從「文革」中挺過來的人們的普遍不滿，「許多觀眾在給電影局或電影製片廠的信中尖銳地批判道：我們是抱著原諒的心情來看粉碎『四人幫』後不久出現的一些新影片的。如今，粉碎『四人幫』已經近兩年了，各行各業都在突飛猛進，而那些『幫氣』、『幫風』很濃、藝術水準很低的影片為什麼還有拿來上市?!」[1]因而事實上，某些論者眼中所謂的批判文化大革命的現

[1]　《當代中國》叢書編輯部編《當代中國電影（上）》，北京：中國社會科學出版社，1989年，第359-360頁。

實主義影片，[2]是以新的「幫文藝」批判舊的「幫文藝」的新瓶裝舊酒。

在這些影片中，雖然「文革」出現在了歷史的前景，但是，它是以社會主義革命事業的組成部分和無產階級專政下的繼續革命的面貌來加以呈現的。也即是說，電影工作者在處理「文革」題材時，在「文革」和「四人幫」之間做了謹慎的切割——在不遺餘力地鞭撻聲討「四人幫」的同時，對待「文化大革命」基本持肯定的態度。1979年拍攝的影片《於無聲處》裡的主要角色遭受「四人幫」誣陷迫害的老幹部梅林便如是說道：「文化大革命真是一個千金難買的好時機啊，文化大革命的暴風雨不僅洗滌革命者的靈魂，也會沖去一些政治小丑臉上的油彩。」儘管距離「文革」已經三年，但對「文革」的認識尚停留在「文革」時期。而這種認識在七十年代末的中國電影上很有代表性。

因此，雖然與德國、日本對二戰的反思以及俄國對蘇聯解體的反思相比，後文革的中國社會的批判運動來得極為迅速——幾乎就在「文革」結束的同時，社會上下便被動員起來投入揭批熱潮。然而批判的矛頭並不指向「文化大革命」本身，而是有其特定的批判對象，即「四人幫」。後文革伊始，華國鋒希望維持毛澤東主義的合法性，避免公開背離毛澤東的遺產。1977年8月召開的中共第十一次全國代表大會依舊提「無產階級專政下繼續革命」和「以階級鬥爭為綱」的口號，政治上遲遲不與文化大革命劃清界線。鄧小平在1978年12月13日發表的〈解放思想，實事求是，團結一致向前看〉的講話中也指出：「關於文化大革命，也應該科學地歷史地來

2　有論者就稱讚《十月的風雲》等影片「以現實主義的態度面對『文革』歷史，對其進行了揭露、批判和反思」。宣寧：〈戰鬥的現實主義、娛樂片、地域色彩——峨眉電影製片廠故事片創作三題〉，《四川戲劇》2011年第6期，第91頁。

看。毛澤東同志發動這樣一次大革命，主要是從反修防修的要求出發的。至於在實際過程中發生的缺點、錯誤，適當的時候作為經驗教訓總結一下，這對統一全黨的認識，是需要的。文化大革命已經成為我國社會主義歷史發展中的一個階段，總要總結，但是不必匆忙去做。」十天之後通過的被認為是新時期綱領性文件的十一屆三中全會會議公報基本上是對鄧小平觀點的重申：「毛澤東同志發動這樣一場大革命，主要是鑑於蘇聯變修，從反修防修出發的。至於實際過程中發生的缺點、錯誤，適當的時候作為經驗教訓加以總結，統一全黨和全國人民的認識，是必要的，但是不應匆忙地進行。」[3]

無論其動機是出於政治穩定的考慮還是源於思想認識的躊躇，這種來自最高權力對「文化大革命」的定調無疑決定了「文革」在七十年代末的社會語境中仍然籠罩在神聖的光環之下。1975年拍攝的《決裂》儘管具有明顯的反智主義傾向，但由於影片反映的「共產主義勞動大學」曾得到過毛澤東的親自肯定，周恩來等領導人都為「共大」題過詞，再加上兩個「凡是」的影響，因而「文革」結束以後中央沒有把它劃入「陰謀電影」之列。[4]

可以看出，「徘徊時期」主流意識形態的批判對象主要針對「四人幫」及其餘黨，而「文革」尚未祛魅。於是「造就了這場『文化大革命』的原因——歷史本身從故事中一次次滑脫，我們沒有得到狂人式的機會去正視和『說出』這難以忍受然而真實的恐怖和痛苦（雖然『說出』是『康復』的前提），似乎，這份不可迴避

[3] 中共中央文獻研究室編《中國共產黨第十一屆中央委員會第三次全體會議公報》，《三中全會以來重要文獻選編》（上），北京：人民出版社，1982年，第12頁。

[4] 被定性為「四人版」篡黨奪權的「陰謀電影」公開批判的有五部：《春苗》、《反擊》、《歡騰的小涼河》、《盛大的節日》、《千秋業》。

的真實已註定作為『創傷』長留在我們群體的無意識深處。新時期初年的文學與歷史本身的關係正是在這一基礎上形成。如果說，『文革』十年是我們群體無意識的『創傷性』時刻，那麼『傷痕』則是這一創傷遺留的『症候』。新時期初年的小說告訴我們，造成『傷痕』的是極左思潮，但卻沒有告訴我們，這一極左思潮不過是更為普遍的『症候』，而造成這一更為普遍的症候的病理原因，則在我們小說的無意識中安然無恙地繼續存留著。」[5]後文革初年的現實主義文學藝術喧囂高漲的背後是虛妄的亢奮和精神的空洞——對於現實的批判，更多地表現為一項政治任務，而不是一種自覺行為；對於歷史的反思，更多地表現為對運動中某些人物的臧否，而不是對運動本身的反省。回憶歷史當然並不要返回歷史，而是叩問歷史，從而避免歷史的重蹈覆轍。但倘若缺乏懺悔和自省精神的必要觀照，歷史的回憶將落入「階級仇恨」和「憶苦思甜」的窠臼，並最終滑向某種「戰鬥」想像的狂歡。電影工作者被鼓動把一部影片當作一場大的鬥爭中的具體策略，「運用戰爭的眼光理解正在發生的事情，以『誓不兩立、不共戴天』的立場來描述當時的社會矛盾和衝突，在1977、1978乃至1979年的影片中，表現得十分突出」[6]。「文革」題材怒目圓睜、劍拔弩張，沒有硝煙勝似硝煙的緊張氛圍正是上述的症候式表演。

　　「徘徊時期」電影上的「文革」敘事充滿了「戰爭」的想像和狂歡的迷思。創作者仍然沿襲階級鬥爭的思維來結構電影文本。鬥爭占滿了每一幀畫面：它既是政治生活的主要形式，又是精神生活的全部內容。1977年拍攝的影片《十月的風雲》尾聲，反革命份子

[5]　孟悅：《歷史與敘述》，西安：陝西人民教育出版社，1991年，第32頁。

[6]　崔衛平：〈電影中的「文革」敘事〉，《粵海風》2006年第4期。

企圖最後一搏，糾集人手配備武器驅車奔赴兵工廠抓人。另一邊，黨中央一舉粉碎「四人幫」消息從北京傳來，軍區領導果斷採取行動，命令部隊火速前往捉拿反革命份子。只見道路兩旁站著列隊的士兵，頭戴鋼盔，步槍刺刀發出道道寒光；民兵整裝肅立，不僅肩挎著槍，腰上的帆布子彈帶也裝得鼓鼓的，整個場面甚是壯觀，活脫脫現實版的兩軍對壘。劍拔弩張的場景俯拾即是。《於無聲處》開場，緊張的音樂，陰沉的天氣，疾馳的軍車以及車上手持長矛的民兵使上海籠罩在一種兵臨城下、箭在弦上的緊張氛圍之中。1979年攝製的《崢嶸歲月》裡上演了反革命綁架工程總指揮並縱火企圖將其燒死的情節。這些影片的共同之處在於從戰爭的角度來理解生活當中不同力量的對抗。「對幸福的理解是鬥爭」——影片《崢嶸歲月》裡的一句臺詞——是對此最好的注解。

因此，鬥爭成為「徘徊時期」電影中的常見母題。「有的影片正面寫黨內的路線鬥爭，特別寫了由於『左』傾機會主義路線的統治給革命事業造成的巨大損失；有的寫了革命者的悲歡離合，寫了男女之間的愛情故事；有的寫了知識份子的生活和鬥爭；也有的寫了現實生活的落後面。」[7]即使故事觸及了情感世界裡的悲歡離合，愛恨情仇，那也是鬥爭者的悲歡離合，愛恨情仇。從某種意義上講，將現實生活想像成一場又一場的戰鬥成為這一時期電影工作者在創作構思故事時的集體無意識。任何人都能夠在這些故事裡感受到其中的思維邏輯與「文革」時期如出一轍。因而影片保留了當時人們關於「文革」的鮮活理解：目前正在進行的這場「奪權」的

[7]　轉引自李鎮在「新時期以來的中國電影學術論壇」上發表的〈乍暖還寒猶未定：1980年「劇本創作座談會」之觀察〉一文，原載《拿出更多的好影片向國慶三十周年獻禮——丁嶠同志答本刊記者問》，文化部電影事業管理局《電影通訊》第2期，1979年8月31日，第8頁。

鬥爭，是戰爭的延續和它的一種形式，而且必然伴隨著流血和「人頭落地」。這符合1938年毛澤東在〈論持久戰〉中說：「戰爭是流血的政治，政治是不流血的戰爭。」但是人們並沒有守住政治是不流血的這個界限。對「文革」故事的「戰爭」想像昭示不斷革命的文革式思維仍然是遊蕩在七、八十年代之交的電影幽靈。抱著一種「不求有功、但求無過」的心理，電影創作者不願意對歷史遺產進行清理，要麼對現實持一種極度憤懣的態度，將自己放在弱者的位置（比如《淚痕》、《生活的顫音》、《春雨瀟瀟》），要麼有一種代表人民、替天行道的道理優越感，對現實生活進行強制性階級分析，認定必須借助革命的手段才能澈底改變令人難以忍受的現實（比如《十月的風雲》、《於無聲處》、《崢嶸歲月》）。

在這些影片中，正面主人公大多是一位經歷過長征或者解放戰爭的革命老幹部，「靠邊站」若干年之後剛剛回到工作崗位或者下放到基層，他們所執行的是周恩來在1975年四屆人大上所制定的建設「四個現代化」的路線。而向他發動「奪權」進攻的人，其矛頭從根本上來說針對周恩來的，他們在北京的主子視周恩來為自己奪權道路上的障礙，於是「周恩來」的名字經常被提起，「保衛周總理」成了一個響亮的口號。[8]

根據同名話劇改編的影片《於無聲處》就是以此為背景的一個故事。影片保留了舞臺劇的痕跡，全部的戲劇衝突都集中於一所公寓之內，但故事的火藥味十足。電影講述了1976年夏天，受「四人幫」迫害的老幹部梅林和兒子歐陽平來上海投奔老戰友何是非一家的故事。戰爭年代，梅林曾是何是非的救命恩人。但在「四人幫」橫行期間，為了向上爬，何是非寫黑材料誣陷梅林為叛徒。因

[8] 崔衛平：〈電影中的「文革」敘事〉，《粵海風》2006年第4期。

而，梅林和歐陽平的到來讓他深感不快。當得知歐陽平是正被通緝的天安門事件反革命份子時，他再一次看到了告密以請功領賞的機會。身患肝癌的梅林鼓勵歐陽平到法庭上、監獄裡，去跟「四人幫」做最後的鬥爭。歐陽平離開前，梅林交出了一個布包，裡面是重要的揭發材料及數額不小的黨費。歐陽平問媽媽哪裡來的這麼多錢，梅林坦誠是從生活費中一點點摳出來的：「一個共產黨員應該用自己的生命交黨費。」歐陽平不放心她的身體，她回答：「說不定，哪一天我還要回部隊打仗呢。」母子倆分享著同樣的關於戰爭的想像，將眼下的鬥爭看作是昨日的鬥爭的延續。當梅林問兒子：「當初參加革命，是提著腦袋，今天我們搞社會主義革命，有這個決心嗎？」歐陽平斬釘截鐵地回答：「為了保衛老一輩打下的革命江山，保衛毛主席，保衛周總理，我願意一滴滴灑盡全身熱血。」何是非的愛人良心不安，當眾揭發了何是非。何是非的愛人、兒子和女兒遂與之決裂，一道離開了他。歐陽平曾對何是非的女兒何芸說：「我曾經天真地把社會主義革命想像成坐軟席列車那樣舒服，經過十年文化大革命的風風雨雨，我才真正懂得了什麼叫革命。」原本在公安局工作要抓捕現行反革命的何芸最終醒悟，勇敢地攜手歐陽平如同江姐慷慨赴義一樣走向敵人。何芸顯然是一個林道靜式的人物，而鏡頭給她不斷的面部特寫則暗示出她在故事裡的重要地位。何的兒子知道父親才是叛徒後，竟憤怒地舉起花瓶就要往何的頭上砸。從觀念衝突演變為言語衝突最後上升到肢體衝突，家庭成員之間的矛盾逐步升級。

更為突兀的情節是，當眾叛親離、孤家寡人的何是非苦苦哀求家人不要棄他而去時，歐陽平卻橫在他和親人之間，厲聲斥責他才是無產階級革命的叛徒。眼看兒女們與父親紛紛決裂，先前因包庇丈夫而整日哭哭泣泣的何妻反而沒有一絲悲傷，之前軟弱悲觀的中

年婦女形象此時不見了蹤影，變成了一個冷酷無情、大義滅親的革命戰士。

　　影像裡，嗅不出親朋好友之間互相揭發、「大義滅親」的人倫悲劇意味，也看不到對造成悲劇的「文化大革命」的絲毫反思，反而感受到一種高高在上、撲面而來的訓導的味道。顯然，這是一齣無產階級專政故事的家庭劇場版，它傳達出這樣一種意識形態觀念——和平時期的鬥爭形勢依然嚴峻，階級鬥爭滲透於現實生活而無處不在，階級敵人就藏在每一個人的身邊。並且通過政治倫理化敘事實現將繼續鬥爭的觀念灌輸給觀眾的意識形態規訓。這部電影的片名「於無聲處」出自魯迅的〈無題〉詩：「萬家墨面沒蒿萊，敢有歌吟動地哀。心事浩茫連廣宇，於無聲處聽驚雷。」遺憾的是，我們沒有在影片中聽到任何帶來清新空氣的驚雷。對於影片中所流露出的政治對人性的異化，創作者沒有絲毫的警惕和戒備，反而沉浸在大量全景俯拍製造出的審判者的自我想像之中。於是，政治鬥爭導致的人倫悲劇也被演繹為直面鬥爭、大義滅親的「弒父」行動。

　　敘事狂歡之下是文本修辭和政治隱喻之間難以掩藏的斷裂。在這場沒有硝煙的戰爭中，看不到有血有肉的個體，而是「大義滅親者」的一類人；看不到反動集團何以得勢的原因，卻被告知他們只是一小撮以卵擊石，妄圖與人民為敵的可笑小丑。影片一方面極力渲染和平時期敵我鬥爭絲毫不亞於戰爭年代的殘酷性，另一方面何是非卻是影片中唯一出場的反面人物。敵我力量如此懸殊，可革命者卻只能選擇以離家出走和到監獄裡抗爭的方式來反抗。倘若真的如影片所表現的那樣，人民不是沉默的大多數，那麼如何解釋黑暗的時空隧道為何一走就是十年的歷史事實？

　　作為影片唯一出場的反面人物，何是非的名字讓人聯想到英

國文豪蕭伯納的戲劇《芭芭拉少校》裡斯蒂芬與父親關於是非問題的一段對話。工業巨頭安德謝夫的兒子斯蒂芬終日遊手好閒，無所事事。有一天，父親教訓他，說整天這麼遊蕩、一無所長，將來怎麼辦？斯蒂芬回答：「我的長處在於能夠明辨是非。」父親聽到這話大為生氣，說明辨是非是世上最難的事，科學家和哲學家終生思考，也未必能夠得出什麼結論，你這麼一個東西，憑什麼就能明辨是非？《與無聲處》在認真思考歷史的複雜性之前所流露出來的輕率自負倒是與斯蒂芬有幾分相似。

影片《希望》裡，某海濱油田指導員宮連才得某首長聯絡員的指示：「整頓就是復辟」，「在權的問題上，不必謙虛，就是要奪。像打籃球一樣，上場就要搶」。而要奪權，必然與「搞亂」聯繫在一起：「首先要搞亂，把他們的規章制度搞臭。」根據這種指示，宮連才積極展開奪權活動。他陽奉陰違，表面上對黨委書記嚴水寬恢復生產的意見表示支持，暗地裡進行各種阻擾破壞。製造油井含水量猛增事件，並挑撥工人對於規章制度的不滿，寫黑材料把嚴水寬打成走資派。鬥爭進入白熱化階段後，宮連才妄圖用一場大火毀掉井場：「要是井上如果能夠起一把大火，那多好啊。油罐爆炸，那就等於原子彈了。」把油田「奪權」鬥爭與投放「原子彈」聯繫起來，這種想像力讓人咋舌。通過這一系列的事件，革命群眾終於受了教育，明白了鬥爭從未遠去這個道理。在保住了井場和革命果實後，兩個經歷過戰爭年月的老革命進行了這樣一番對話：「前些年我總覺得仗打完了，不對啊。」「我們是老了，但還能聞出火藥味啊。」這種將破壞生產、阻擾科研作為「奪權」的主要途徑，是「恢復期間」的「文革」題材主要表現的鬥爭形式。影片中的幫派份子總是不惜採取各種卑鄙手段，實施阻擾破壞陰謀，以達到亂中奪權的險惡目的：比如《不平靜的日子》裡扣押油輪實施綁

架，《震》裡扣押地震警報，以及《嚴峻的歷程》裡點燃油罐車製
造爆炸等等。

　　歷史一再地被表徵為一場對抗，不是個體之間的對抗，而是階
級的對抗。沉重的話題就這樣湮沒在階級鬥爭持續化的狂歡之中，
對權力的極度狂熱則催生了暴力的迷思。各種脫離現實的暴力奇觀
浮現於電影之上。

　　1978年北京電影製片廠攝製的《風雨里程》在大部分時間裡都
顯得平淡無奇，儘管在編劇兼導演崔嵬的努力下，情節中點綴了些
許較有生活氣息的小片段，直到影片最後的高潮階段出現了堪稱奇
觀的一幕場景。「四人幫」親信姚興邦指使保鏢綁架了鐵路電務段
革委會主任路雲志。陰暗的房間裡幾個保鏢戴著墨鏡、叼著煙捲，
一副窮凶極惡的嘴臉逼問路雲志，隨後與營救人員的衝突更是出現
了激烈刺激的打鬥場面，情節儼然香港黑幫動作片的紅色革命版。
儘管這樣戲劇化的表演部分消解了文革神話，但是戲說歷史無疑對
影片苦心營構的真實感造成了衝擊，同時也錯失了思考發生歷史悲
劇的深層原因的機會。

　　影片《失去記憶的人》裡，某市幫派份子林帆、胡一闖等策
劃了「大型化工設備事件」，把廠黨委書記葉川隔離嚴刑拷打，怕
陰謀敗露，後將其祕密送到醫院做腦葉切除手術，企圖使他永遠喪
失記憶。雖然在這些影片裡，鬥爭被限制在局部範圍之內，沒有大
規模的正面「戰場」，但衝突的性質卻是你死我活的戰爭性質。不
僅沒有絲毫調和的餘地，而且要從肉體上將對方消滅、制服或者隔
離。倘若僅僅從這些影像來認識「徘徊時期」的中國社會，會以為
那裡正在進行一場全國性的地下抵抗運動。那些「不拿槍的敵人」
如同「拿槍的敵人」一樣，甚至還更有威脅。然而當北京傳來一舉
「粉碎四人幫」的消息是，這些敵人就像經不起陽光照射的「鬼

魅」一樣，頓時原形畢露或者洩了氣，作為少數派的他們是與一個更大的看不見的戰場聯繫在一起的。

但是，倘若《於無聲處》中歐陽平詳細描述幫派份子對母親所施加的各種酷刑及其過程是為了激起觀眾的階級仇恨，那麼《風雲里程》裡對這種暴力場景黑幫過堂式的漫畫化渲染的意義何在呢？

這種暴力狂歡的原動力只有一個：恐懼，一種被歷史綁架的恐懼。正如生活在恐懼中的少年陳凱歌對暴力的初體驗：「我嘗到了暴力的快感，它使我暫時地擺脫了恐懼和恥辱。久渴的虛榮和原來並不覺醒的對權力的幻想一下子滿足了，就像水倒進一隻淺淺的盤子。」[9]癲狂、扭曲的行為往往是為了掩飾內心的惶恐與不安。想像一場殘酷的戰爭，製造幾個可怕的惡魔，為親歷者的軟弱和歷史汙點開罪。

福柯說，我們身處在一個奇特的懺悔社會中。然而後文革初年的人們卻置身於一個奇特的控訴社會中。「戰爭」想像是控訴社會的集體無意識。「消滅」一群已經被宣判的敵人，從而永遠地走出歷史，這才是這場重返歷史集體行動的目的。1979年有《淚痕》、《苦惱人的笑》、《生活的顫音》等七部「文革」題材影片獲得政府獎，1980年縮減到《巴山夜雨》、《天雲山傳奇》兩部，1982年一部：《牧馬人》，1985年一部：《黑炮事件》，1986年一部：《芙蓉鎮》。此後，「文革」無論是作為表現題材還是故事背景就再也沒有出現在這個政府獎的名單上。這彷彿在說：回憶到此為止。可是記憶不會停歇。「記憶是與歷史真相相銜接的，記憶是剛直而真誠的，它追求對歷史事實的一種本真呈現，通過這種呈現的事實牽引出一種人類世界基本的價值判斷。而回憶，則往往與當事

9　　陳凱歌：《我的青春回憶錄》，北京：中國人民大學出版社，2009年，第78頁。

人的自我隱藏和自我粉飾相關。」[10]「鬥爭」成為一個空洞的能指
——它構成回憶裡的最大在場，卻並不指涉歷史本身。通過不斷地
「還原」那場「戰鬥」，影像賦予一幀幀「崢嶸歲月」恍如親臨而
又連貫的意義，在審判失敗者的狂歡中放逐恐懼、獲得救贖。

第二節　「子承父志」的神話

一、「子承父志」的敘事模式

詹姆遜曾說：「要從意識形態上操控人們，作品中就必須具
備烏托邦成分，只有這樣才能吸引人們。只有烏托邦，才能蠱惑人
們，從意識形態上將他們導向不同的方向。在這一意義上，它們相
輔相成。另外，烏托邦要想產生效果，還必須運用集體的語言，而
這種語言通常就是一種意識形態語言。」[11]「文革」結束伊始，僅
1977年便有《十月的風雲》、《希望》和《震》三部描寫「文革」
的影片，隨後的1978年則出現了《嚴峻的歷程》、《風雨里程》、
《失去記憶的人》、《走在戰爭前面》、《崢嶸歲月》、《藍色的
港灣》、《不平靜的日子》等影片。然而，這些作品在有些人看來
其實是「詛咒紅日」的「缺德」文學，[12]是「字裡行間明鞭封建帝
王，暗笞革命導師」的「影射史學、陰謀文藝」。[13]這種充滿了文
革式話語的文藝批評反映出後文革初年集體無意識中的「弒父」焦

[10]　唐小兵：〈讓歷史記憶照亮未來〉，《讀書》2014年第2期，第55頁。

[11]　何衛華、朱國華：〈圖繪世界：弗雷德里克·詹姆遜教授訪談錄〉，《文藝理論研
　　　究》2009年第6期。

[12]　李劍：〈歌德與「缺德」〉，《河北文藝》1979年第6期。

[13]　益言：〈這樣的「時髦」趕不得〉，《山東文藝》1979年第8期。

慮——解恨地把「四人幫」釘上歷史的恥辱架上的同時，又擔憂革命導師的光輝形象受到牽連。政治性的決議和文件掃除不盡靈魂深處的厚厚積土，十幾年的極「左」運動早已將領袖崇拜（權力崇拜）深深地刻進了集體的意識深處。另一方面，歷史上的父權文化和儒家道德又為這種領袖崇拜奠定了意識形態基礎。「在我們的文化泛本文裡，『領袖』與『父親』的關係卻甚至比同義語還要接近，它們從來就共用一個所指和所指物」，[14]革命導師的形象的倫理化表述就是父的形象。作為「父」的孩子，「父」的形象不容褻瀆，「父」的權威不容置疑。

正是在這樣的歷史語境下，官方一方面號召電影工作者要「緊密地團結在黨中央周圍，把千仇萬恨集注在『四人幫』及其餘黨身上」，[15]鼓勵創作者要不遺餘力地揭露「四人幫」的醜惡嘴臉，但是同時也強調揭批「四人幫」不能損傷文化大革命。在1977年初召開的劇本創作討論會上，就強調文化大革命中革命路線是主流，寫文化大革命應該以光明面為主。「既要揭示歷史悲劇的殘酷性，又要表明這個歷史悲劇不足以動搖那個造成悲劇的『權力關係』的合法性」。[16]「英雄父親是此時代人文主義信念的象徵，而仇敵父親則是與『鬥爭哲學』相連的過去那悲劇性歷史之罪魁。在表面的熱烈酣暢的『尋父』文本下，實際上潛藏著冷峻而激烈的無意識文本『弒父』。」[17]維護父親權威的同時卻陷入深深的弒父焦慮中。後

[14] 孟悅：《歷史與敘述》，西安：陝西人民教育出版社，1991年，第173-174頁。

[15] 程季華等編：《夏衍全集（第7卷）》，杭州：浙江文藝出版社，2005年，第1頁。

[16] 汪暉：〈政治與道德及其置換的祕密——謝晉電影分析〉，丁亞平編《百年中國電影理論文選》（下），北京：文化藝術出版社，2005年，第355頁。

[17] 王一川：〈尋覓被隱匿的意義——二十年來從事電影文化修辭批評之緣由〉，人大複印資料《影視藝術》2015年第1期，原載《南國學術》（澳門）2014年第4期。

文革初年的中國社會就這樣歷史地處於一種精神分裂中。而彼時的中國電影則將這種分裂的艱澀和痛苦以曲折的方式呈現於人們面前。以對「護法行動」的言說緩解弒父的道德焦慮和政治危機，以父的缺席建構一個「子承父志」的革命神話。

作為「徘徊時期」最早反映「四人幫」篡黨奪權事件的影片，《十月的風雲》開了將鏡頭直接對準文化大革命的先河。這部影片講述了毛澤東逝世以後，「四人幫」偽造遺囑，加緊陰謀奪權，指使某市市委副書記馬沖和記者張琳督促兵工廠生產武器，以廠黨委書記何凡為首的幹部群眾堅決抵制，頑強鬥爭，最終粉碎「四人幫」陰謀的故事。這部峨眉電影製片廠攝製、張一導演的影片其實在「文革」結束前便已投拍，後根據形勢的變化臨時修改了劇本，因而保留了濃郁的「文革」氣息。影片不但沒有反思「文革」的意思，而且還以正面人物談論列寧病重後托洛斯基對他的全面否定的一番對話表達了對否定「文革」的擔憂。影片對於現實的刻畫粗暴而怠慢，急於「站隊」的回憶裡充斥著斷裂與空白。複雜殘酷的權力鬥爭被簡單化、漫畫化——在長征中經受過考驗的老革命頃刻之間淪為被專政的對象，隨著一聲政治「春雷」，他又頃刻變為專政的主體——從歷史的受審者到歷史的宣判者——主客體位置對換之快顯示出權力捭闔歷史、扭轉乾坤的神奇魔力，也暴露了創作者對權力神話的迷戀。不僅如此，影片將揭批「四人幫」的故事轉換成了「子承父志」的革命神話。採取這樣的敘事策略的好處是既可以不損傷革命導師的光輝形象，又可以表現繼承者面對困難依然保持對革命導師的無限忠誠和對革命事業的堅定信念。

在影片《十月的風雲》中，文化大革命以「父」的遺產的名義顯現。影片開場的三組鏡頭便構築起了「子承父志」的敘事框架。第一組鏡頭裡，大全景下祖國的大好山河烏雲密布，同時響起莊嚴

悲愴的交響樂，音畫結合營造出舉國上下一片「喪父」之痛的整體
氣氛。第二組鏡頭裡，是省委領導徐健看著報紙上主席逝世的報導
熱淚盈眶的特寫。第三組鏡頭裡，首先是廠黨委書記何凡題的「繼
承毛主席遺志，聽從華總理指揮」十四個大字的三秒鐘特寫，緊接
著鏡頭搖向窗外，畫面中，何凡在旭日的輝映下化悲痛為力量加緊
鍛鍊身體為復出主持兵工廠做好準備。隨後再以一雙草鞋引出二人
回憶跟隨毛主席長征打仗的對話。一句「我們的黨和國家正處在嚴
重的關頭啊！」不但點題，而且引出列寧病危時蘇聯政局陷入危機
的臺詞，藉人物之口影射「四人幫」在中國複製托洛斯基趁列寧病
危攻擊老幹部、篡黨奪權的圖謀。最後何凡語氣凝重地歎道：「我
真擔心那樣的情況正在中國重演！」話音未落，不遠處的兵工廠裡
響起了「四人幫」趕製的武器試驗的槍聲。「聽從華總理指揮」的
何凡在省委老領導徐健的支持下與他們展開周旋，不惜冒著生命
危險阻止陰謀得逞。拋開情節，光看出場四人的身分，便知這不
是一則講述普通人生活的故事。更為不同的地方在於，此處的身
分根本不是為塑造人物服務，恰好相反，人物不過是為身分服務的
軀殼。

　　如果說影片裡的正面人物還擔有丈夫和父親的身分，那麼反
面人物除了「『四人幫』奴才」這一種身分外就形同走肉了。人物
身分的設置充滿了政治影射。記者公然挑戰廠黨委書記，從表面的
政治實力來看，敵我雙方明顯是敵弱我強。按照常理推斷，這場鬥
爭勝負已定，不具看點。然而劇情的發展卻超乎想像——記者不但
飛揚跋扈還差一點就扳倒了廠黨委書記。類似的情形幾乎同時發生
在市委副書記和省委老領導之間。是什麼強大的力量促成了局面與
實力的倒掛？滿腹狐疑的觀眾自然會聯想到敵人幕後的總靠山——
「四人幫」。但是，依照毛澤東對於現實主義的理論闡述，對於

「四人幫」必須既要表現他們眼前的囂張氣焰，更要揭示他們窮途末路的未來。於是，從兵工廠到地方政權，敵我雙方的政治身分的級別對比很好地暗示出了敵人的狐假虎威和虛張聲勢。也從側面說明了牢牢掌握權力在現實環境下的重要性。劇情中不斷閃現的「首長的指示」、「上頭的安排」以及「按既定方針辦事」等字眼，都在提醒觀眾政治離個人生活並不遙遠，訓導人們警惕日常生活中無處不在的權力鬥爭。

值得注意的是，在「子承父志」的元敘事中，還隱含著一個「托子獻祭」的次元敘事。影片中，何凡頂住壓力，叫停所謂特殊任務的生產。氣急敗壞的馬沖痛下殺手，陰謀策劃撞車事故，妄圖拔除這顆眼中釘。何凡的司機即徐健的兒子為了掩護何凡光榮犧牲，對此徐健的第一反應是：「他沒有辜負黨的培養。」然後開始講述自己誓死效忠黨和毛主席的信念和決心。趁著以為陰謀得逞的馬沖得意忘形之際，何、徐二人發起了奮力反擊，並最終獲得了澈底的勝利。在這個情節裡，小徐的犧牲表面上是一個「虎父無犬子」式的英雄兒女的故事，實際上是「子一代」向「父」獻祭的儀式，以此表明主要人物對「父」的忠心耿耿，從而確立自己「子承父志」的合法性。

「子承父志」的敘事模式對「徘徊時期」前期的電影創作產生了深遠影響，文革題材基本採用了這一元敘事來結構文本。比如影片《崢嶸歲月》裡，青年技術員薛成不讓「四人幫」陰謀破壞中央關心的「九零三」重大工程的得逞英勇犧牲，工程總指揮龔放更是目送自己的兒子受陷被抓。影片《不平靜的日子》則講述了1976年毛主席逝世後，某省煉油廠在長黨委書記陳赤水帶領下，堅持毛澤東號召「工業學大慶」的精神，與「四人幫」展開頑強鬥爭的故事。影片《走在戰爭前面》裡，「四人幫」特派記者魏顯元與「紅

四連」副連長對革命先輩的功勳章到底是傳家寶還是已經過時進行了一番爭論——

　　魏顯元：「當年的錦旗、過去的獎章，這些都是歷史的成績。」

　　副連長：「這些都是革命先輩用鮮血換來的呀！」

　　魏顯元：「不錯，這種人在民主革命時期，的確打過仗負過傷。可是到了今天呢，他們的政治背景就要考慮考慮了」。

　　副連長：「考慮什麼?!立功就是光榮，就是好樣的！」

　　面對「四人幫」對革命先輩的影射和攻擊，連長李鐵成（唐國強飾演）對此駁斥道：「對，是有政治背景！這些獎章反映了在毛主席領導下，中國革命用槍桿子奪取政權、保衛政權的歷史，這就是它的政治背景！」而接下來出場的老革命、部隊副司令員嚴河（李默然飾演）則和李鐵成形成了導師傳承關係。連隊在戰備訓練中節節失利，李鐵成出奇制勝、反敗為勝。嚴何問他從哪裡學來的戰法，他拿出來一本《抗美援朝英雄集》。通過關於革命先輩的經驗還要不要的討論，影片實際上提出了「父輩的旗幟」不能丟下的觀點。影片《藍色的港灣》裡，海港工地總指揮凌勇受到周總理親自接見，消息傳來，工地上下備受鼓舞，「四人幫」份子倉皇出逃。影片最後以周總理在四屆人大上做政府工作報告的現場錄音作為結尾。另一個典型的例子是，在這些電影中反覆出現的一個場景便是主要人物家裡的牆壁上懸掛著毛主席或者周總理的像。

　　實際上，「子承父志」作為敘述無產階級革命神話史的重要母題早在「十七年」電影裡就已經出現。1963年，長春電影製片廠攝製了影片《自由後來人》，「文革」時期八大樣板戲之一的京劇《紅燈記》便取材於該部影片。影片講述了英雄的兒女繼承遺志、保衛革命事業的故事。在故事裡，鐵梅的父親共產黨員李玉和她的

奶奶在鬥爭中壯烈犧牲，他們的英雄行為給鐵梅樹立了榜樣，鐵梅最終完成了奶奶和父親未完成的革命任務。「在黨的帶領下勞苦大眾翻身得解放」這一神話資源被加以重新演繹。長春廠同年完成的《冰雪金達萊》裡也講述了一個完成遺志的革命故事，只不過人物身分發生了變化——一個朝鮮女子完成了中國女游擊隊員生前囑託給她的聯絡任務。有趣的是，同年海燕電影製片廠攝製的兒童片《兄妹探寶》裡也隱含了「子承父志」的元敘事。少先隊員大勇、蔡花和小勇三兄妹打算在暑假期間為社會主義建設做一件好事，他們根據爸爸當年打游擊犧牲時留下的遺物——一塊含有鐵礦砂的血石——在父親犧牲的地方找到了礦源。1965年的京劇電影《傳槍記》則以一把在革命戰爭中繳獲的槍來隱喻革命薪火在祖孫三代人之間傳承的故事。這一序列的影片當然還包括那部著名的《英雄兒女》自不必多說。

　　「十七年」電影敘述「子承父志」的革命神話，既是響應當時黨中央的「培養社會主義接班人」的政治號召，也與中華民族的傳統意識和倫理觀念有關。中華民族是一個強烈崇尚「子承父志」的民族，孔子就提倡敬重父母、子承父志、慎終追遠。因此，「徘徊時期」對「子承父志」革命神話的重述是現實的政治需要和傳統的文化無意識共同作用的產物。

二、神話裡的「他者」

　　拉康認為，主體的自我意識是從觀察到鏡像中的「他者」的那一刻誕生的。這種鏡像理論同樣可以幫助我們來分析歷史文化現象。漢學家杜贊奇在《從民族國家拯救歷史——民族主義話語與中國現代史研究》一書就指出：「歷史群體是如何將具有多種政治群體表述的社會改造為單一的社會統一體的？這一過程涉及通過對自

我的相對於『他者』的特殊構建來確立社會與文化界限。」[18]儘管
他強調的是主體構建，但是卻從反面提醒了我們：「他者」在主體
構建過程中的重要意義——「他者」為主體的構建提供了參照和界
限。而「子承父志」元敘事的合法性正是在「他者」的顯現中得以
確立的。

　　這些文本通常將敘事時間集中在1975年以後，故事背景多為
毛澤東或者周恩來逝世。一方面，這提供了「子承父志」的敘述驅
力，另一方面也在這樣的「典型」環境下塑造出了典型「他者」
——賊子。影片中的幫派份子的出場與表現與過去電影中的敵人如
出一轍：他們賊眉鼠眼，目露邪光，總是在黑暗的角落裡交頭接
耳，諱莫如深或自以為得計。當人民群眾都沉浸在緬懷領袖的巨
大悲痛之中的時候，「四人幫」份子卻在把酒言歡，當人們群眾
化悲痛為力量努力生產的時候，「四人幫」份子卻伺機搞破壞。在
影片《十月的風雲》裡，毛主席逝世了，但王洪文的特派記者張琳
一夥人卻在私底下頻頻舉杯。影片《婚禮》裡，就在舉國上下沉痛
悼念周總理的時候，「四人幫」的爪牙卻熱火朝天地張羅著自己的
婚事。在影片《生活的顫音》裡，「四人幫」爪牙百般阻擾青年小
提琴演奏家鄭長河登臺演奏悼念周總理的樂曲。可以看到，在這些
影片中，階級派別、正邪勢力的劃分是以人們對「父」的不同感情
為依託的，換句話說，政治上的正義力量首先必須是道德上的「孝
子」。這種對「不孝子」的討伐在影片《走在戰爭前面》中達到了
高潮。影片中，特派記者魏顯元找老同學李鐵成邊下軍棋邊談話，
魏顯元看到李鐵成下了「司令」，頓時眼睛放光，大叫一聲「總司

18　[美]杜贊奇：《從民族國家拯救歷史——民族主義話語與中國現代史研究》，北京：
　　社會科學文獻出版社，2003年，第54頁。

令」，連忙拿起「炸彈」連走兩步企圖將軍。李鐵成攔住他並意味深長地說：「不要急不可待，怎麼連走兩步啊？」影片巧妙地藉下棋來影射林彪集團陰謀炸毛主席專列事件，以魏顯元的行為舉止暗指「四人幫」實屬與林彪集團蛇鼠一窩的謀逆賊子。

　　「賊子」不僅是「孝」上的大不道和大逆，而且還是生活作風上的敗德者和沉迷資產階級生活方式的墮落者。「無產階級、社會主義與資產階級、資本主義便成為了『勞動』與『剝削』、『公』與『私』、『善』與『惡』的對立和鬥爭。本來具有特定歷史內容的唯物史觀的範疇便逐漸變成了超時代的道德倫理範疇。道德的觀念、標準、義憤日益成了現時代的政治內容。政治變成了道德，道德變成了政治。」[19]在這些影片裡，「四人幫」份子一律貪圖淫樂，追求物質享受，清一色住的是高檔洋房，坐的是進口轎車，喝的是洋酒茅臺；客廳裡經常是煙霧繚繞，推杯換盞，個別人脾氣很壞，拍桌子、捧板凳，互相搧耳光。影片《藍色的海灣》裡，一位耿直的祕書評價「四人幫」的親信、某大報副主編甄士鬼（諧音「真是鬼」）道：「他們家除了老婆孩子以外全是進口的。」在影片《崢嶸歲月》裡，為了表現「四人幫」份子的生活作風問題，出現了「四人幫」爪牙袁占標在主子市委書記李孟良的家裡調戲女祕書的情節。

　　這些影片揭露「四人幫」爪牙卑鄙無恥的過程就是一個不斷將其「他者」化並最終形成「賊子」的刻板形象的過程。並通過「認賊作父」的敘事策略以「賊子」反身指其「父」——以在場的「四人幫」爪牙影射不在場的「江姚王張」。影片中出場的反面人物的最高頭目不是王洪文的特派記者就是受「四人幫」遙控的地市領

[19] 李澤厚：《中國現代思想史論》，北京：東方出版社，1987年，189頁。

導。電影創作者以歷史勝利者自居，將舞臺變成歷史失敗者的批鬥
現場，在道德審判的電影狂歡中掩飾現實政治的尷尬。

　　「文革」末年，受林彪、「四人幫」長期干擾影響，國家正
常的政治生活遭到嚴重破壞，高層鬥爭的頻繁和領袖的去世更加劇
了政治意識形態權威的信仰危機。「文革」原本作為「父」的遺產
的身分頓時變得可疑起來，因而將鏡頭對準歷史失敗者的審判無疑
可以迴避對歷史遺留的爭議，但同時也與清算歷史遺留的最佳時機
失之交臂。即便如此，遭遇政治認同危機的意識形態審判起歷史失
敗者來仍然底氣不足。在嚴峻的形勢下，轉向從傳統道德那裡尋求
資源，以道德認同「攙扶」政治認同，以道德神話挽救革命神話，
就成為了一種現實的必然選擇，這也是古往今來的中國故事裡「道
德性不僅排斥政治和壓制歷史，而且還改寫政治和歷史」的祕密所
在。[20]在筆者看來，「徘徊時期」電影對「文革」歷史的「摹寫」
成了一場呼喚「父親」歸來的儀式，就像劇中人物在悼念革命導師
的過程中確認主體身分一樣。然而，這註定是一次徒勞的呼喚、一
場倉促的紀念，它或許挽救了神話，卻遮蔽了真實而緊迫的需求
——精神的撫慰。

三、神話的天空

　　現實世界是在一個無限延展的時空裡運行的。現實主義作品
有義務向觀眾呈現一個流動的時空下人類生存的本真狀態。然而有
趣的是，「徘徊時期」的現實題材影片往往將自我偽裝成透明的文
本的同時卻把現實的意義永恆地鎖在了封閉的虛構時空裡。它將觀

[20]　汪暉：〈政治與道德及其置換的祕密——謝晉電影分析〉，丁亞平編《百年中國電
影理論論文選（下）》，北京：文化藝術出版社，2005年，第369頁。

眾拋入了一個事先設定好程式的矩陣裡，讓神經官能沉浸在高清晰度、高逼真的「真實」影像裡，在這個過程中悄悄植入某種抽象的概念。換言之，通過擬態時空中營造的透明幻象實現觀眾價值觀念上的認同。比如《於無聲處》裡的相對隔絕的何宅就是一個營造意識形態幻象的典型空間。

較有代表性的還有《十月的風雲》。影片通過把故事地點設置在兵工廠巧妙地將國家最高層的權力之爭隱藏在地方部門的權利鬥爭中。表面上採取了一種的全知視角，觀眾可以近乎透明地看到兵工廠裡所有人物的言行甚至瞭解到他們的內心活動，然而實際上兵工廠卻是一個封閉的空間——它既為關於政治風暴中心的想像提供了操演和模仿的場所，但同時又禁止觀眾對政治風暴中心的「越界」窺視。這樣的敘事空間限制在影片《藍色的海灣》裡表現得也十分明顯。影片裡，中央通知港灣工程總指揮凌勇去北京開會，但是人物在京的活動場景卻只局限於凌勇所下榻飯店以及老領導的家裡而沒有出現會議大廳等政治鬥爭的真正現場。在影片《十月的風雲》裡，由於兵工廠裡生產的不是普通的武器而是供「四人幫」發動政變的武裝，因而它又成為一個生產焦慮的場所。通過建構兵工廠這一敘事空間，故事形成以武器的生產／反生產為表，弒父焦慮的生產／反生產為裡的二元結構。這意味著誰占領了兵工廠的空間，誰就占領了對焦慮的生產。然而，悖論的是，要想徹底消滅焦慮，必須求助於這一空間之外的權力介入與政治干預，但表現這個外在的力量又是當時的電影禁區。因而透明／遮蔽的敘述空間使經典文本成為一個既壓抑欲望又生產欲望的奇特裝置。

這批影片借助風格與造型將時間與歷史懸置在心靈的低回之中，從而構築一種新的話語秩序。正如《十月的風雲》的片名表面所顯示的，這一時期的多數影片會通過片名、片頭字幕、臺詞或者

標誌性歷史事件非暗示性的明晰的給出時刻標的，從而製造出透明時間的錯覺。《十月的風雲》的敘述時間被嚴格限定在1976年10月。在當代中國的歷史中，這是一段具有強烈的政治象徵意味的時間、一段革命的時間。

誠如利奧塔所言：「劃分歷史時期是一個將時間置入歷時性的方式，這種歷時性又受到革命原則的控制。」[21]影片裡沒有出現任何閃回或者虛置場景，這讓文本的敘述時間看上去與現實時間高度平行。然而，現實中的1976年10月畢竟是一個歷史時間，在此期間發生的事情皆肇始於前時間。影片切片式的時間設置——直接從粉碎「四人幫」前夕這一時刻點切入並由此展開敘事——實際上是在預設觀眾對前文本心領神會的前提下懸置了時間。採取這種時間敘述策略，一方面是顧忌「父」的不能出場，另一方面是擔心「父」之名受汙。因為只有懸置了過去，「父」才能成為完美無瑕的聖者；只有懸置了時間，「父」才能成為永恆的在場。「子承父志」才具有了敘事邏輯上的合法性和意識形態上的天命性。影片的敘事時間戛然於「護法」勝利的時刻同樣富有深意。它不但進一步證明了施動者即現存意識形態的合法性，而且將整個故事永遠地封存在了過去，避免了現實的爭議闖入鏡頭。正如影片《走在戰爭前面》裡的一句臺詞所洩露的：「談過去、談將來就是不談現在」，自足性的圓形時間敘事巧妙地迴避了蠻荒時代的歷史成因和遺留問題，將過去永遠地「他者化」為當下的對立面。讓觀眾在時間的這種二元對照中自覺生成對現時時空的認同。

所以劉小楓說，敘事改變了人的存在時間和空間的感覺。「徘

[21] [法]利奧塔：〈重撰現代性〉，《現代性基本讀本（上）》，開封：河南大學出版社，2005年，第139頁。

徊時期」電影上的「文化大革命」正是在一個閉鎖的環形時空裡被呈現出來的。電影「並沒有提供一個開放性意義的爭鬥場域，正是因為它沒有任何剩餘之物，它剩下的就只有一個獨一無二的真理」。[22]而這真理被畫面中的人物、導演和觀眾所共用。就此，對一個具體事件的再現變成了對真理的宣示。閉環內的時空高度擬真，每一個角落看上去都是敞亮的。觀眾沉浸在這樣一種全知視角的幻象裡，並從中體驗以「上帝之眼」俯瞰浩劫的超脫感。永恆的力量、絕對的真理都被永遠地封固在文本神龕之中，作為世俗崇拜的對象供人瞻仰、膜拜和效忠。

在藝術家那裡，如果「四人幫」是一個驚嘆號，那麼「文革」就是一個巨大的問號。令他們感到苦惱的是：一面是歷史神聖性敘述的意識形態要求，一面是傷痛的歷史記憶的真實感受。在某種程度上，在「徘徊時期」電影上常常可以見到的低頭沉思、眉頭緊鎖的神情，與其說是電影內的人物為「父輩」事業的岌岌可危感到憂心忡忡的寫照，毋寧說是電影外的藝術家為如何重述歷史感到彷徨困惑的象徵。面對眼前不敢面對，又必須面對，竭力迴避，又難以迴避的不明之物，他們唯有在明確的目的和模糊的歷史之間小心地閃轉騰挪，在朝聖者與受難者之間隨時切換，在「創造性遺忘」中回憶昨天。

第三節　「傷痕」敘事的易卜生主義

徘徊時期，反映「四人幫」暴政下人民群眾痛苦的「傷痕電影」的勃興是官方意識形態激勵和規訓下的產物。傷痕敘事的意義

[22]　汪民安：《什麼是當代》，北京：新星出版社，2014年，第233頁。

在於「通過表意使痛苦組織起來，這樣痛苦便變得有意義了，便也就減輕了一些，甚至能治癒自己的痛苦。這中間有一種象徵性的傾訴」。[23]心靈深處的創痛在不斷地呢喃中變成某種可以把握的外在傷痕。而且作為一種隱喻，「傷痕」這個詞本身就極具深意。它代表了一種過去完成時的狀態。傷痕在昭示災難確實發生過的同時，也暗示了它的已然過去。傷痕具有了某種劃分新舊時代的功能，或者說成為某個歷史轉捩點的象徵。因而「傷痕」是一種「意志在時間上的客體化」的反映。[24]「傷痕」敘事的意識形態性在於用傷口展示和悲情控訴來感染觀眾，從而把觀眾詢喚為受害者的想像的共同體。與同樣為命題作文的「戰爭」想像和護法神話相比，這顯然是對宏大敘事的一種反撥。

《生活的顫音》、《苦惱人的笑》、《春雨瀟瀟》另闢蹊徑，在有限的話語空間內發出個性的聲音。僅從片名所透出的意象和色調就能明顯感覺到用陰沉置換高亮的創造意圖。當高亮永遠對應著階級、集體和國家這些大詞的時候，陰沉更能夠反映個體的處境。在《十月的風雲》、《藍色的海灣》等影片中，個人只有通過階級來顯現，「每一個個體都屬於一個特定階級。他只有屬於特定的階級才能找到自己的位置。」[25]而在《生活的顫音》、《苦惱人的笑》、《春雨瀟瀟》中，個人及其日常生活通過傷痕敘事顯現出來。這種疏離於宏大敘事的敘述姿態，以及敘述內容上對個人的觀照、生活的體恤和社會的反思表現出比較明顯的易卜生主義的特

23 [美]詹姆遜：《後現代主義與文化理論》，唐小兵譯，北京：北京大學出版社，1997年，第132頁。

24 [德]叔本華：《作為意志和表象的世界》，石沖白譯，北京：商務印書館，2012年，第309頁。

25 汪民安：《什麼是當代》，北京：新星出版社，2014年，第224頁。

點。王忠祥認為：易卜生主義是一種易卜生式的人道主義，一種審美的人文主義，充滿了審美的烏托邦的倫理道德理想。易卜生主義表現出人道主義理想的光輝和強烈的社會批判鋒芒。[26]汪余禮則進一步指出易卜生主義的精髓在於自審。[27]三部傷痕電影所表現出來的人道主義情懷、反叛的氣質以及反思的精神構成了其易卜生主義特徵的三個面向。

一、人道主義情懷

與以往的控訴題材不同，《生活的顫音》在故事裡糅合進了一些表現內心情感的元素，接吻等展現人的七情六欲的情節也破天荒地進入了鏡頭，政治符號似的「空心人」突然變得鮮活有生氣起來。普通人、平凡人的登場堪稱《苦惱人的笑》最為鮮明的特色。影片的開場畫面是神像、鬼像、廟宇、街道以及大街上的人流，劇中的主要角色傅彬和家人則不引人注目地在人流中走著，表現出他是現實生活裡的平凡人，而不是理想世界裡的超級英雄。導演楊延晉對此有比較清晰的認識和表述：「在『四人幫』的藝術裡，只有兩種東西：要麼是神，要麼是鬼，就是沒有人。但是神和鬼，在現實世界裡是不存在的，無怪乎人們對那種虛假的藝術白厭不看。所以，在影片的『片頭』，我們開宗明義地用字幕聲明：『這個故事描寫的既不是神，也不是鬼，而是一個普普通通的人，就像生活中的你、我、他。』」「我們力圖使傅彬這個人物站在普通人行列之中，而絕不讓他站在他們之上。」[28]

[26] 王忠祥：〈關於易卜生主義的再思考〉，《外國文學研究》2005年第5期。

[27] 汪餘禮：〈重審「易卜生主義的精髓」〉，《戲劇藝術》2013年第5期。

[28] 楊延晉、薛靖：〈學習與探索——《苦惱人的笑》創作後記〉，《電影新作》1980年第1期。

　　故事講述了1975年，記者傅彬從幹校回到報社，面對滿紙盡是荒唐言的辦報現狀，他十分苦惱，在同事的指點下他仍然不肯輕易就範，對這種報導方式反感牴觸，但又缺乏公開反抗的勇氣。在一次奉命採訪中，傅彬發現醫學院存在考教授的鬧劇。幾個不懂業務的幫派份子考兩位資深醫學專家，在過程中百般刁難、肆意嘲弄。被趕到茅房打掃衛生的老教授被迫把肛門溫度計放入口中受辱。這裡的「考教授」的橋段明顯模仿了電影《反擊》裡造反學生考老師的情節，但是同樣是「臭老九」被考試弄得狼狽不堪、斯文掃地的故事卻產生了顛覆性的意義。因為此處的視點發生了轉移——從主張改造知識份子的人變成了知識份子中的一員。由此，敘述立場由批判臭老九變成為同情臭老九。外行考內行故事的革命性意義被解構為一場反智主義和非人道主義的鬧劇。所以說故事講述的內容並不重要，重要的是誰講述的故事。

　　目睹荒唐考試的傅彬感到自己的人格也受到了侮辱，他陷入了深深的羞惱和苦悶之中。可是上頭卻要求他將「考教授」當作典型來報導，這促使他開始思考新聞真實性和記者職業操守的問題。影片裡的傅彬，會大笑，也會苦惱，會焚稿，也會裝病，會打妻子，也會愧疚，觀眾看到了一個書生氣十足但尚有良知和底線的報社記者形象。為了保全家庭，傅彬曾一度放棄抵抗。他想撒謊抱病。素不相識的醫生善意地為他開了病假條，卻被看出破綻，他們逼他交代開病假條的醫生名字，顧彬忍無可忍，終於說出了藏在心裡已久的話：「黨不贊成你們，人民不贊成你們，你們必定要垮臺。」隨後他被抄家逮捕，但家庭的溫暖和人性的光輝給了他堅持下去的希望。當傅彬被押送上囚車時，妻子囑咐道：「你要相信我……雖然現在的這種生活，逼得我有些變了，但是，我心靈深處的東西沒有變！」女兒也摟著他的脖子說：「爸爸，我錯了，我不學那個會撒

謊的放羊小孩兒，花瓶是我打碎的。」言語間沒有激昂的革命叮囑和虛假的樂觀，而是讓故事回歸到正常的親人之間的離別場景。《春雨瀟瀟》裡的公安幹警不再是六親不認、嚴格執行上級命令的抓捕機器，而是牽掛妻子、有情有義的普通人。這些影像裡處處閃耀著人性的光輝和個體的觀照，正如李澤厚所言：「人性不應是先驗主宰的神性，也不能是官能滿足的獸性，它是感性中有理性，個體中有社會，知覺情感中有想像和理解。」[29]

二、反叛的氣質

　　「徘徊時期」電影上的「文革」題材基本都是以歷史劇的模式來結構故事的，比如《十月的風雲》、《崢嶸歲月》等。相比而言，《生活的顫音》、《苦惱人的笑》以及《春雨瀟瀟》則力圖在表現階級鬥爭之餘彰顯影片的獨特風格和審美價值。《生活的顫音》採用了音樂片的形式來結構全片，以音樂表演為情節主線，以節奏旋律鋪陳情感主題，以音樂的共鳴啟發政治的共鳴。影片將小提琴協奏曲《抹去吧，眼角的淚》與故事情節有機地結合在一起，成為刻畫人物性格，傳達人物感情的重要手段──震撼人心的音樂不僅給觀眾以力量，而且象徵著主人公傲骨悲愴的靈魂。

　　《苦惱人的笑》則破天荒地大膽使用了荒誕諷刺劇的類型模式，以超現實主義的影像風格將社會批判和黑色諷刺融為一體。它突破了以往只關注先驗世界的主義真理和經驗世界的現實鬥爭的創作思維，大量運用幻覺、聯想、夢境、回憶等藝術手段，營造出一個人鬼不分、黑白無常的超驗世界，以此象喻人物的內心活動。儘管象徵手法的運用多少還是有些生澀和斧鑿的痕跡，但畢竟打破了

[29]　李澤厚：《美的歷程》，天津：天津社會科學院出版社，2001年，第350頁。

千人一面的沉悶局面，給人以耳目一新之感。

《春雨瀟瀟》則採取了當時觀眾喜聞樂見的偵破片與抒情音樂片相結合的表意結構，緊張的情節衝突與感傷的情感音符相結合，一張一弛、相得益彰。片名春雨瀟瀟隱喻著愁情哀愫，又孕育著萬物生機，與影片的主題相呼應，構成一幅富有形象寓意的抒情畫卷。影片較為注重抒寫人物的心靈之美，而且筆力深沉，思想性格層次化、立體化，人物的內心總是充滿矛盾，處於思索、判斷的狀態，而非拍桌子瞪眼的「空心人」。其藝術思想性上超越了同時代的探案故事。

儘管同年出品的《保密局的槍聲》在故事性、娛樂性以及整體製作水準上更勝一籌，但潛伏的地下黨員不辱使命以暴露身分為代價救主人公的劇情反轉仍然沉浸在對忠誠和繼續鬥爭的宣揚之中。

反觀《春雨瀟瀟》，經過激烈的思想鬥爭後公安幹警決定違抗命令放走被打成「反革命」的主人公的劇情反轉，則傳遞出瘋狂年代保持理性和獨立思考的品質的肯定和寄望。經過內心掙扎和深思熟慮後的抗命顯然超越了控訴題材常見的歇斯底里和怨天尤人。整體而言，儘管社會意義仍然是三部影片需要恪守的核心主旨，但是作品在思想主題的傳達過程中更講究用藝術來說話，以藝術思維來理解和詮釋政治主題，以類型片的「潤物細無聲」取代了強制灌輸的政治說教。

當然，三部影片的反叛氣質不僅體現在敘事形式上，而且還體現在故事所塑造的主要人物的言行上。無論是《生活的顫音》裡的小提琴家鄭長河，還是《苦惱人的笑》裡的報社記者傅彬，抑或是《春雨瀟瀟》裡的公安幹警馮春海，觀眾都能從他們的身上看到一種反抗精神。其中，堅持要在舞臺上演奏自己創作的悼念周總理的曲子而不肯粉飾天平的鄭長河與易卜生《野鴨》裡的偏執的格瑞格

斯頗有幾分相似；而焚稿裝病、厭惡謊言的傅彬則神似《海達‧高布樂》裡厭世、反抗的海達；馮春海則不惜冒著個人前途和家庭平順盡失的風險違抗上級命令保護正義人士。值得注意的是，《生活的顫音》裡鄭長河的「精神導師」章國梁是按照反叛先鋒魯迅先生的外形神態進行塑造的。

　　反抗與束縛一直是易卜生戲劇的重點表現的主題，並且注重從人物內心和性格上發掘這種衝突的內在驅力。《生活的顫音》、《苦惱人的笑》、《春雨瀟瀟》就比較注意挖掘人物骨子裡的反叛氣質，使人物走上抗爭之路的最後選擇具備內在的合理性和可信度，而不至於讓個人行為看起來像是對直接與某一政治理念對接的圖解。

　　另外，電影裡的音樂家鄭長河、記者傅彬和幹警馮春海皆屬於體制內人士，但他們卻都與體制保持一定的疏離，這令他們在荒唐歲月裡保留了幾分難得的清醒，從而與當時許許多多的隨波逐流之輩區別開來。人物身上所流露出來的疏離感反映出創作者對於社會政治運動的態度已經與以往有所不同。因為疏離是開始獨立思考的起點。

三、反思的精神

　　三部電影的反思精神主要表現在對家庭生活的反思、人生理想的反思以及對社會現實的反思，換言之，也就是對個人與社會關係的反思。易卜生的《玩偶之家》表現了娜拉從愛護丈夫、信賴丈夫到與丈夫決裂，最後離家出走，擺脫玩偶地位的自我覺醒的過程。

　　實際上，在《於無聲處》中何妻這個人物身上就有娜拉的影子——她同樣經歷了一個從懼怕丈夫、包庇丈夫到與鼓起勇氣揭

露丈夫，與丈夫決裂，最後離家出走的自我覺醒的過程。當然還有何女覺醒後的決裂行動。而無論是覺醒還是決裂都是個體反思以後的結果。

《生活的顫音》裡的徐珊珊這個人物就集中展現了這種自審人格。現實曾一度令她放棄理想，安於現狀，甚至感情上也不得不接受家庭安排與自己並不喜歡的人交往。鄭長河的出現重新點燃了她生活的激情，鄭永不妥協的精神深深觸動了她，令她重新審視自己的人生抉擇。

《苦惱人的笑》裡的傅彬對社會風氣給家庭生活造成的不良影響進行了反思。妻子勸他不要太耿直，起初他埋怨妻子變了，不像談戀愛的時候那樣堅持原則，孩子不小心碰碎花瓶撒了謊，也被他狠狠教訓了一頓。然而當他冷靜下來之後，他意識到這不能全怪妻子和孩子，在謊言者得勢的畸形社會裡，誠實者為了自保只能選擇沉默或者屈從。因而觀眾沒有在影片裡看到夫妻之間或者父子之間進行階級教育、階級互助的常見情節，而是普通家庭成員之間的理解和寬宥。由此，他深刻認識到從自身做起，不自怨自艾的積極意義。正所謂：正氣存內邪不幹，深思熟慮遠蕭牆。未雨綢繆晴方近，烏雲過後是豔陽。《春雨瀟瀟》裡的馮春海則時刻保持緊張和敏銳，不盲從、不唯上，以被空泛的政治口號所裹挾、混淆為戒。

當然，我們也應該看到這種人道主義烏托邦的歷史局限性。影片見證了個人是歷史的人質，其中所表現出的對人的關注和人道主義理想，「不僅是一種社會拯救的預期，也是一面明晃晃的護心鏡，一種潛在的靈魂自贖的渴望」，影片「以一種人道主義的溫情，對人性、理解、良知的張揚遮蔽了個人濺染著他人汙血的衣衫」，「以溫情、困窘與覺醒來象徵性地解脫他人與自己的關於屈

辱與獸行的記憶的重負」。[30]誠然，人物的覺醒還帶有符號象徵意味，文本的反思還帶有理想主義色彩，藝術的自主意識中仍隱含著政治無意識，但影片畢竟將人質從歷史那裡搶了回來，將陷在階級鬥爭泥潭裡的視線拉回到具體生活和人身上，讓長期被政治遮蔽的人性的幽暗和光明顯露了出來，它們早於《巴山夜雨》、《人到中年》成為人道主義影片的先聲。

[30]　戴錦華：〈斜塔：重讀第四代〉，見丁亞平主編《百年中國電影理論文選（下）》北京：文化藝術出版社，2005年，第341頁。

第四章

沉重的肉身：
知識份子的主體建構

第一節　前世：罪與罰

　　作為精神消費品，與眾多文學藝術樣式涇渭分明的精英／大眾分野不同，電影常常置於精英文化與大眾文化的交錯地帶。尤其在某些特殊歷史時期，以知識份子為代表的精英階層常常會情願或不情願地對這種「奇巧淫技」投以非同尋常的關注，因為被推到歷史前臺的他們驚訝地發現自身竟然和電影之間發生了微妙的聯繫。[1]他們被打扮成各種模樣亮相於中國電影的舞臺──從三十年代的「異己者」到五十年代的「臭老九」再到六十年代的「走資派」，鏡頭內外的知識份子們總是忙著揣摩和詮釋複調的意識形態話語，卻唯獨忘了言說自己。

　　早在三十年代的左翼經典《十字街頭》中就出現了關於知識份子問題的討論。趙丹飾演的青年知識份子愛上紗廠女工，並隨之走向革命洪流。這可視作電影上知識份子與工農兵相結合的最早版本。

[1]　有關歷史在知識份子角色定位中的作用參見許紀霖在〈在學術與政治間徘徊的近代中國知識份子〉裡的論述，見甘陽編《八十年代文化意識》，上海：上海人民出版社，2006年，第220-235頁。

　　中國電影自二十世紀30年代初發現電影的意識形態功能，[2]在之後長達半個世紀裡，就從未遠離過它，儘管期間對其爭議不斷。在時局動盪不堪，民族主義情緒高漲的三十年代，模仿好萊塢商業元素的市民電影遭遇新保守派和左翼人士的夾擊。[3]儘管受批判的對像是電影宣揚的所謂奢靡、享樂、色情的庸俗道德觀，但實際想打擊的是其背後的意識形態，因為「民間倫理秩序的穩定是政治話語合法性的前提」，[4]而浸淫在倫理本位社會中的無產階級文藝工作者更是深諳此道。因此，當知識份子被劃歸為無產階級階級鬥爭的對象的時候，知識份子的電影形象就總是被道德綁架。《粉紅色的夢》（1932）裡青年作家結識交際花，拋妻棄女，貪圖享樂，背負巨債終被交際花所棄，陷人財兩空之窘境，前妻不計前嫌伸援手資助還債並重新接納他。《時代的兒女》（1933）裡女學生因愛慕虛榮與有婦之夫有染，常夜不歸校，終墮落為男人玩物。《都會的早晨》（1933）裡建築家發現早年遺子卻不敢相認，欲以金錢補償遭拒，而與現在太太之所出卻是十足紈絝子弟，建築家臨死亦沒能如願獲棄子諒解。《三個摩登女性》（1933）裡青年電影演員成名後終日與交際花廝混，在未婚妻不斷言行感召下，方才浪子回頭。《母性之光》（1933）裡音樂家極力把女兒培養成資產階級小姐，妻子為此擔憂，女兒成年遠嫁南洋礦主富家遭棄，母親吐露生父另

[2] 1930年代是中國電影由雜耍娛樂向道德教化功能轉型的關鍵時期。參見Vivian Shen, *The Origins of Left—wing Cinema in China(1932-1937)*，[M] Routledge, 2005: preface.

[3] 在馬克思主義者和民族主義者看來，表現西方資本主義生活方式的軟性題材不合時宜，從而針鋒相對地產生一批以批評精神汙染為主題的電影。參見Paul Pickowicz, *The Theme of Spiritual Pollution in Chinese Films of the 1930s* [J] Modern China, 17(1): 39.

[4] 孟悅：〈《白毛女》演變的啟示──兼論延安文藝的歷史多質性〉，唐小兵編《再解讀：大眾文藝與意識形態》，北京：北京大學出版社，2007年，第58頁。

有他人，母女二人遂與音樂家斷絕關係。《新女性》（1934）裡任
大學校董已婚的王博士垂涎女老師美色，多次騷擾未得逞，便施詭
計使其被解雇，生活逼迫下女教師只得賣身，卻發現占有她的竟是
王博士，遂選擇自殺，與女教師有過節的小報記者對此大做文章，
女教師雖經搶救仍在悲憤中離開人世。《風雲兒女》（1935）裡青
年詩人流亡上海，被離異不久的貴婦看中，沉迷溫柔鄉不能自拔，
「五卅」慘案和愛國宣傳亦沒能讓他走出享樂生活，直至好友犧牲
方才醒悟，離開上海奔赴前線。1935年，影片《都市風光》中，知
識份子被描述成流連酒吧、舞廳、妓院等西式娛樂場所，醉心洋
裝、洋酒和女人，迷失在上海這個中國領土上的「異域」裡的「異
己者」。類似的情節還出現在蔡楚生早期拍攝的《南國之春》和
《粉紅色的夢》兩部影片中。

於是，批評者在國粹主義的衝動下，將城市空間想像成藏汙
納垢的場所，把知識份子描述成寄生其中的墮落者。這次能指與所
指關係的重大調整，是中國電影第一次把「他者」與「知識份子」
置於同一言說結構。然而，令雙方均始料未及的是，這段指派「婚
姻」竟然維持了半個世紀。而且頗為戲劇性的是，三十多年後，這
段對城市空間──知識份子寄生場所繪聲繪色地描摹成為這一時期
文藝路線被打成「黑線」的罪證。

抗戰爆發後，民族危機上升為社會主要矛盾，左翼文藝將知識
份子重新定義為需要被動員和爭取的一股中間力量，「知識份子／
他者」的元敘事被暫時懸置。四十年代到解放初是知識份子電影史
上難得的一段美好時光。

然而幸福總是短暫的。建國後，隨著全國性無產階級政權的穩
固，知識份子的歷史問題被重新提上執政黨的議事日程。毛澤東在
1957年3月12日的〈在中國共產黨全國宣傳工作會議上的講話〉中

對知識份子的歷史問題做了較為完整地表述：

我們現在的大多數的知識份子，是從舊社會過來的，是從非勞動人民家庭出身的。有些人即使是出身於工人農民的家庭，但是在解放以前受的是資產階級教育，世界觀基本上是資產階級的，他們還是屬於資產階級的知識份子。

由這段表述引出一個疑問：工人、農民和知識份子一樣都是從「舊社會」過來的，為什麼偏偏只有知識份子是資產階級世界的？在這裡，城市再一次扮演了「賊窩」的角色。西方著名學者邁納斯在其《馬克思主義、毛澤東主義與烏托邦主義》一書中這樣闡述毛澤東的「城市原罪觀」：

在毛澤東看來，城市不過是外國統治的舞臺，而不像馬克思確信的那樣，是現代革命的舞臺。正是毛澤東的這種觀念導致了他強烈的反城市偏見，並相應地導致了他那種強烈的農民傾向：城市等同於外來影響，而農村才是本民族的。這種觀念還使毛澤東對城市產生一種更普遍的懷疑態度，即認為城市是資產階級思想、道德和社會腐敗現象的根源。即使1949年以後，外國人早已離開了中國的城市，他的這種懷疑仍未消除。[5]

由此可見，毛澤東的「城市觀」本質上並沒有超越三十年代那些進步電影裡的傳統觀念。1949年，在紅色政權奪取城市後，毛澤東就告誡黨員幹部要「警惕城市生活可能助長的道德和思想上的墮落」。二十年後，他抱怨說，占領城市是件「壞事，使得我們這個黨不那麼好了」。[6]「未被描寫的東西一般在意識形態上很說明問

[5] [美]邁斯納：《馬克思主義、毛澤東主義與烏托邦主義》，張甯、陳銘康譯，北京：中國人民大學出版社，2005年，第58頁。

[6] [美]邁斯納：《馬克思主義、毛澤東主義與烏托邦主義》，張甯、陳銘康譯，北京：中國人民大學出版社，2005年，第183頁。

題」，[7]這種城市厭惡症投射到電影中便是都市的缺席和知識份子的邊緣化。城市及知識份子留下的真空地帶被工農兵題材所填充，一時間，純潔的工農兵形象占領電影。

特別是在「大躍進」以後，在「為工農兵服務、為現實鬥爭服務」文藝方針的指導下，工農兵的形象被拔高到前所未有的高度。王進喜、陳永貴和雷鋒被官方樹立為工農兵的模範標竿，陳永貴最後更是坐上了國務院副總理的高位。而知識份子則被進一步邊緣化。對於知識份子地位問題，最為經典的表述當屬毛澤東的「皮／毛」理論，即所謂的「皮之不存，毛將焉附」。這一隱喻不僅置知識份子於工農兵之下，而且直接取消了知識份子的主體性。這種經由最高領袖的闡釋上升成為官方意志的觀念無形中為知識份子邊緣化提供了理論依據。因此，每當政治運動來臨的時候，知識份子就成為文藝領域首先被批判和犧牲的對象。比如「文革」時期的文藝評論在批評「中間人物」問題上便有概念擴大化、污名化的不良傾向，但凡文藝作品中出現了非工農兵身分的正面人物，一律被打成資產階級（主要即知識份子）的文藝黑線。[8]另一個有趣的現象是：知識份子作為一個電影群體與「機智」基本無緣，反倒是工農兵，無論男女老幼在大多數情況下，關鍵時刻不是機智地識破敵人的詭計就是巧妙地躲過特務的加害。因此，人物弱智化是這一時期知識份子電影形象邊緣化的表徵。

「純屬個人的知識份子是不存在的，因為一旦形諸文字並且發表，就已經進去了公共世界。」[9]從三十年代的「異己者」到五十

7　[法]法蘭西斯·瓦努瓦：《書面敘事 電影敘事》，北京：北京大學出版社，2012年，第122頁。

8　見彭放：〈「中間人物」論必須連根拔掉〉，《學習與探索》1979年第1期，第88頁。

9　[美]薩義德：《知識份子論》，北京：三聯書店，2002年，第17頁。

年代的「臭老九」再到六十年代的「走資派」，中國電影投向知識份子的凝視承載了過多國粹主義和民族主義焦慮。

「文革」時期，知識份子常常無奈地發現自己才逃脫道德的法庭就又被拖入了政治的漩渦。1971年，「四人幫」否定知識份子歷史地位和作用的「兩個估計」出臺，認為「文革」前十七年科技教育戰線執行的是「修正主義路線」；大多數知識份子的世界觀基本上是資產階級的，是資產階級知識份子。此後，「兩個估計」成為壓在知識份子頭上的兩座大山。「知識份子／異己者」作為講述知識份子的元敘事被不斷言說。影片《決裂》中，大學被描繪成資產階級老爺的地盤，新到任的黨委書記兼校長龍國政帶領無產階級與其展開堅決鬥爭，並與教育系統的走資派決裂。在譴責批鬥的運動中「尊師重道」的傳統被掃地出門。在影片《反擊》中知識份子形象進一步醜化。校長和老教授的恢復文化考試的主張被黨委書記江濤視為「教育路線的修正主義逆流」，在他的支持下學生黨員骨幹不但罷考，而且強令老師們參加考試，由學生發試卷、宣布考試紀律和監考。知識份子人格無存、斯文掃地。這反倒顯得《創業》裡「迷途知返」的張總工程師成了難得的「正面」形象，儘管他仍然是被教育的對象。「文革」時期，知識份子形象被任意打扮和醜化，作為客體被排擠在鏡頭邊緣，定格為電影上永恆需要被無產階級專政的罪人。

第二節　「他者」：宿命與彷徨

由於被貼上了小資產階級的政治標籤，知識份子一直是無產階級電影上的邊緣人物和弱勢群體。「1940年代《遙遠的愛》、《憶江南》，「十七年」中的《橋》、《朽木逢春》等影片和「文革」

中大量知識份子題材的電影中的知識份子從來都是與黨保持距離，對工農兵沒有感情。他們被嘲弄，被批判，被改造，被漫畫化，斯文掃地。」[10]電影裡的知識份子群體在承受從身體到人格的雙重蹂躪的同時，還陷入到形象扁平化、符號化的困境。建國後電影的不斷工農兵化更加劇了這種危險的傾向，知識份子被定格在被打量、批判、改造和嘲弄的客體位置動彈不得，「原罪」是其額頭醒目的刺字，「他者」是其命運唯一的歸宿。

　　七十年代末，由於政治的解凍和時代的呼聲，知識份子獲得平反，知識份子作為「正面」形象開始回歸電影。《李四光》、《苦難的心》、《血與火的洗禮》、《生活的顫音》、《海外赤子》、《沙漠駝鈴》、《綠海天涯》等反映知識份子的影片魚貫而出。電影裡知識份子的身分也呈現多元化趨勢：既有《血與火的洗禮》、《青春》和《苦難的心》裡的醫生，也有《燈》、《並非一個人的故事》、《沙漠駝鈴》、《綠海天涯》裡的科學家，既有《補課》、《失去記憶的人》裡的教師，也有《十月的風雲》、《藍色的海灣》、《苦惱人的笑》裡的記者，既有《我們是八路軍》、《我的十個同學》裡的大學生，也有《生活的顫音》裡的藝術家。文革以來首次將知識份子置於「舞臺」中央，加以正面塑造。《沙漠駝鈴》刻畫了冒著生命危險，翻山越嶺尋找礦藏的地質專家朱廣翰教授的堅毅身影。

　　《並非一個人的故事》講述了一心撲在科研、不惑之年仍然單身的農機工程師張恆的先進故事。《燈》凸顯了不顧政治迫害與病魔困擾、嘔心瀝血、堅持工作的工程師楚戈的人格魅力。知識份子的情感世界也在電影中得到一定程度的展示。其中，既有表現青年

10　黃獻文：《東亞電影導論》，北京：中國電影出版社，2011年，第197頁。

知識份子純潔、浪漫的愛情的，也有展示中年知識份子溫馨、和睦的家庭的。前者比如《燈》，它描寫了一段女青年技術員小黃不顧父親命其攀附高官子弟，執意守護與技術員小梁之間的甜蜜約定的浪漫故事；《並非一個人的故事》則講述了工程師張恆與大隊女幹部麗農在工作中建立起了真摯的愛情，並將其置於故事輔線的重要位置。後者有《燈》裡楚工程師和愛人以及他們俏皮的女兒一起構成的幸福家庭；也有《失去記憶的人》裡支持愛人晉作家工作的中年女教師和他們活潑的兒子。但是，礙於「兩個凡是」，對「兩個估計」的清理曲折，意識形態對待知識份子仍然心存芥蒂。由此產生的話語躊躇和焦慮通過文本的重新編碼和鏡語美學的改造被更為曲折地表現出來，《十月的風雲》裡的記者形象表明知識份子隊伍中間仍然藏著「走資派」，若不揪出來會危害社會主義事業。就這樣，「一切原本屬於真－偽的問題，在傳統的權力關係中都會轉化成友－敵問題。認知問題也就被轉化為倫理問題」。[11]

　　「徘徊時期」電影誕生於失去神話庇護的年代。「文革」電影曾建構了一個閹割了三十年代「左翼電影」和「十七年」電影歷史積澱的「純潔」的工農兵電影美學神話。它不斷將前革命文藝「他者化」，割斷與中國電影文化傳統的臍帶聯繫，成為一個「有父無母」的形象。[12]「文革」電影的出現正如那場文化運動一樣，並非一般認為的是外部性介入的偶然，而是對內生性的自我否定這一無

[11]　周憲：《現代性的張力》，北京：首都師範大學出版社，2001年，第121頁。

[12]　毛澤東及毛澤東思想是「文革」電影永遠在場的「父」，是所有力量的源泉。在當時一篇歌頌革命樣板戲《龍江頌》的文章中作者如此讚美：「金水銀水甘露水，比不上『龍江』送來的風格水！江大海大天地大，比不上毛主席的恩情大！」見《革命樣板戲創作經驗》，南昌：江西人民出版社，1972年，第79頁，原載《紅旗》雜誌1972年第1期。李鐵梅在《紅燈記》裡就是典型的「有父無母」形象，李玉和作為毛澤東思想的代理人被組織安排為李鐵梅名義上的父親，但唯獨沒有安排母親。

產階級文化的特有現象的指認。無產階級文化的根本任務是對「世界是在不斷區分敵我中發展」這一最大真理的宣傳和忠誠。也就是說，它不僅宣布否定所有以前的文化，而且還許諾一個永遠革命的新文化，並通過內在的辨別和淨化機制來「保鮮」自身永遠的革命性和先進性。[13]

從這個意義上說，無產階級文化首先是一種身分文化。[14]它總是處在區分哪些是無產階級的東西，哪些是非無產階級的東西的焦慮中。在依階級身分的劃分來結構社會的國家裡，作為社會文化的終端器，電影熱衷於表現敵死我活的階級鬥爭場面，所折射的正是一種普遍的身分焦慮。劇中角色不過是一個個用來表徵身分的載體，「身體在無產階級意識中被侵蝕得只剩一具軀殼」。[15]由於獲得了政治授權的權威地位，「身分」不允許角色有任何動搖意識形態的覰覦身體的僭越行為。身分丈量著人物舉止的邊界，人物的一言一行就像螺帽對螺絲一樣，嚴絲合縫地對應著特定的身分訴求。

[13] 這種文化上的純潔偏執也是「文革」期間政治無意識的體現。《紅旗》雜誌在1968年10月14日的社論〈吸收無產階級的新鮮血液〉一文中引用下述毛澤東語錄作為主題：「一個人有動脈、靜脈，通過心臟進行血液循環，還要通過肺部進行呼吸，呼出二氧化碳，吸進新鮮氧氣，這就是吐故納新。一個無產階級的黨也要吐故納新，才能朝氣蓬勃。不清除廢料，不吸收新鮮血液，黨就沒有朝氣。」文章對此解釋說：「『消除廢料』就是堅決清除黨內證據確鑿的叛徒、特務、一切反革命份子、死不悔改的走資派、階級異己份子和腐化墮落份子。對於那些革命意志衰退的人，則應勸其退黨。」

[14] 身分文化早在「十七年」文藝中便可見蹤影，《子夜》、《太陽照在桑乾河上》等小說「將故事人物與現實階層一一對應的結果，是使其意識形態功能大大超過了認識功能。這種對應限定乃至終止了文學敘事的指涉活動，甚至剝奪了作品的指涉能力。它們不復能夠重構現實，它們不復擁有重構能力，它們只是對已有的意識形態的某種加工。確實，你在這些作品中看到的『歷史』不過是《中國社會各階級分析》已經廓清的東西，原本就不一定非以敘事形式講不可」。見孟悅：《歷史與敘述》，西安：陝西人民教育出版社，1991年，第28-29頁。

[15] 王墨林：〈沒有身體的戲劇——漫談樣板戲〉，（香港）《二十一世紀》1992年第2期。

所謂的「三突出」原則便是這種身分迷思的極端化。[16]藝術家唯有以對這種真理的絕對忠誠才能獲得主體性。這種對身分的推崇、對身體的貶低的思想意識，同時又暗合了無產階級英雄主義的「超人哲學」。

　　儘管共產主義宣稱自己是群眾路線的堅定擁護者，但在本質上它具有強烈的精英意識。那種相信理想和信念能夠超越個體機能和素質差異的唯意志論，相信意志可以戰勝個體需求的禁欲主義傾向都體現出這一點。平庸的皮囊根本無法跟上能夠日行千里、望見未來的思想之光的腳步，唯有那熠熠生輝的超人才能綱範萬度。歌頌偉人、塑造英雄早已成為無產階級藝術家的創作無意識。政權的合法性資源和治國政策的改弦易張不但沒有消除無意識，反而加劇了曾經作為神話代言人的藝術家們的焦慮───一種宿命的焦慮。正如陶東風所言：「知識份子總是渴望奉獻，而其奉獻對象就是某種意識形態。所以幾乎所有的現代知識份子都在尋找他們可以為之奉獻的意識形態。」[17]昔日為神話代言的藝術家們猛然發現，歌詠讚頌的聖人轟然倒下，歷史的車輪走到了諸神退位的後神話時代，如何描述剛剛結束的戰役，如何把握現實時代，不僅僅是一個無法繞開的歷史命題，也是關係著自己在後神話時代的命運和處境的政治命題。在這樣的歷史背景下，知識份子唯有透過對主流意識形態的言說才能獲得話語空間和主體位置的希冀。

[16] 洪子誠在〈關於五十至七十年代的中國文學〉一文中就指出：「著名的『三突出』，對於激進的文學思潮來說，既是一種結構方法、人物安排的規則（類似於盧卡契所說的小說中人物的等級），但也是社會政治等級在文藝形式上的體現。這種等級是與生俱來的，無法由自己選擇的，因而也就可以表述為『封建主義』的。」見《文學評論》1996年第2期，第73頁。

[17] 陶東風：《社會轉型與當代知識份子》，上海：三聯書店，2001年，第10頁。

第三節　準主體：從啟蒙者到被啟蒙者

　　後文革初年，面對百廢待興的社會景象和滿目瘡痍的精神面貌，電影迫切需要發揮撫平創傷、團結振奮的意識形態功能。儘管如此，由於電影事業「跟其他藝術比起來比較複雜，不像詩歌、漫畫、曲藝那樣容易恢復」，[18]更因為歷史上電影內外知識份子的刻板印象，知識份子的電影形象依然過重地擔負著圖解政策方針或影射現實人物的政治功能。反映文革鬥爭的第一部影片《十月的風雲》裡的主要反面人物是以王洪文特派員身分出場的女記者，而她狐假虎威，飛揚跋扈，插手兵工廠生產的形象明顯在影射江青。隨後拍攝的《失去記憶的人》裡的主要反面人物同樣是一個善於玩弄權術、搞陰謀詭計的江青式的女幹部。而《藍色的海灣》裡的主要反面人物也是以王洪文特派員身分出場的某報副主編甄士魁（諧音「真是鬼」）。

　　當然，與文革對知識份子的全盤否定不同，「徘徊時期」電影上也出現了一些「迷途知返」的知識份子形象。比如《東港諜影》裡曾受西方間諜滲透，而後痛改前非配合我公安機關粉碎陰謀的圖書館員小夏；《沙漠駝鈴》裡曾受外國翻譯影響存在資產階級思想，在老一輩的感染下轉變觀念的助教小范；以及《我們是八路軍》裡害怕吃苦貪圖安逸，通過組織思想教育幡然醒悟的大學生新兵黃烽等等。知識份子從被革命的對象變成了被改造、被教育的對象，他們與「資產階級」這頂帽子的關係依然曖昧。知識份子作為

[18] 夏衍，〈關於國產影片品質問題──答《文匯月刊》記者問〉，程季華等編《夏衍全集（第7卷）》，杭州：浙江文藝出版社，2005年，第194頁。

二元話語體系中的符號，被主流意識形態進行了雙重編碼：一是作為價值客體，為革命者和反革命者兩大陣營所爭奪；一是作為被懸置的準主體，承受者漫長的「思想改造」過程與「脫胎換骨」的痛苦。[19]

1978年，八一電影製片廠拍攝了戰爭故事片《我們是八路軍》。影片講述抗戰時期，為響應毛主席「自己動手、豐衣足食」的號召，延安地區八路軍某燒炭隊在趙隊長的領導下，幾個年輕人不斷克服思想困難、排除雜念完成上級任務。故事著重表現了幾個不同出身的年輕人思想轉變的過程。其中，剛入伍的大學生黃烽和女友張其來自上海，大學畢業後黃烽追隨女友千里迢迢來到延安參加八路軍。被分配到燒炭隊做文化教員的黃烽害怕艱苦、思想消極，身上的毛病是幾個年輕人當中最多的，也是影片著墨最多的人物。影片在開頭部分用黃烽與即將奔赴邊區的女友張其告別時的一段對話，生動展示了他輕視工農兵，害怕艱苦的落後思想——

黃烽：「在那整天和一群大老粗打交道，連一個談得來的人也找不到了。再說『三邊』是不毛之地，叫你自己去我不放心，張其！」

張其：「黃烽，你對我好我都知道。可上級不都說了麼，我們這些小資產階級首先應該到工農大眾中去找朋友，改變自己脫離實際、脫離群眾的毛病，我看領導說得對呀！」

隨後，當楊副隊長唱〈妻子送郎〉之類的鄉間小調調侃他倆時，黃烽生氣地說：「你們也太粗魯了！剛見面就開這樣的玩笑?!」而得到回應只是趙隊長三人的哈哈大笑。這一場景反映了黃烽自視清高，瞧不起工農兵的思想。在這場道別戲裡，女友張其在

19　戴錦華：《電影理論與批評手冊》，北京：科學技術文獻出版社，1993年，第203頁。

對話中兩次使用了上海方言，顯示二人有別於其他同志的城市身分（即異己者），並為後續黃烽的執迷不悟和女友張其的不斷進步的對比埋下伏筆。再看張其完成組織任務後返回延安，與趙隊長之間的一段對話——

張其：「剛才的歌聲？」

趙隊長：「那是我們燒炭隊自己的歌。」

張其：「太美了！太動人了！這麼好的地方，這麼好的人，黃烽怎麼會覺得沒有意思？真怪啊！」

趙隊長：「一點也不怪，因為他思想上的包袱沒有放下，精神上還沒解放。」

張其：「嗯，有道理。我初來延安，也抱有個人打算，認為自己是學醫的，可以治病救人救中國。在當時，還覺得自己很革命很進步呢。這次到『三邊』，我才覺得完全不是那麼回事。一個人如果不放自己這滴水置於人民革命的汪洋大海，也將一事無成。」

趙隊長：「那是因為你對群眾有了點瞭解，對自己有了點認識，感情上也起了點變化。」

張其：「當然了，我只是剛剛舉步。可黃烽怎麼就一點變化都沒有呢？」

上述對話明白無誤地表明對於知識份子而言，工農兵相結合是唯一的出路，同時也表明改造知識份子是一項長期而艱巨的任務。隨後的鏡頭中，趙隊長向隊員展示了上級為表彰燒炭隊的工作成績而獎勵的書、筆記本以及「新華化學工廠剛試製出來的」墨水，隱喻工農政權及其代言人對知識的掌握和重視。不但用意識形態腹語術駁斥了黃烽對工農兵「大老粗」的錯誤認識，同時，也進一步強化了知識份子必須與工農兵相結合這一政治路線的合法性。

值得注意的是，趙隊長接下來做了一個驚人的舉動：在物資極

端匱乏、斧頭都得用撿來的彈片製造的背景下，送了一根髮卡給張其，並告知「這是專門找車隊做的」。男性贈送女性髮卡通常是一種表示親暱的舉動。這裡要傳達的顯然不是這層意思。事實上，這種看似生硬有違常情的情節安排正是電影急欲表現政權關心知識份子改造的生動反映。張、黃二人隨後的對話即證明了這點——

張其：「開始口號喊得最響的是我們，可後來掉隊的也是我們……所有的人都歡迎我囑咐我，還不都是為了幫助你。」

黃烽：「是想改造我。」

張其：「那好嘛，我們應該改造啊。」

黃烽：「你倒真是進步了。」

張其：「你也可以趕上來嘛。」

黃烽：「覺悟太低。」

張其：「那就更應該提高。苦和累是頭一關，得過好……」

黃烽：「我天生就這樣，已經把吃奶的勁使出來了。」

張其：「那別人呢？」

黃烽：「我低能！廢物！趕不上那些大老粗。」

張其：「你說這話證明你衣裳變了，感情一點都沒變。」

兩人的對話最後在張其的一句「可恥！」中不歡而散。顯然，這段逐步升級的爭吵充分暴露了知識份子個人主義、享樂主義的劣根性，其下場只會眾叛親離、舉目無親。同時，也進一步暗示知識份子改造的艱巨性。不難看出，儘管徘徊時期的電影出現了張其似的知識份子正面形象，但是，這種正面形象是建立在知識份子的自我否定和自我取消的前提條件下。因此，這類正面人物本質上並不是一個具有獨立人格的身體，而是作為這場「知識份子工農兵化」運動的代言人承擔了意識形態的象徵功能。從這個意義上講，張其和黃烽的知識份子形象實際上是「他者」這枚硬幣的兩面。作為一

個整體，知識份子始終難以擺脫作為「他者」出現的異己者形象。知識份子的這種電影遭遇不但顯現在「徘徊時期」的鏡語之中，而且是半個多世紀的無產階級電影的主旋律。

影片尾聲，從上海來的大學生教員轉變思想，心悅誠服地「拜了」工農兵為老師。可以看到，《我們是八路軍》講述了一個歸來的啟蒙者轉變為被啟蒙者的成長故事。相對於一般的成長故事模式，這顯然是一種奇特的成長故事類型。就像其字面上的邏輯矛盾所顯示的那樣，故事內部也存在著表意裂隙。然而這樣的成長故事在1979年的影片《血與火的洗禮》裡被再次重述。

《血與火的洗禮》在英國皇家醫學院留學的高逢春和女友何莉乘坐遠洋輪船學成歸來，立志要用醫學救國的故事背景中展開。望著前方依稀可見的祖國的海岸線，西裝筆挺、意氣風發的高逢春心潮澎湃，向女友抒發著盼望能馬上回到家鄉發揮所學，早日實現把國人從東亞病夫變成東方健兒的抱負。懷揣「只有醫學才能救中國」信念的年輕醫生高逢春儼然一副療救大眾、普度眾生的救世者形象。

作為一部革命歷史題材，影片的講述年代選擇在從1925年到1929年。1925年的五卅反帝愛國運動、1927年的南昌起義以及1929年的井岡山根據地反圍剿不僅作為故事的重要背景出場，而且是將故事劃分為開端、中段、尾聲的時間標誌。這顯示出一種意識形態對文本的絕對操控以及敘事結構的政治意味。因為按照歷史的時間順序的段落安排已然宣告了反帝、反封建和反軍閥才是當時中國社會的歷史任務，由此預示出高醫生「醫學救國夢」的脫離現實和前途黯淡的歷史必然性。另一方面，由於中國共產黨占據著這三個歷史事件的主角位置，這種敘述結構還暗示了「醫學救國夢」行不通後的答案——即只有中國共產黨才是療救中國的真正力量。然而，

這就意味著這個三幕式結構影片的真正主體並不是高醫生。

　　因此，把影片的高潮放置在尾聲而不是第二幕，既是為了滿足個人成長故事的情節要求，更是表現了革命不斷上升的意識形態想像。這表明影片是一個在經典好萊塢結構偽裝下具有雙重主體和複調話語的複雜文本。如果說敘事時間結構布置昭示了知識份子／啟蒙者敘事的困境，那麼，當真正的主體共產黨員方亮出場時，故事的方向已經從講述一個啟蒙者施恩救世的傳奇事蹟滑移到一個被啟蒙者自我救贖的心路歷程。方亮成為真正的主體的依據是他在複雜黑暗的歲月裡認識到了共產黨的巨大力量，投身於共產黨並且為了保護共產主義事業甘願自我犧牲。而高醫生的被啟蒙者形象則是在階級、階級同志／敵人的權威話語下通過「認賊作父」、「認賊作兄」的道德敘事建立起來的。方亮向回到家鄉教會醫院工作的高醫生揭露醫院負責人查理是披著慈善外衣的帝國主義份子，但年少失怙的高醫生堅持認為栽培器重自己的查理不但有恩於自己，而且是仁慈博愛、人道主義的化身。

　　然而當他發現查理不僅拿窮苦的中國百姓做實驗而且還是親手毒死自己的母親的兇手時，他才翻然醒悟眼前這個自己一直尊為父親的人竟是一個屠殺自己同胞的劊子手，於是憤然與查理決裂，並密切了與方亮的關係。王展飛是高醫生稱兄道弟的同鄉好友，年少時高曾救過王的性命，而且方亮還是王引薦給他認識的。高醫生因此視王展飛為好兄弟。直至高發現王背叛了革命，打傷方亮並害死自己的救命恩人葉蓮時才看清他的真實面目。這意味著高醫生的思想啟蒙之路同時是一場「大義滅親」的自我救贖之路。而在「大義滅親」之前，高醫生被擱置在一個曖昧不明的「友」的位置上。收養他的葉大伯只是歎氣，葉蓮甚至稱他為「洋奴」。顯然，投身於、融合於革命不僅是生命與幸福的最高存在方式，而且是身分認

同和主體建構的唯一路徑。但有趣的是，要想獲得這種身分認同，首先必須放棄過去的自我認識。換言之，在成為主體之前先要認同自己「不孝子」的身分。這種將「政治服從」嫁接到「道德修行」上的敘述策略的奏效得益於對儒家「修身治國」傳統理念的創造性挪用。對中國人來說，修身是治國的前提，治國是修身的歸宿。因此，通過高醫生的心路歷程影片傳遞出這樣一層意思：一個德行上對民族（國家）沒有盡到孝道的人又何談什麼救世濟民的抱負呢。

　　儘管《血與火的洗禮》的片名帶有某種基督教的色彩，但影片對波德維爾眼中的好萊塢「學徒式成長模式」進行了澈底的民族化改寫，衍生出一種顛覆性的社會主義成長敘事。這種模式與經典好萊塢的最大不同在於：把學徒—導師的主客體關係進行了置換。學徒的成長經歷雖然仍是前者故事中的重要部分，但就敘事的核心意圖來說，導師才是整個行動的發出者及其解釋者，而學徒只是被動／半被動的任務的領受者和執行者。由於該模式與社會主義國家的政治結構形成一種同構關係，因而被官方確認為社會主義電影的主流敘事。「十七年」電影裡上演的《紅旗譜》、《革命家庭》、《青春之歌》等影片便屬於這種社會主義成長敘事譜系。

　　事實上，作為反映知識份子政治覺悟的影片，《血與火的洗禮》延續了《青春之歌》裡小資產階級向無產階級革命者靠攏的路數。正如林道靜委身於盧嘉川、江華的革命光暈下成為一個潛主體一樣，信仰科學主義、人道主義的高醫生一直都處於歷史的主體——信仰馬克思主義的方亮的陰影下。因為時代語境的變遷，1979年的文本需要對科學主義、人道主義與馬克思主義的關係給出合理的解釋，而這是二十年前的文本不需要面對的問題。對紅色經典而言，無產階級革命是意識形態話語系統的絕對中心，具有天然的排他性和不可辯駁性，協調它與科學主義、人道主義的關係是不可思

議的事情。然而我們在影片《血與火的洗禮》裡看到了這種話語協調，而施動者並非高醫生而是方亮。方亮主動關心診所建設，查看診療紀錄的情節表現了馬克思主義者也是尊重科學的。把牛奶讓給其他傷患，親自過問傷患救治轉移情況的情節則體現了馬克思主義者對人道主義的肯定。

與《青春之歌》裡盧嘉川（江華）與林道靜固定不變的看／被看的主客體關係不同，《血與火的洗禮》在此處的視點發生了偏移——方亮成了被看的對象。由於知識份子在科學話語和人道話語中的天然優勢，高醫生被允許暫時獲得主體的權力，從而享受到片刻凝視的快感。這種凝視的快感在高醫生和女友的愛情敘述裡表現得更為明顯，不過這種力比多衝動仍然被限定於人道主義的話語範疇。大多數情形下，因主演《保密局的槍聲》一炮走紅的英俊小生陳少澤飾演的高醫生才是被凝視的對象。筆挺的西裝、修身的長褲、甚至沾滿血跡的白襯衣在他身上總顯得帥氣十足，製造出一種觀看的快感。

但我們也必須注意到它的另一面：並不像商業電影純粹服務於視覺消費，從時髦的西裝到樸素的長衫再到沾滿血跡的白襯衫，高醫生服飾上的這種變化是與其政治覺悟和思想境界的提升同步的。因為「神話具有一種總體化力量：它把一切表面上可以感知的現象結合成一個普遍聯繫的網絡，其中充滿了對立關係和一致關係」。[20]這顯示出人道話語服膺於政治話語的客觀事實，也映射出高醫生和方亮的權力關係。同樣，科學話語也必須服從於政治話語的召喚。影片將高醫生的身分設定為庚款留學生，[21]作為近代中國

[20] [德]哈貝馬斯：〈啟蒙與神話的糾纏：霍克海默與阿道爾諾〉，《現代性的哲學話語》，曹衛東譯，上海：譯林出版社，2003年。

[21] 1908年，美國政府退還中國「庚子賠款」中超出美方實際損失的部分，用這筆錢幫

最早系統接受西方教育的知識精英，我們在影像中沒有見識到精湛過人的醫術，卻只看到一個政治的侏儒。愛幻想、軟弱甚至有點幼稚的類型化刻畫幾乎是政治教科書的圖解。影像裡充斥著生硬的表演和主觀的臆想。臨床醫生變成了泡在試管儀器堆裡做試驗的化學家。並且用國民黨反動派砸爛實驗室的情節刻畫了一個反科學的政權形象。從而說明知識份子只有跟著共產黨走才能實現在科學王國裡自由飛翔理想的道理。克羅齊說，一切歷史都是當代史。主體對科學和人道的示好不僅是在創造歷史，更是在拯救現實。這種意識形態的超載和繁複也阻礙了「徘徊時期」電影邁向經典的可能。

影片中段的「南昌起義」故事設置了特務暗殺周恩來，方亮救駕負傷的情節。影片通過影像再現了情節的後半部分，而只是通過人物的口述交代了前半部分，周恩來也沒有出場。從「徘徊時期」電影譜系的角度看，這是一個有趣的情節安排。因為周恩來的形象一直以缺席的狀態作為反抗（暴力）敘事的合法性來源而出場的（除了《大河奔流》）。它實際上是利用了民間愛戴周恩來的情感資源，將其符號化為正義的化身。

於是，黨派間的權力鬥爭被轉喻成一場護法行動，奪權者變成了護法者。由於曾經與方亮志同道合的王展飛是暗殺任務的主要執行者，因此就顯得方亮與他的決裂是維護公理正義的需要。但是當平時不拘小節的方亮說要保留王展飛打傷自己的子彈時，似乎隱約看到了蟄伏的私人復仇的小農意識。然而實際上，方亮在高醫生面前的這番舉動是灌輸給後者「階級仇恨」意識的一次示範。類似的示範還有對查理行徑的揭露。正是在方亮的提點示範下，高醫生才

助中國辦學，並資助中國學生赴美留學。此後，英、日、法紛紛效法，退回部分庚款，用於興辦中國高等教育，由此形成了一項歷時近半個世紀的特殊留學活動——庚款留學。

認清了自己認賊作父、認賊為兄的真實境況。當他意識到是三座大山奪去了親人的性命時，接受革命的召喚投入到鬥爭中去成為他個人的必然選擇。

從某種意義上講，當高醫生與自己的神父決裂後，方亮取代後者的位置成為了高醫生真正的精神導師。作為卡里斯瑪式的政治結構的代言人，方亮「詢喚」高醫生進入這個「自由」的王國。影片尾聲，熊熊烈火中的監牢實際上是一個隱喻空間。它是一個靈魂的煉獄，血與火的考驗是對「認賊作父」、「認賊為兄」的贖罪，是革命的旁觀者蛻變為救世的革命者的洗禮儀式。正如恩格斯所言：「最後深入這一鬥爭並成為它的最深刻、最生動、進入自我意識的靈魂——這是一切救世和贖罪的源泉，就是我們每一個人應當在自己的崗位上進行鬥爭和發揮作用的王國。」[22]影片最後一個鏡頭從暈倒在火海中的高醫生身上搖向半空紅日般的火焰並定格。至此，我們方才恍然大悟：原來卡里斯瑪式的偉人政治才是歷史永恆的主體，知識份子的命運如同被鏡頭懸置的生死未卜的高醫生，不過是它永遠的配角。

影片《我的十個同學》同樣如此。故事講述西南大學女教師方敏奔赴各地走訪調查一些畢業同學在實際工作中的表現情況。調研的目的在於弄清這樣一個問題：知識份子是否是「兩個估計」所判斷的基本都是修正主義走資派。影片實際上是響應十一屆三中全會以來黨的號召，對「兩個估計」以及護身符「兩個凡是」進行批判的政策圖解。在調研的過程中，方敏發現絕大多數同學都扎根崗位，為社會主義建設奉獻青春和汗水，有的獻出了年輕的生命；反

[22] [德]恩格斯：《謝林和啟示》，《馬克思恩格斯全集（第41卷）》，北京：人民出版社，1982年，第267-268頁。

倒是投靠「四人幫」而扶搖直上的羅從芬蛻變為徹頭徹尾的走資派。影片尾聲，旅途中的她與正要去調查的一個同學凌桂山不期而遇，在向他瞭解情況時，他們聽到廣播發表了批判「四人幫」否定知識份子的「兩個估計」的文章，兩人感到歡欣鼓舞。這反映了電影的創作者關心的並不是「文革」中的知識份子在工作生活中遭遇的挫折打擊以及內心世界承受的苦悶創痛。

這些故事被講述的真正意義也不在於叩問悲劇的原因以及肇事者的責任，而是為了說明和論證新的中央領導集體決策的英明正確。「以這樣一個伸縮吐納的集體化歷史主體為其核心想像域，決定了文藝實踐必然是行動導向，而不是思辨導向，存在規範是他律而不是自律，敘事邏輯是平面而不是縱深探求。」[23]在「『我們』上升為一種與權力結合在一起的秩序、體制」[24]的語境裡，影像中的所謂的十個個體不過是「集體化歷史主體」的橡皮圖章和提線木偶。對個體命運的關注變成一種對宏大敘事的掩護和矯飾，個人再一次滑脫為歷史的人質。

當然，除了被建構為準主體（或潛主體），「徘徊時期」電影也出現了一些對知識份子形象的另類書寫。影片《青春》和《失去記憶的人》多次運用片中人物回憶和講述的方式再現了老幹部在戰爭年代浴血拚搏的戰鬥場面。在現實主義題材中插入崢嶸歲月的閃回，目的是提醒觀眾「吃水莫忘挖井人」，新中國的建立離不開老同志過去的巨大功績，並以此證明老同志對黨和革命事業的忠誠，駁斥「四人幫」把老幹部打成資產階級民主派的汙蔑。電影不再採取直接言說和強制灌輸那套文革話語方式，而是巧妙地將意識形態

[23] 唐小兵：《再解讀：大眾文藝與意識形態》，北京：北京大學出版社，2007年，代導言第11頁。
[24] 錢理群：《1948：天地玄黃》，濟南：山東教育出版社，1998年，第28頁。

隱蔽在角色「自然地」心理活動和情感流露之下，用鏡頭語言完成言說的機制。這種十七年電影就有顯現的「意識形態腹語術」在後樣板戲時代頑強歸來。

　　這裡重點談談謝晉1977年執導的電影《青春》裡的女醫生形象及其代表的一類知識份子群體——幹部知識份子。在徘徊時期的中國電影序列中，《青春》無疑是一部整體製作水準較為突出、具有一定藝術性的難得之作。一般認為該片的主角是陳沖飾演的亞妹，但只要仔細觀察角色在情節發展中占據的位置，就可以發現影片實際上設置了兩個主角——除了亞妹，另一個便是俞平飾演的向醫生。向醫生是個參加過長征的老紅軍軍醫，解放後在某海軍基地醫院擔任主任，屬於軍隊幹部中的知識份子。影片中的她在長征時期為掩護通信兵受過重傷，體內一直殘有彈片，並且患有肝硬化，長期靠止痛藥勉強支撐。在明知病情惡化、危在旦夕的情況下，仍日以繼夜為國家和人民忘我工作，最後暈倒在第一線。當亞妹想當兵，哭著問向醫生「我不行嗎？我努力不行嗎？」的時候，向醫生說：「有了堅強的革命意志，是能夠戰勝困難的。」正是她巨大的革命意志激勵了亞妹和周圍的同志，也使解放後成長起來的鬥志衰退的中年幹部蔡方成重新煥發了青春。顯然，影片把向醫生這個角色塑造成為一個忠於黨和人民，鞠躬盡瘁、死而後已的好幹部形象。

　　然而，在文革文藝中，以她所代表的黨政軍幹部知識份子尤其是老一輩幹部知識份子是打倒和批判的對象。在標誌文革開始的〈五一六通知〉裡就把他們描述成「混進黨裡、政府裡、軍隊裡和各種文化界的資產階級代表人物」，「反革命的修正主義份子」，「一旦時機成熟，他們就會要奪取政權，由無產階級專政變為資產階級專政」。毛澤東後來在不同場合也發表過黨政軍幹部隊伍裡存

在變質的知識份子的看法。這些都表明在那個非常年代，國家對政權內部的知識份子群體的擔憂與不信任。

於是，無論是在真實的世界裡還是在象徵的世界裡，統治集團中的知識份子被歷史不由爭辯地與普通知識份子的命運繫在了一起。因此，向醫生這一電影形象在文革結束伊始的出現，其意義已經完全超出角色本身──它不僅意味著政治秩序在主流意識形態電影中的復歸，而且開啟了新時期幹部知識份子題材的一種主流敘事模式。

歷史與傳奇：
戰火硝煙裡的國族想像

在「徘徊時期」的電影序列中，革命歷史題材幾乎占到了總數的三分之一。無論是主旋律的戰爭片（比如《延河戰火》、《贛水蒼蒼》），還是探索性質的反特片（比如《保密局的槍聲》、《熊跡》），無論是溫情的革命浪漫史（《歸心似箭》、《啊！搖籃》），抑或傳奇的個人英雄史（《拔哥的故事》、《吉鴻昌》），無論是漢族群眾的血淚史（比如《大河奔流》、《平鷹墳》），還是少數民族的解放史（比如《丫丫》、《從奴隸到將軍》），它們力圖通過各自的書寫方式再現同一個宏大敘事——中國共產黨艱苦卓絕的革命奮鬥歷程——的某一個瞬間，並交匯成為一幅波瀾壯闊的紅色歷史長卷。考慮到「文革」時期革命歷史片的萎縮乃至凋敝的情況，「徘徊時期」對這段特定歷史的高調書寫便具有了格外的正本清源、恢復正統的象徵意味。歷史上每一個革命黨在轉變為執政黨以後都會熱衷於書寫自己的奮鬥史，這不完全是出於記錄歷史的客觀需要，更為重要的是，為其執政來源的合法性提供一套故事說明。

哈佛大學政治學家兼漢學家裴宜理（Elizabeth J. Perry）在《安源——發掘中國革命之傳統》一書裡分析中國共產黨從革命起義到奪取政權及之後的各階段中創新地發展和部署文化資源時指出：正

是革命領導者通過精巧地運用「文化置位」和「文化操控」建立其
一套獨有的政治形態，使人們逐漸接受那曾經陌生的共產主義體
系，形成為人熟悉的「中國特色」的革命傳統。她並且討論了改革
開放以後，官方和民間如何透過各種文化媒介如美術、電影、小
說、學術和紅色旅遊等來回憶、重現或挪用安源的革命過往。[1]在
她的中國革命傳統研究中，「文化置位」（Cultural positioning）和
「文化操控」（Cultural patronage）是其中兩個非常關鍵的概念。
前者是指政治運動的動員者如何利用符號資源在政治說服中發揮的
作用，使外來的理念和制度本土化，構建新的群體身分認同；後者
則指後革命時期意識形態國家機器利用官方掌握的資源和文化工
具，對集體記憶進行表述和塑造。裴宜理的研究的重要意義在於，
揭示了對符號資源和文化工具的重視和利用是中國共產黨自革命時
期就形成的政治傳統，同時為反映中共將文化資源轉換為政治資源
的過程提供了具有個人創見又不乏解釋力的描述方法。事實上，我
們在第三章所討論的「文革」故事裡的「子承父志」母題就是一個
文化置位和文化操控的典型例子——它將傳統文化裡的孝道觀念嫁
接到政治合法身分的問題上來。顯而易見，現有政權的起源問題同
樣也是革命歷史片所要回答的問題之一。

　　相對單向度的「文革」敘事而言，革命戰爭題材創作展現出來
的光譜要豐富得多——既有表現正面戰場的軍事片，也有表現後面
戰場個人英雄主義的驚險片，既有表現階級仇恨的歷史片，也有譜
寫人性之歌的劇情片。正如安源作為中國紅色革命的發源地的故事
被反覆書寫一樣，這些影片試圖恢復「十七年」革命浪漫主義文藝

[1]　參閱[美]裴宜理：《安源——發掘中國革命之傳統》，閻小駿譯，香港：香港大學出
　　版社，2014年。

傳統，通過對英雄史詩、戰地柔情和個人傳奇的編碼想像，引導觀眾不斷「重返」民族國家創業堅守的艱難時刻，修復與重塑被撕裂的集體記憶和社會認同的同時，也寄託著創作者渴望政治秩序回歸正軌的集體無意識。

第一節　英雄史詩：父輩指認與秩序回歸

　　當一件事情被反覆言說的時候，它就變成了意識形態。對於革命歷史題材來說，它所要面對的最大的意識形態任務就是如何講述一個有關國家起源的神話。不同的時代，故事的版本也會有所不同。而這種敘說修辭的差異正是文化置位和文化操控的結果。1977年，長春電影製片廠攝製了軍事題材影片《延河戰火》。作為「文革」結束以後第一部直接描寫革命戰爭的影片，該片講述了在毛澤東的英明領導下人民解放軍擊退前來圍剿的國民黨軍隊，成功保衛延安的故事。故事實際脫胎於長篇小說《保衛延安》。該小說由作家杜鵬程於1954年創作完成。小說講述了1947年3月國民黨軍隊大舉進犯陝北解放區，由於敵我力量懸殊，中共中央命令部隊主動撤離延安，隨後人民解放軍副司令彭德懷根據中央指示指揮西北野戰軍在青化砭、蟠龍鎮、沙家店等地與敵軍展開一系列激烈戰鬥，實現了解放軍由戰略防禦轉向戰略進攻的重大歷史轉折的故事。該小說出版後獲得高度評價。當年《人民文學》在2月號刊上點評時認為小說「從艱苦的戰鬥的描繪中，刻畫出鮮明的個性和性格特徵，展示了每個人物的內心活動，通過人物的內在的燃燒，給我們帶來了強烈的英雄主義的思想感情」。

　　由於《保衛延安》被認為是描寫中國共產黨及其人民軍隊革命史詩的典範之作，它自然成為「徘徊時期」電影建構國家起源神話

的理想劇本。然而影片卻極力掩飾這種文本間性——不僅字幕顯示故事是由創作組集體創作、紀葉執筆，而且對原著內容進行了大幅度改寫。除了用大量的階級鬥爭話語取代豐富的內心描摹與細節表現，而且還砍掉了小說裡最大的特色，既對彭德懷光輝形象的成功塑造。周恩來對原著的這一刻畫曾予以充分肯定：「我們部隊打仗就是這樣，彭總這個人也就是這樣。」[2]作為原著裡的中心人物，彭德懷在電影《延河戰火》裡澈底隱遁，取而代之的是對毛澤東偉大形象的強化。這一細節上的微妙變化折射出後文革元年的政治生態現實。1977年彭德懷的右派帽子尚未摘掉，直到1978年年底的十一屆三中全會上他才獲得平反昭雪，《人民日報》在會議閉幕的第二天刊登〈彭德懷同志的光輝形象永留人間——推倒對《保衛延安》的攻擊和汙蔑〉一文進一步確認了彭德懷平反的事實。由於在1977年的政治語境下彭德懷仍是一個爭議人物，因而電影《延河戰火》極力撇清自己與頌揚彭德懷的原著小說之間的關係。

這再一次印證了重要的永遠不是神話講述的時代，而是講述神話的時代。更為有趣的是，為了配合這種改寫，影片重點描寫的戰役指揮的歷史身分也被設定為曾擔任毛澤東的貼身警衛員。通過一系列精心的改寫，原著裡保衛革命火種和領導集體的延安保衛戰澈底演變為一場保衛毛主席的護法行動。

那麼，表現保衛毛主席的故事和建構國家起源神話之間有何關聯呢？要想理解這一點，必須聯繫生成文本的時代背景。「文革」結束以後，作為毛澤東繼任者的華國鋒以國家主席的名義主持日常工作。為了維持政局穩定、統一思想，他提出「兩個凡是」論，即

2　杜鵬程：〈《保衛延安》創作的一些情況〉，《杜鵬程文集（第三卷）》，西安：陝西人民出版社，1993年，第606頁。

凡是毛主席做出的決策，我們都堅決維護，凡是毛主席的指示，我們都始終不渝地遵循。通過語言上的讚美和行動上的擁護，傳遞出一種誓死效忠的政治聲音。因為新的領導集團明白對「父親」的忠誠正是其執政賴以依靠的道德優勢和政治資本。

　　因此，影片對國民黨軍隊內部派系林立，大難臨頭各自飛的描寫，實際上暗示了國民黨黨眾與領袖同床異夢的關係以及領袖的不得人心。共產黨內部空前團結以及對領袖的絕對效忠的印象通過與前者並置敘述得以強化突出。而上下團結、長幼忠誠的集體風貌又成為支持其政治合法性宣傳的有力論據。也就是說，子輩的忠誠和父親的偉大在敘說中構成一種互證關係。由此對忠誠或者說德性政治的強調成為這類影像的重要內容。戰爭本身反而退居次席。或者說，戰爭只是為證明對領袖的絕對忠誠提供了一個展示的絕佳舞臺。戰爭的勝利不僅是忠誠者的勝利，也是忠誠對象的勝利，即官方意識形態通過講述一個成功保衛偉大父親的故事論證了自身權力來源的合法性。由於當時還不允許直接出現真人飾演的領袖，因此，只能通過當過毛澤東警衛員、對毛崇敬有加的團長的英明神武來間接表現領袖的光輝形象，並以國民黨司令的昏聵無能進一步襯托出我黨領導人的光輝形象。通過這種二元敘事，讓觀眾深刻體悟到中國共產黨和人民解放軍在德性政治上的巨大優勢，進而認同只有在中國共產黨的領導下，人民才能過上新生活的命題。因此，保衛偉大父親的神話和權力起源的故事在影片《延河戰火》裡是同構關係。

　　同樣是反圍剿、保衛根據地題材，1979年拍攝的影片《贛水蒼茫》不僅繼續論證革命傳統的延續性和純潔性，而且通過與黨內錯誤路線的對比進一步強化了毛澤東英明偉岸的光輝形象。影片以1934年中央蘇區第五次反圍剿失利為背景，講述了紅軍在戰鬥中認

清王明機會主義路線的錯誤，並通過遵義會議確立毛澤東領導地位的方式糾正錯誤的艱難歷程。與《延河戰火》裡國共兩軍的共時對比不同，《贛水蒼茫》的對比敘事建立在一種歷時性關係之上。因而後者也可以被看作是關於政黨在挫折和磨礪中走向成熟的成長故事。具體來講，就是透過成長故事中的主體（可以是具體的人也可以是更為抽象的民族、政黨）在兩個時期或者兩個時代的不同際遇的鮮明對照，以實現批判某一個時代同時讚美另一個時代的題旨。這種將成長故事與二元敘事有機結合起來，同時突出革命導師對於故事走向的決定地位，這是「徘徊時期」革命歷史題材較為常見的一種敘事策略。

其中，關於個人成長故事比較有代表的影片包括《從奴隸到將軍》、《吉鴻昌》及《拔哥的故事》。《從奴隸到將軍》講述了羅炳輝從民初造反的彝族奴隸到舊民主主義革命時期投奔國民革命軍，最後在毛澤東的親切關懷下成長為抗戰時期的紅軍抗日名將的傳奇故事。影片傳達出共產黨領導的新民主主義革命才是勞苦大眾的出路的主題思想。當時的輿論給予了該片較高的評價，[3]但它並不是一個純粹的革命理想主義的示範文本。電影從片名到內容都強調人物從彝寨奴隸到紅軍司令員的身分變遷，容易讓觀眾聯繫到投身革命對於改變個人命運的現實主義意義。這顯然與無產階級政黨宣揚的理想主義有所牴牾，甚至包含某種投機主義的意味，從而在一定程度上削弱了為父輩樹碑立傳的神話的純潔性和說服力。

事實上，革命對於個體的現實意義與它標榜的世界大同的集

[3]　例如黃式憲就認為影片「真實地剖析了主人公獨特的生活道路和思想探索的歷程，把主人公的命運活生生地再現於銀幕上，因此，扣動了人們的心弦，給了我們深刻的思想教益和藝術美德陶冶」。見〈真實、詩情、獨創性──看國慶三十周年上映的新片簡記〉，《文學評論》1979年第6期。

體主義理想之間一直存在著難以彌合的縫隙。現實主義的視角強調參與革命的利益驅動，而理想主義的視角則強調參與者「真誠的信仰」。這種價值衝突在文本就表徵為集體敘事和個人敘事的結構性矛盾。於是，革命歷史片陷入了一種兩難推論之中——它需要倚靠個人敘事完成集體敘事，但二者又明顯存在難以調和的對抗性。對於電影工作者來說，要想儘量克服這種困境，使個人成長故事不至於滑向個人成功故事的欲望話語，必須強化領袖／導師與主人公之間啟蒙者與被啟蒙者的關係，使文本構成一種雙主體的結構。於是，歷史人物在這類影片中成為具有雙重隱喻的象徵符號——既證明「四人幫」給老一輩革命家扣上的「走資派」帽子純屬誣衊，又凸顯毛澤東及其繼任者作為英雄的父親／導師的光輝形象。

影片《吉鴻昌》就在成長敘事的框架下把吉鴻昌塑造成為一個具有雙重象徵的人物形象。影片中的吉鴻昌在和共產黨人的接觸中逐漸思想覺悟，最後放棄國民黨將領的高官厚祿加入中國共產黨成長為一名共產主義戰士，在暴露國民黨在政治上的反動本質的同時，也昭示出中國共產黨的政治感召力及其領袖巨大的人格魅力。

另一部歷史人物題材劇《拔哥的故事》同樣採取了成長敘事的模式，講述了農民起義領袖韋拔群在不斷地鬥爭實踐和學習體會中逐漸向共產黨靠攏，最後轉變為無產階級戰士的故事。外號拔哥的韋拔群是中國早期農民運動三大領袖之一，另外兩位是毛澤東和彭湃。影片提到韋拔群於1925年來到廣州農民運動講習所學習，受到了毛澤東的親切教導。但歷史上的廣州農民運動講習所是由彭湃於1924年7月3日創辦的，並一直由他擔任主任，直到1926年毛澤東才調任到此主持工作。因此，從時間上來推斷，韋拔群在廣州學習期間最有可能當他老師的應該是澎湃而不是毛澤東。而在影片中，毛

澤東被塑造成為韋拔群指點迷津、撥雲見日的革命導師形象。影片
對這段歷史的重構顯然是為了表現和突出毛澤東在早期中國革命中
的地位和歷史作用。1978年鄧小平出來工作，因此影片最後表現了
韋拔群加入鄧小平領導的百色起義，從此正式成為一名紅軍戰士的
情節內容。實際上，韋拔群開展農民運動的廣西地區在鄧小平光輝
的軍旅生活中占有非常重要的位置，廣西左右江地區是他獨當一面
領導一個地區革命鬥爭的起點，他也在這裡與韋拔群結下了深厚的
革命情誼。[4]將英雄的成長永遠置於父親的凝視之下，這便是「徘
徊時期」革命歷史人物題材的敘事策略。

　　《敖蕾一蘭》、《蒙根花》、《丫丫》等有關少數民族英雄的
歷史故事基本都是按照這種敘事策略來敘述的。影片裡的少數民族
英雄與革命領袖被建構為一種兒女－父親的隱性關係。很多故事裡
都安排了主人公尋找已經成為解放軍的父親的情節。在此處，個人
的「尋父」是一種政治隱喻，它暗示少數民族只有在黨的領導下才
能翻身得解放，它的心理基礎是主流意識形態對於漢族與少數民族
關係的某種想像。

　　除了講述英雄成長史的影片外，「徘徊時期」電影上也對國
族苦難史進行了史詩性的描寫，其中比較有代表性是影片《大河奔
流》。影片講述了抗戰時期，黃泛區群眾在黨的領導下，同日寇和
國民黨反動派進行艱苦卓絕的鬥爭，以及解放後改造黃河、變害為
利的英雄事蹟。影片開創了一個歷史：新中國成立後第一次直接出
現毛澤東和周恩來的領袖形象，結束了幾十年來革命領袖形象空白
的歷史。從國民黨統治時期花園口決堤的洪水猛獸到解放後治河修

[4]　參閱李慧：〈鄧小平與韋拔群的革命情誼〉，《蘭臺世界》2011年8月（上）；石
　　楠、郁林：〈鄧小平在廣西的故事〉，《文史春秋》2004年第9期。

壩後的母親河，黃河翻天覆地的變化是兩個時代變遷的縮影，從而論證了只有在共產黨的領導下，人民才有幸福安定生活的題旨。

　　無論是《延河煙火》裡的「保衛父親」，《丫丫》裡的「尋找父親」，還是《大河奔流》的「指認父親」，最終都指向「返回父親的臂膀」這一主題。這種返回主題在影片《歸心似箭》裡被表現到了極致。在一次戰鬥中，東北抗聯連長魏得勝與部隊失去聯繫，在尋找組織的途中他歷經金錢關——途中遇到淘金者、生死關——被日本人抓走挖礦、美人關——與美麗溫柔的農村姑娘玉貞互生感情，仍然念念不忘返回部隊，並最終像大雁南飛一樣找到組織回到隊伍。這裡的「回歸」具有雙重含義：一方面是表現老一輩革命家不忘初心的革命信念，一方面是反映出主流意識形態試圖通過恢復光榮傳統的方式重建國家政治秩序的構想。

第二節　戰地柔情：戀母情結與倫理焦慮

　　後文革初年的革命戰爭敘述中，除了英雄史詩，還少見地出現了謳歌戰爭中的人性的作品。謝晉1979年拍攝的《啊！搖籃》是其中的代表作。該片透過一名女紅軍戰士的視角展開敘述。鑑於謝晉之前的作品《紅色娘子軍》、《舞臺姐妹》、《青春》都表現出對女性話題的關注，這一點倒不讓人意外。值得注意的是，謝晉在《啊！搖籃》中延續了他在「十七年」時期便已建立起來的通過女性視角探討某種政治議題的敘事策略。而第一幕裡一聲撕心裂肺的呼喚和延安塔推鏡的聲畫蒙太奇，則宣告了這種高明的敘述技巧達到了新的高度。影片巧妙地將返回到黨的隊伍中（跟黨走）的內在主題鑲嵌在革命後代返回母親懷中的敘事結構當中。正如學者汪暉的觀察，謝晉電影裡的黨的形象通常被倫理化表述為母親的形

象。[5]

　　不過，汪暉在分析過程中只選取了「十七年」時期的《紅色娘子軍》和新時期的《天雲山傳奇》影片，而直接跳過了它們之間的1979年的作品《啊！搖籃》。這幾乎是自二十世紀90年代以降的謝晉電影研究熱的一個縮影。很多隨後的重讀和再論都將視線焦點集中在《天雲山傳奇》、《牧馬人》、《紅色娘子軍》以及《舞臺姐妹》上，《啊！搖籃》的獨特意義和魅力則被湮沒在對前者的長篇累牘的討論當中。略顯尷尬的身分從一個側面反映出這部電影在謝晉作品序列中位置的模糊性。實際上，《啊！搖籃》一方面並沒有跳出謝晉的「黨＝母親」的倫理政治觀念，但另一方面又具有某些有別於新時期作品的特質。它體現了謝晉在不同時期思考的階段性特點，同時也反映出後文革初年的歷史局限性。

　　影片描寫了1947年，前線某部教導員李楠被派往保育院護送孩子們撤離延安的故事。在戰爭中失去妻子和孩子的蕭旅長對保育院的孩子們非常關心和疼愛。對護送任務並不積極的李楠也在同天真無邪的孩子們的相處中，在蕭旅長的感染下轉變了思想，最終光榮地完成了轉移任務，使孩子們平安到達了安全區域。在表彰大會上，孩子們都親切地喊她「李媽媽」。她和蕭旅長也在這次任務中產生了愛情。影片展現了謝晉以往作品中未曾表現的主題：柔軟的人性和美好的愛情。但是這些倫理主題並不僅僅帶有宣揚道德、彰顯人性的意味，而且與某個政治故事相聯繫。影片在愛情故事中採取了性別／政治主題置換與互補的敘事策略。李楠不喜歡小孩被解釋為遭受舊社會重男輕女思想傷害而留下的心理創傷，對封建男權

[5]　汪暉：〈政治與道德及其置換的祕密——謝晉電影分析〉，見丁亞平編《百年中國電影理論文選（下）》，北京：文化藝術出版社，2005年，第372頁。

的反抗使她走上了革命的道路。這是一種類似娜拉式的出走。在革命敘事下，這種出走的結果必然是走上革命的道路，實現婦女向女戰士的去性別化轉變。然而，謝晉卻在傳統的革命敘事中添加了一條性別敘事的線索以補償禁慾的匱乏——通過蕭旅長這個角色的幫助和感召，讓李楠喜歡上孩子，使其在不破壞革命敘事的前提下獲得一種婦女／女戰士的雙重身分。然而，有趣的是，源於反抗男權的鬥爭最終以在男性／黨的感召下回歸男權秩序收場，如此自相矛盾的表意邏輯似乎暗示了在謝晉的潛意識當中埋藏著一種戀母情結，使他敢於冒著削弱革命話語權威的風險，固執地埋進去一條違背傳統的敘事線索。

正如李楠和蕭旅長之間的愛情敘事是被置於啟蒙與被啟蒙的關係中加以表述的一樣，影片裡的天倫敘事同樣具有政治色彩。《啊！搖籃》開場就以一組極具象徵意味的聲畫對位元顯示出以人倫散文講述國家寓言的意圖。觀眾首先聽到孩童大聲呼喊「媽媽」的畫外音。在孩子對母親的呼喚聲中，雄踞鏡頭焦點位置的延安塔在推鏡中不斷被放大而逐漸占滿畫面中軸線。緊接著第二個鏡頭是延安根據地牆壁上「保衛延安」的宣傳標語。第三個鏡頭是一個小男孩兒哭著撲倒在擔架上的負傷的戰士母親懷裡。這表明孩子是黨的孩子，護送孩子就是保衛延安。

與「十七年」時期的《小兵張嘎》和同時期的《兩個小八路》相比，《啊！搖籃》不同尋常的地方在於：它突破了戰爭兒童題材將兒童角色成人化，按照英勇無畏的小小接班人的模式來塑造人物的慣例，極力表現黨的孩子的弱小無助和急需呵護。而且對母親的眷戀貫穿了故事的線索。作為影片的重要角色，開場那個呼喊「媽媽」的小男孩兒與身受重傷的母親分開後被送到保育院，整天茶飯不思，只是哭著嚷著要找媽媽。這種煽情敘事的背後並絕非人道主

義的解釋如此簡單。實際上，天真無邪、年幼無助的孩童形象承載
著謝晉個人的一種自我想像。敵機轟炸下保育院孩童驚恐無助的表
情和聲嘶力竭的啼哭，隱含著歷經浩劫磨難的謝晉內心深處的難以
言說的隱痛。一個無辜的、需要呵護的弱者形象就這樣浮出電影。
影片極力展現孩子的弱小無助和天真爛漫，讓人覺得如此可愛的精
靈理應人見人愛。而肖旅長作為黨的化身所表現出的對孩子特別的
關愛，則隱喻謝晉對知識份子和黨的關係的主觀想像和個人期待。

　　類似的想像還出現在1977年的《青春》裡。影片中，亞妹的聾
啞病是在文革裡醫療隊下鄉期間被老紅軍戰士向暉醫生用針灸療法
治好的。學西醫的革命老幹部用針灸治癒聾啞，如此安排情節的深
意在於既沒有違背文革時關於衛生路線的基本精神，又為專業醫生
和老幹部頭上的修正主義走資派的罪名做了委婉的開脫。[6]謝晉電
影的保守或者說對藝術和政治的平衡的細緻拿捏可見一斑。他就像
一名高明而謹慎的醫生，能敏銳地捕捉到時代脈搏的微妙變化，但
絕不貿然開出什麼猛劑瀉藥而是以「溫養調和」的處方為主。

　　因此，謝晉在《啊！搖籃》開場利用音畫對位以一種近乎向黨
傾訴衷腸的姿態為後面的個性化表述提供了保護傘。但個性化表述
更多還是一種形式上反傳統，精神內涵上並沒有突破「母慈子孝」
的德性政治的範疇。於是，我們在影片裡看到的是一個無辜的孩子
對母親的呼喚，一個委屈的孩子對母親的哭訴，一個天真的孩子對
母親的依戀。影片沒有直接表述政治，但卻披著童真、童趣和溫情
脈脈的漂亮外衣，完成了一次對「兒不嫌母醜」故事的成功轉述。
對天倫傳統的熱情和畫面細節的專注卻在一定程度上遮蔽了政治的

[6]　1969年10月24日《人民日報》在第四版上刊登文章〈靠毛澤東思想打開聾啞「禁
　　區」〉，批判所謂的資產階級醫學權威及崇洋媚外的治療技術，提倡在毛澤東思想
　　的指導下用中醫針灸的方法治療聾啞。

批評和個體的反思。就這樣謝晉以一個還需要搖籃的巨嬰的形象將自己從歷史的人質中贖回。

第三節　個人傳奇：冷戰餘緒與另類想像

　　作為革命戰爭片衍生的一個亞類型，反特題材在經歷了文革時期的沉積以後在七十年代末重新在電影上活躍起來。它們在主題風格、人物形象以及敘述結構上都打上了「十七年」時期反特片的烙印。這些影片的故事內容也大同小異，基本可以概括為：中共地下黨或者特工人員與國民黨反動派或者蘇聯間諜周旋、出生入死的鬥爭經歷。在《熊跡》、《東港諜影》、《黑三角》等影片中充斥著民族主義的激情，故事情節常常誇張而違背實際情況。對此，夏衍曾在1979年全國故事片廠長會議上對《東港諜影》做過不點名的批評：「有一個造船廠工人，是我的一個遠房親戚。他跟我說，看了一些驚險片，都是偷圖紙。啊呀，我們造船工業這麼落後，還有人來偷圖紙？明明是假的嘛！」[7]民族主義想像在七十年代末的電影中的氾濫從反面映照出國家內部政局的動盪和人心惶惶。當一個國家的領導層發生權力鬥爭時，容易傾向於向民族主義索要資源，此時國際或外部的爭端成為權力鬥爭的有力槓桿。可以看出，反特片的這種「迫害妄想症」依舊浸透著濃厚的「冷戰」思維，上演的仍然是「十七年」時期《國慶十分鐘》（1956年）裡的「冷戰」故事。然而，儘管這一類型故事本身「密布冷戰氛圍，但其表象系統卻多少游離於涇渭分明的意識形態表達」，[8]其中對主人公冒險故

[7]　夏衍：〈在1979年全國故事片廠長會議上的講話〉，見程季華等編：《夏衍全集（第7卷）》，杭州：浙江文藝出版社，2005年，第17頁。

[8]　戴錦華：〈諜影重重──間諜片的文化初析〉，《電影藝術》2010年第1期。

事和傳奇經歷的描述使它成為一種最具個人英雄主義的另類敘事。

其中，1979年拍攝的《保密局的槍聲》是最有代表性的一部影片。該片上映後旋即引起市場巨大迴響，成為新生產的少數幾部膾炙人口的國產電影之一。[9]其成功首先得益於劇本。影片根據當時的流行小說《戰鬥在敵人心臟裡》改編而成。故事描寫了第三次國內革命戰爭時期，在國民黨白色恐怖下的上海，由於潛伏在軍統保密局的同志被叛徒出賣並遭殺害，同樣潛伏在保密局的劉嘯塵決定親自出馬，憑藉過人的膽識和隨機應變的能力，他不僅一舉剷除了叛徒還成功取得新保密局局長信任獲得器重，並利用自己的地位保護學生運動和黨的地下組織，最後成功掌握國民黨撤離大陸前密謀制定的特務潛伏計畫和名單。

故事中的懸念設置非常密集，情節一波三折，人物命運險象環生，導演對於敘事節奏的把控也比較到位，除了第一幕裡為同志的犧牲而感到悲憤的那場戲略顯拖遝之外，全片沒有太多拖泥帶水的地方。結尾一段收得尤其乾淨俐落而又留給觀眾足夠的遐想空間，成為反特片結尾的經典範本，即使是在今天的反特影視劇裡仍然被反覆借鑑，比如《北平無戰事》。不僅情節扣人心弦，這部影片在演員選擇、布景造型和臺詞設計等方面也顯示出超越同時代作品的眼光。這與導演常彥曾留學德國的經歷有一定關係。[10]影片基本擺脫了文革遺風，實屬一部兼具觀賞性和娛樂性的類型片的成熟之作。

個人英雄主義無疑是這部影片最為鮮明的風格特徵。與同類題材裡的主人公正統的國字臉不同，主人公劉嘯塵被塑造成為一個

9　韋華：〈輕巧安排、出奇制勝──《保密局的槍聲》的情節與懸念〉，《電影藝術》1979年第5期。

10　參閱張錦等：〈常彥訪談錄〉，《當代電影》2010年第9期。

風度翩翩、溫文爾雅、時髦瀟灑的白面書生形象。情節多著墨於敵我之間的鬥智鬥勇，而甚少有直接的政治口號和革命話語，地下黨步入舞池跳舞一段更是史無前例的鏡頭。與此同時，影片花費大量篇幅描摹劉嘯塵單槍匹馬與眾敵人周旋，憑藉過人的謀略和心理素質將敵人玩弄於掌股之中的過程。他彷彿是集外形和膽識於一身的中國式的詹姆斯·龐德，不但總能化險為夷，而且總能順利完成任務。這種帶有個人英雄色彩的敘述傾向源於電影創作者的政治訴求。常彥希望通過劉嘯塵這一個人主義式的英雄人物為在現實政治運動中遭遇不公的曾經的地下工作者有所伸張：「我們對把所有的地下黨都打成叛徒、特務，從政治上比較反感，這是一種感情因素。但也有一定的風險，當時黨中央對地下黨並沒有定論，所以我們最初在搞劇本、拍戲時，也有些風言風語，說我們是在為叛徒、內奸、敵特樹碑立傳。」[11]

　　創作者身上的這種敢冒天下之大不韙、特立獨行的精神也在影片得到體現。導演在鏡頭中不僅破天荒地還原了舊上海高檔豪華的舞場，而且還表現了男女共產黨員摟抱在一起跳舞的場景。只見主人公出入各種高檔場所，熟悉各式西方禮節，享受優渥生活方式，一個反傳統、非主流的共產黨員形象躍然紙上。但是，正是這樣一個非典型的人物卻成為當時最受觀眾喜愛，被認為刻畫得最為成功的角色。這一人物的出現以及拍攝、放映反特片的高潮在七、八十年代之交的勃興有其深刻的歷史背景。

　　當人們對以鬥爭為使命的戰鬥英雄感到厭倦的時候，對禁欲節儉的生產能手感到麻木的時候，反特片作為一朵異色的奇葩受到人們關注。《保密局的槍聲》將故事建構在上海這樣一個遠離延安文

[11]　張錦等：〈常彥訪談錄〉，《當代電影》2010年第9期。

藝傳統的城市空間當中，工農兵電影裡常見的底層生活景觀被對都市摩登生活的展示所置換，閱讀大字報和三大報的無產階級趣味被舞蹈音樂和咖啡牛排所替代，男女之間的握手敬禮被直接的肢體接觸所省略，永遠「等待首長下命令」的士兵被隨機應變的孤膽英雄所解構。儘管影片結尾主人公登高上海眺望延安，將前者仍然置於後者的話語權力之下，但是影像中不是閃現的個人表述、性別凝視和西方生活方式的想像彷彿沉重的歷史巨輪外殼上的裂口，成為個體精神突圍遁逸的路徑。

不過，原本在原著裡沒有的一個神祕人物的出場卻削弱了這種突圍的意義。影片結尾，當拿到敵人的潛伏計畫書的劉嘯塵準備撤離的時候，被突然出現的張仲年和特務「老三」截住。眼看形勢急轉直下的千鈞一髮之際，「老三」突然掉轉槍口，擊斃了張仲年。原來，「老三」是我黨地下工作者常亮。常亮的最後現身給劉嘯塵之前一系列個人英雄主義的高光表現套上了一切盡在上級組織計畫之中的帽子。意味著無論劉嘯塵個人如何卓爾不凡，要想最終勝利地完成任務，也仍離不開戰友的力量和集體的智慧。這顯示出國家主義對於電影上的個人英雄主義敘事的規訓和監控。同時，這也預示著個人表述的突圍正如影片尾聲劉嘯塵還得繼續潛伏一樣，仍是一個未完成的任務。

雖然七十年代末的反特片創作仍然流露出「不能放鬆警惕，周圍仍潛藏著敵人」的冷戰思維，但是，在西方諜戰片尚未登陸中國電影的時代，這種帶有個人英雄主義色彩的傳奇故事，倒是在一定程度上滿足了普通觀眾關於國際政治安全的另類想像。

置換與虛無：
嬉笑怒罵的政治無意識

第一節　國家敘事的置換與延續

　　黃建新認為：由於受中國傳統文化正統觀念的影響，長期以來，正劇一直都是中國電影的主導樣式。[1]然而，倘若回顧一下中國電影早期的歷史，我們就會發現，中國電影的喜劇性幾乎與生俱來。早在1912年，中國最早的故事片《難夫難妻》和《莊子試妻》就在把敘事引入電影的同時，也把喜劇元素引入了電影。[2]1922年，上海明星公司相繼拍攝了《滑稽大王遊華記》和《勞工之愛情》等滑稽故事短片。據統計，到1923年中國攝製的五十多部的故事片當中喜劇樣式占到了一半。三、四十年代製作的喜劇片有《化身姑娘》、《假鳳虛凰》、《太太萬歲》、《步步高升》等。解放之初，公私合營之前還生產了《三毛流浪記》、《我這一輩子》、《我們夫婦之間》等品質不錯的喜劇片。然而隨著社會生活的全面政治化，喜劇電影隨後的發展陷入了低谷。「雙百」方針提出以前，中國電影與「笑聲」無緣七年。直到「百花」時期，曇花一現

[1]　黃建新：〈我看喜劇片〉，《電影藝術》1999年第3期，第45頁。

[2]　饒曙光：《中國電影喜劇史》，北京：中國電影出版社，2005年，前言。

的寬鬆的文藝環境催生了建國後喜劇創作的第一波「高潮」——誕生了《新局長到來之前》、《沒有完成的喜劇》、《布穀鳥又叫了》、《尋愛記》、《球場風波》等一批試圖復興民國社會諷刺劇傳統的影片。

然而正如《沒有完成的喜劇》的片名所反映的，隨著反右運動的開展，社會諷刺劇作為資產階級攻擊社會主義的罪證而淪為「拔白旗」的對象，一場初見端倪的諷刺喜劇復興運動就此夭折。喜劇電影的命運再遭挫折，直到1959年《五朵金花》和《今天我休息》兩部影片的出現。不過，與「百花」時期喜劇電影明顯不同的是，這兩部影片一改譏諷世風、針砭時弊的傳統路數，通過移植正劇的矯飾美學，強化凸顯人物性格當中的喜感，並把社會性的現實矛盾降格為個體之間的性格摩擦和瑣碎誤會，從而使社會矛盾在性格衝突的自我調解和大團圓式的聯歡場面中獲得象徵性解決。這種懸置矛盾的「歌頌式喜劇」被認為是社會主義文藝的一大創新而受到鼓勵，跟風之作魚貫而出，例如《錦上添花》、《哥倆好》、《大李、小李和老李》、《李雙雙》等，同時還獲得了「社會主義新喜劇」的美譽。

然而，頗具諷刺意味的是，進入「文革」後，一度被奉為「社會主義新喜劇」圭臬的歌頌題材卻同諷刺劇一樣難逃被當作「毒草」遭到封殺的厄運。在嚴峻的政治形勢和複雜的意識形態語境下，作為一種歷史悠久的敘述系統，喜劇被取消了，電影內外陷入一種言「笑」色變的荒謬境地。「笑聲」再一次淡出電影，而這一別就是十載。

「文革」結束以後，喜劇片的生產並沒有得到馬上恢復，1977年沒有攝製一部喜劇電影。十幾載緊繃著臉的中國電影直到1978年《兒子、孫子和種子》的出現才笑顏初綻。但整個1978年也僅有上

海電影製片廠出品的這一部喜劇片而已。直到十一屆三中全會的召開，由於政治氣候的明朗化，喜劇片終於趕上了七十年代的末班車——《誰戴這朵花》、《小字輩》、《甜蜜的事業》、《苦惱人的笑》、《瞧這一家子》、《她倆和他倆》、《真是煩死人》等具有喜劇元素的故事片在1979年密集出現。就這樣，「徘徊時期」的中國電影繼「百花」時期之後，時隔二十年，掀起了建國以來喜劇片創作的第二波高潮。

喜劇的回歸是「徘徊時期」的電影話語醞釀變革的結果，它預示著社會主義電影由嚴肅的國家電影向更為通俗的大眾電影的轉型。在此之前，作為唯一合法的電影表現形式，工農兵電影表現出一種強烈的國家主義傾向。它們雖然名為工農兵電影，但實為工農兵題材電影。電影的服務對象並非字面意義上的工農兵，而是代表工農兵掌管國家的黨。也就是說，工農兵並不是電影這種精神產品的生產者，恰好相反，是電影生產（建構）了工農兵這樣一個看似具體實則抽象的集體，並使群體內部的差異和分歧消解在宏大敘事之中。

正如有論者所言：「無論是『工農兵』還是更為抽象的『人民群眾』，只是讓『黨的文藝』或者『黨的文學』觀得以合法化存在的一種修辭策略而已。」[3]儘管毛澤東宣導文藝生活工農兵化的初衷或許是為了防止文藝官僚化和脫離群眾現象的產生，但在實際執行的過程中卻偏離了軌道，文藝工農兵化逐漸演變成文藝創作上新的教條主義和形式主義，導致「大眾文藝除了它的大眾形式之外，很少能夠獲得屬於大眾的真正的大眾內容」。[4]具體到工農兵電

[3] 袁盛勇：〈「黨的文學」：後期延安文學觀念的核心〉，《中國現代文學研究叢刊》2005年第3期。

[4] 張金梅：〈毛澤東大眾文藝思潮的演變及其現實意義〉，《毛澤東思想研究》2006

影，其本質是按照黨的標準話語方式書寫而成的活動的宣傳畫冊，
其中的形式或許是大眾的，但內容反映的是少數政治精英的意志。
在政治精英看來，喜劇相當於京劇行當裡插科打諢的丑角，與電影
需要展現的政黨形象不符。

　　另一方面，輕視喜劇的精英主義文化傳統根深蒂固，把喜劇視
為粗鄙膚淺的不入流藝術的刻板印象甚至可以追溯到亞里斯多德。
因此，從這個意義上說，喜劇的復現不僅反映出七十年代末的審美
意識裡世俗精神的復興，而且也是七十年代末的政治風向中反思精
神的寫照。

　　由陳強、陳佩斯父子出演的《瞧這一家子》裡就出現了政治反
思的情節。女友供職的新華書店的青年職工要排演舞蹈，陳佩斯飾
演的劇團演員卻教大家跳樣板戲式的姿勢。教舞之前，他還做了一
番訓導式的講話，意圖使大家明白只有這樣剛勁有力的舞蹈才能展
現工農兵的風貌。然而，這段原本嚴肅的說教在他別字連篇的表述
中變成了令人捧腹的笑話。年輕的書店職工對脫離時代精神的舞蹈
毫不感冒，紛紛溜進冷飲店當了「逃兵」。在連續的快速剪切中，
眾人躲進冷飲店暢飲汽水，大快朵頤西瓜的痛快場景與露臺上好似
群魔亂舞的瘋狂場景形成對比蒙太奇。曾經神聖崇高的革命造型藝
術在大眾消費文化的凝視下被徹底解構。影片隨後藉旁觀的女友之
口表達了諷刺背後所蘊含的政治反思的意圖：「在那些年裡，我們
究竟學了些什麼？我笑不出來，只感到可悲。如果我們的父輩看到
他們的兒女那樣的胡蹦亂跳、愚昧無知，會有什麼樣的感覺呢？」

　　影片力圖通過誇張的表演和剪輯展現「文革」對青年人身心
的戕害。然而其所給出的愚昧無知、群魔亂舞的診斷卻是在俯視和

　　年第2期。

遊戲的心態下產生的一種意識形態想像。炫目的霓虹燈廣告、印著英文商標的可口可樂所營造的消費主義狂歡似乎不但勾銷了歷史的債務，而且證實了現實的美好。《瞧這一家子》所奉行的這種意識形態觀念在「徘徊時期」喜劇創作中相當具有代表性。另外比較典型的例子還有《甜蜜的事業》、《她倆和他倆》。正如《甜蜜的事業》的片名所昭示的，甜蜜的愛情和事業成為這一時期喜劇電影熱衷的時髦話題。這類影像通過消費—生產敘事、愛情敘事等世俗議題來置換政治／歷史議題，使觀眾在消費和愛情的想像性的雙重滿足中得到宣洩和安撫。於是，生活喜劇、愛情喜劇成為「徘徊時期」喜劇電影的主流類型，而真正的諷刺喜劇受到了壓抑。二十世紀七、八十年代之交，喜劇創作上新的壓迫與新的權力關係再次以美學的形式呈現，而上一次是在五、六十年代之交。

在新的歷史條件下，當現代化建設取代階級鬥爭成為國家生活的中心議程後，對於物質的追求以及穩定的社會結構是實現經濟發展目標的重要保障，因此，藝術家必須創作出能夠重新喚起人們對於富足、安定生活的嚮往和想像的作品。於是生產生活題材和愛情題材成為實現這一目標的理想載體。描繪一幅全民參與、如火如荼的生產大實踐，能夠激發人們投入現實生產活動的熱情。把愛情婚姻描寫成「甜蜜的事業」，則可以促使人們對家庭生活的嚮往。而家庭是維繫社會結構穩定與平衡的關鍵部門。家庭不但能夠通過內部分工使社會主要勞動力有更多的精力投入國家建設，而且還能通過生育行為為社會生產提供源源不斷的勞動力。由此，國家層面的經濟規劃被置換成個人層面的愛情加生產的奮鬥目標，在樂觀溫馨的通俗喜劇的包裝下獲得觀眾的價值認同和情感共鳴。不過，這種置換主題的敘事策略並非來自中國藝術家們的首創，而是受到了蘇聯電影的影響。

　　很少有人注意到蘇聯電影對於中國喜劇電影的影響。我們曾在前面討論社會主義現實主義的時候，追溯過該思想的理論源頭與蘇聯文藝的關係。儘管五十年代後期以降在中蘇關係惡化的政治背景下文藝民族化、本土化思潮泛起，但這並未從根本上動搖蘇聯文藝在長期接受馬列主義教育的中國文藝工作者心目中的地位。

　　實際上，七十年代末的喜劇電影裡的愛情加生產的敘事模式早在1931年的蘇聯電影《拖拉機手》裡就已經出現。這部由史達林時期的著名導演伊萬・佩耶夫執導的影片講述了一椿發生在蘇聯集體農莊裡的故事。瑪麗亞娜是一位名揚全蘇的勞動英雄，是烏克蘭集體農莊的女拖拉機隊的小隊長，關於她的報導刊遍全蘇的報紙和雜誌，其先進事蹟家喻戶曉，寫信求愛者、遠道而來的慕名者不計其數，其中包括轉業復員來農莊當拖拉機手的坦克手克里木。瑪麗亞娜事業心很強，性格又天真活潑，為了避免這些麻煩，她便找身材魁梧、力氣又大的拖拉機手那扎勒假裝未婚夫妻，以制止那些追求她的人。克里木經過部隊洗禮成長為技術過硬、組織能力強的社會主義新人，他的到來給合作社帶來了積極變化，瑪麗亞娜對他心生愛意。但克里木誤會瑪麗亞娜真有婚約，失望之餘決定離開。最後真相大白，有情人解除誤會喜結良緣，以更為飽滿的熱情投身祖國的建設事業。這是一部宣傳農業集體化運動與國防教育相結合的歌頌喜劇。具有諷刺意味的是，就在影片出品的第二年，也就是1932年在故事的發生地──蘇聯加盟共和國之一的烏克蘭境內──發生了震驚中外的「烏克蘭大饑荒」。顯然，這是一部粉飾太平之作。這讓人聯想到1979年拍攝的《誰戴這朵花》將故事時間設置在「三年自然災害」後的第二年1962年。同樣是對災難避而不提，卻大談勤儉才能建設社會主義的道理，儼然一副以鋪張浪費對歷史悲劇作結的架勢。

　　在愛情這條線索上，《拖拉機手》所建立的「尋覓愛情—誤會愛人—離開愛人—與愛人和好」的情節模式在《甜蜜的事業》、《她倆和他倆》、《小字輩》等影片中都有不同程度的體現。在生產這條線索上，對女性地位的突出也在《誰戴這朵花》、《兒子、孫子和種子》等影片中得到充分表現。從《兒子、孫子和種子》裡的張秀英到《甜蜜的事業》裡的田大媽，從《誰戴這朵花》裡的馮普英到《真是煩死人》裡的楊大媽，個個是性格潑辣、幹事麻利的「鐵大嫂」式的人物。她們和《拖拉機手》裡的瑪麗亞娜一樣，被塑造成社會主義國家裡賽過男壯丁的生產能手和勞動模範。另外，與《拖拉機手》一樣，大量富有民族特色的音樂成為「徘徊時期」電影重要的敘事手段。像《甜蜜的事業》的主題歌《我們的明天比蜜甜》和《小字輩》的主題歌《青春多美好》等都成為傳唱一時的膾炙歌曲。

　　1962年的喜劇片《李雙雙》裡的主人公李雙雙同樣也是一位「瑪麗亞娜」式的人物。影片通過描寫李雙雙這個在新社會覺醒、成長、實現自身價值的新的農村婦女典型，以群眾喜聞樂見的喜劇形式達到對農民政治啟蒙的目的。張瑞芳飾演的李雙雙深入人心，影片的上映引發「李雙雙熱」，令李雙雙的模範形象一度成為新中國婦女的代表乃至面向世界的主體象徵。1962年，文化代表團攜帶該片訪日期間，日本婦女活動家松崗樣子看過影片後感歎從李雙雙身上看到中國的婦女解放的水準和這個國家的生命力。[5]李雙雙式的人物成為文藝創作熱衷塑造的婦女形象。尋找「李雙雙」也與毛主義時代下的尋找「鐵姑娘」運動高度重合，成為「大躍進」失敗

[5]　李凖：〈觀察生活和塑造人物——同初學寫作的同志談基本功〉，《十月》1978年第1期。

以後，農業學大寨運動的動員裝置。然而隨著「文革」的開始，「李雙雙」的命運急轉直下。影片因「工分掛帥」等罪名被劃定為「文藝黑線作品」。隨著影片的禁映，李雙雙也遠離了人們的視域。儘管1977年影片解禁復映，但獲得「平反」的李雙雙卻再也無力重現昔日的輝煌。

　　然而，有趣的是，李雙雙式的「鐵大嫂」，卻像她固執的性格一樣重回大電影，影片《誰戴這朵花》甚至直接對1962年進行了「回訪」。《兒子、孫子和種子》把鏡頭伸向了廣袤的農村，通過對比敘事和成長敘事將國家人口政策轉換成現代話語與封建話語的新舊觀念之爭。傳統觀念裡屬於私人領域的生育權在國家權力的強力介入下進入公共空間，成為道德上的公／私、思想上的封建／反封建的議程對象。這種進步／落後的二元敘事裝置也被移植到了稍晚出現的同題材喜劇片《甜蜜的事業》當中。它們沿用了十七年農村喜劇的話語體系，將國家主義和個人主義的現實衝突置於鄉村集體這一特定的空間內，消融在淳樸的鄰里鄉情以及和睦的人倫關係之中。並且繼《李雙雙》之後再一次塑造了新社會的農村婦女的典型。《兒子、孫子和種子》裡的張秀英和《甜蜜的事業》裡的田大媽接過了李雙雙「農民啟蒙家」的角色，成為粉碎「四人幫」後率先覺醒、實現自我價值並啟蒙他人的新農民。愛情的煩惱、家庭的分工、人際的誤會、三代人的代溝，所有的矛盾都在被啟蒙者認同國家生育政策以後迎刃而解。正如《甜蜜的事業》裡「反面尖子」唐二嬸覺醒後說的：「這個理兒是得倒過來說，沒有國家哪能有大家，沒有大家哪能有小家。」國家化的歷史主體成為電影上最大的合法性在場。

　　從這個意義上說，七十年代末的影像對「鐵大嫂」的集體重述與懷舊無關，而與身體的國家屬性密切相關。換言之，原本屬於

私人範疇的身體被國家所徵用，並被改造為一種具有歷史意義的存在。正如汪民安所言：「身體在道德領域中罪惡的，在真理領域中是錯覺，在生產領域中是機器。這一切都將身體局限於生產性的勞作中。身體只有在勞作中才能醒目地存在，也就是說，身體只能作為一種工具性機器存在：要麼是生產型工具，要麼生殖性工具。」[6]

現實的城鄉二元結構決定了當國家徵用男人們投身現代化建設的「重活」當中的時候，他們的妻子也需要捲起袖口，走出家門，充當農業生產的後備資源和工業輔助性生產的新勞力。因此，電影上的「鐵姑娘」、「鐵大嫂」形象成為意識形態國家機器召喚女性成為社會主義建設主體的工具。從這個意義上說，從三十年代的瑪麗亞娜到六十年代的李雙雙再到七十年代的張秀英，尋找並高揚這些「鐵女性」與其說是性別解放的時代表徵，不如說是為了製造去性別化的生產機器。

因此，七十年代末出現的通俗喜劇傳達出跟「文革」路線決裂的親民姿態，但其敘述系統和表意策略延續了「十七年」後期的喜劇傳統，所謂的生活喜劇、愛情喜劇的亞類型沒有完全擺脫題材先行、政治掛帥的色彩，在藝術自覺性上與八十年代的社會喜劇仍然有一定的距離。

第二節 歷史虛無主義：「都是誤會，鮮有諷刺」

「徘徊時期」喜劇電影仍然延續「十七年」時期的傳統——歌頌型敘事成為電影的主導樣式。這暗示了文藝創作傾向與特定歷史

[6] 汪民安：《身體的文化政治學》，開封：河南大學出版社，2003年，導言。

時期之間存在著某種內在的聯繫。正如胡德才所言：「任何新的統
治集團和新的國家制度在穩定的初期都會有其對文學藝術的要求與
品味，其中一個突出的表現就是對歌頌性文藝的提倡。」[7]換句話
說，當政權更迭或社會轉型時，歌頌性文藝更易獲得主流意識形態
的青睞和扶持。這種選擇性贊助自然是出於鞏固政權或改革成果的
動機。

　　由於歌頌性文藝理想化地再現了個體與其存在的真實狀態的
想像性關係，因此它起到了維護和鞏固主流意識形態地位的作用。
因而七十年代末的喜劇片儘管題材各異，但萬變不離其宗，絕大多
數都是以人物的「性格衝突」或者生活中的「摩擦誤會」為戲劇衝
突，以「尋找」為敘述驅動，以「歌頌」為感情基調，以美好歡快
的歌聲結尾。把社會轉型時期不同利益階層之間的矛盾描寫成性格
衝突和認知偏差，以表現人們對愛情、事業等外部性事務的追求來
延宕對歷史和人性的內在反思。可以看到，歌頌型喜劇在正面展現
一個美好的「整體性」社會面貌的同時，也在壓制某些不和諧的聲
音。有學者就認為，影像建構集體／國家形象的過程包含兩種運作
機制：一是讚美，通過塑造一個萬能的、理想的共同體來建立共
識；一是壓制，即以「對何為不能言說者保持一致」的方式來強化
認同。[8]

　　這種自我壓制在著名導演桑弧身上體現得較為明顯。他拍攝
的《她倆和他倆》拋棄了其早期作品《哀樂中年》、《太太萬歲》
裡「浮世悲歡」的風格，採用政治正確的《五朵金花》「尋找—誤
會—再尋找—再誤會」的僵化模式，中規中矩地呈上一幅「刻苦鑽

[7]　胡德才：〈對十七年「歌頌性喜劇」的反思〉，《南京大學學報（哲學人文社會科學版）》2005年第5期。

[8]　周海燕：〈媒介與集體記憶研究：檢討與反思〉，《新聞與傳播研究》2014年第9期。

研科學知識，不忘揭批四人幫」的政治插畫。政治上對於穩定壓到一切的強烈訴求，讓心有餘悸的創作者作繭自縛，儘量避開敏感題材，以免重蹈《新局長到來之前》、《沒有完成的喜劇》的覆轍。「笑的背後總是隱藏著一些和實際上或想像中在一起笑得同伴們心照不宣的東西，甚至可說是同謀的東西」，不能把笑純粹「看成是使人心得到娛樂的單純的好奇」，「是和人類其他活動毫無關係的孤立而奇怪的現象」，因為「笑必須適應共同生活的某些要求，笑必須具有社會意義」。[9]然而，從某種程度上說，「徘徊時期」喜劇電影的社會意義更像是一針「麻痺劑」。一方面，喜劇片營造的輕鬆的氛圍的確在一定程度上滿足了人們擺脫窒息的政治空氣的願望。但另一方面，正如《她倆和他倆》和下一節將會談及的案例《小字輩》所表現出來的那樣，表現出以迎合文化大眾化和現代性潮流為名，向主流意識形態靠攏的傾向。在把故事講成「都是誤會，鮮有諷刺」的粉飾之作的同時也喪失了藝術的自律性，淪為政治的附庸。

實際上，「徘徊時期」的喜劇創作具有較為濃厚的現實參與意識，其根本意圖在於為社會主義建設和改革開放營造和諧穩定的輿論環境，「讓現有的體制『神聖化、合法化和固定化』，實現了主流意識形態與世俗生活的完美連結」。[10]然而正所謂過猶不及，片面追求政治意義的最大化是以犧牲自我反省和歷史觀照為代價的。

馬克思說：「歷史本身的進程把生活的陳腐形式變成喜劇的對象，人類將含著微笑和自己的過去告別。」「徘徊時期」的喜劇創作正是以一種「含著微笑和自己的過去告別」的姿態出場的。一方

[9] ［法］伯格森：《笑》，徐繼曾譯，北京：北京出版社出版集團、北京十月文藝出版社，2004年，第5頁。

[10] 黃獻文：《東亞電影導論》，北京：中國電影出版社，2012年，第183頁。

面，這種姿態本身就頗具政治意味。正如洪子誠的分析：「在七十年代最後的那段時間裡，對於『過去』與『未來』，人們普遍產生一種對比強烈的劃分。」[11]

　　《小字輩》便是這種建構一個懸置歷史現實的政治烏托邦的產物。其電影插曲《青春多美好》這樣唱道：「生活呀生活多麼可愛，像春天的蓓蕾芬芳多彩，明天的遍地鮮花喲，要靠著今天的汗水灌溉，青春哪青春多麼美好，我的心啊有時像燃燒的朝霞喲，有時像月光下的大海，想到那更美的未來，我要從心裡唱出來。」在這裡，生活為何可愛，未來為何更美？因為「春天的蓓蕾」預示了「明天的鮮花」，「燃燒的朝霞」意味著光明的前景。可以發現，歌詞通篇都是以一般將來時的時態展開，「過去」就像從未發生過一樣被排除在敘事時間之外，除了「今天」就是「未來」。另一方面，「含著微笑和自己的過去告別」的姿態也暗示出一個政治困境，即「微笑」註定要遭遇「自己的過去」。面對「過去」這個幽暗的幽靈，新時期初年的喜劇創作實質上抱著一種歷史虛無主義的態度。一旦歷史被懸置，現實也隨之變得毫無「現實感」了。於是就有了《小字輩》把「四個現代化」圖解為一個僅有中等文化程度的科技愛好者搞業餘發明的勵志傳奇；就有了《甜蜜的事業》（1979）把計畫生育——又一場由國家權力主導的自上而下的全民運動——在嬉笑打鬧中講述成婦女解放事業的美麗神話。也正是這種歷史虛無主義的創作態度，導致了鏡頭裡的「歡歌笑語」總顯得那麼地矯揉而沒有根基，那麼地造作而過猶不及。《小字輩》、《甜蜜的事業》等影片之所以啟用一幫二十歲出頭的新人，或許也是為了讓鏡頭裡的「微笑」顯得更加自然吧。因為青年演員在「文

[11]　洪子誠，《作家姿態與自我意識》，北京：北京大學出版社，2010年，第2頁。

革」期間尚少不更事，他們沒有已經「人到中年」的父輩身上那麼多的滄桑記憶，相反，他們對於「過去」的記憶更像是《陽光燦爛的日子》裡的描述。

從這個意義上講，「徘徊時期」的喜劇創作與其說是微笑著告別過去，毋寧說是建構一個沒有歷史的現實。喜劇大師果戈理曾說過：「有一種高級的喜劇，它是活動在我們面前的這個社會的準確剪影……這就是以自己深刻的諷刺力引起笑聲的喜劇。」然而，遺憾的是，我們的喜劇卻以一種對觀眾不負責任的態度把生活弱智化，以此製造沒有根基的「笑」果。比如《甜蜜的事業》的劇作者認為：「電影以輕鬆的情節、巧妙的構思和幽默的語言把當代嚴峻的我國人口問題以戲劇化、漫畫化演繹出美好的前景，讓人人關注卻又困惑的難題在笑聲中化解。」[12]對創作意圖如此詞不達意、邏輯混亂的表述也從側面反映了創作過程中的輕率。「文藝為人民服務」在強烈的政治衝動面前似乎成為口號。劇中糖廠工會負責搞宣傳的老莫說了句難得反映部分人現實心態的「宣傳歸宣傳」的臺詞竟然也招致非議。正是歌頌喜劇以精神錯亂的莫名的狂歡壓抑了正常生活，不僅使得創作者喪失了諷刺的能力，連觀眾也喪失了欣賞諷刺的能力。它是「徘徊時期」整個電影創作缺乏深刻性和洞察力的一個縮影，反映出創作思維上的惰性以及創新手段上表意體系的闕如。

第三節 《小字輩》：互文下的烏托邦敘事

1979年，長春電影製片廠拍攝了文革後的第一部都市愛情喜劇

[12] 周民震：《周民震文集》，南寧：廣西民族出版社，2013年，第195頁。

《小字輩》。這部反映公交戰線改革題材的影片獲得了當年的文化部優秀影片獎。影片的創作實際上受到了前一年引進內地的同題材港產喜劇《巴士奇遇結良緣》（以下簡稱《巴士》）的影響。1978年，著名導演張鑫炎為香港長城公司拍攝了《巴士》。該片作為「文革」後引進內地的第一部香港電影，上映後大受歡迎：影像所描繪的香港都市景象讓閉塞已久的大陸觀眾倍感新鮮，模仿男主角穿著喇叭褲風行一時，女演員李燕燕登上《浙江畫報》封面，臺詞「有情飲水飽，無情吃麵包」膾炙人口。

時任中央文化部顧問的夏衍在1979年初的全國故事片廠廠長會議上還專門提到了該片，[13]其迴響可見一斑。作為新時期初年比較有影響力的都市愛情喜劇片，兩部電影具有極強的互文性。正如陳旭光所言：「影像文本意義的生成須置於與其他文本的比照和互現中去實現。」[14]通過對從微觀到中觀的主體間性的觀照，最終返回巨集觀層面影像文本與歷史現實的「互文性」，「恢復影片與生產影片之時的社會背景之間的複雜關係，從而釐清影片隱祕的意識形態蘊含」。[15]當我們考察「徘徊時期」中國電影的生成機制時，需要把它放置在一個各種話語匯流交織而成的網絡空間裡，因為任何一種文化現象的產生都是「多元決定」的結果。[16]因此，我們嘗試以《巴士》為前文本，通過讀解文本包含的三種敘事範式窺探文本的政治隱喻及其歷史虛無主義。

[13] 程季華等編：《夏衍全集（第7卷）》，杭州：浙江文藝出版社，2005年，第23頁。

[14] 陳旭光：《影像當代中國：藝術批評與文化研究》，北京：北京大學出版社，2011年，導論，第21頁。

[15] 陳旭光：《影像當代中國：藝術批評與文化研究》，北京：北京大學出版社，2011年，導論，第21頁。

[16] 同上：導論，第9頁。

　　《巴士》一片借鑑卓別林的諷刺喜劇《摩登時代》，[17]講述了巴士售票員阿義英雄救美，與乘客阿珍墜入愛河並結婚生子，二人面對失業逆境櫛風沐雨、砥礪前行的愛情故事；同時，影片以阿義無奈的笑控訴了自動化技術成為資本家欺壓工人的幫兇這一社會現象。與《巴士》的技術有罪論不同的是，《小字輩》一片遵循了「反映當前全國各族人民如何同心同德搞『四化』，這是最值得大寫特寫的題材」的選題方針。[18]影片把故事背景設置在剛剛召開了全國科學大會的上海，生動展現了技術自動化給公交戰線等上海各行各業帶來的巨大變化。影片中，以「技術迷」小葛為代表的一群青年人歡樂的笑表現了依靠科學技術，實現「四化」美好藍圖的決心和信心。

　　顯然，無論是《巴士》裡的技術批判，還是《小字輩》裡的技術崇拜，「技術機器」都是二者的重要母體和關鍵的能指符碼。它所處於的社會政治場域是其指涉的對象。因為晚近的意識形態部門往往利用科學技術這件標榜理性中立的外衣將自我非意識形態化，通過科學技術為自己背書來使自身合理／合法化，同時也使得「其他社會系統失去了合法性」。[19]因此，在兩部喜劇片中看似「缺席」的意識形態話語實際上通過「技術機器」這一能指而出場。

　　那麼，屬於左派親共陣營的長城公司與大陸共產黨直接領導的

17　張鑫炎曾說：「在這樣的政治氣氛之下，我提出仿效英國著名導演查理・卓別林的《城市之光》、《摩登家庭》，拍喜劇。碰巧那時巴士要轉形象，我就把這個元素加入戲中，拍成了《巴士奇遇結良緣》。」《摩登家庭》為張口誤，應為《摩登時代》。參見《銀都六十（1950-2010）》，香港：三聯書店有限公司，2010年，第314頁。

18　胡耀邦，〈在劇本創作座談會上的講話〉，中國戲劇家協會研究室編《劇本創作座談會文集》，成都：四川人民出版社，1981年，第31頁。

19　[美]艾爾文・古德納《知識份子的未來和新階級的興起》，顧曉輝、蔡嶸譯，南京：江蘇人民出版社，2002年，第24頁。

長春電影製片廠對於「技術機器」截然不同的態度是否意味著二者在意識形態上存在分歧和矛盾呢？答案是否定的。

實際上，兩部影片在意識形態上具有高度的同構性，只存在分工上的不同——《巴士》通過質疑「技術機器」揭露資本主義制度的腐朽和剝削本質，《小字輩》則通過肯定「技術機器」為落實社會主義四化建設的宏偉願景鼓呼。因為自我的「合法性、正義性和自我正確性建立在他人的不合法、非正義和荒謬上，而評價他人的不合法、非正義和荒謬的尺度正好是它自身的合法性、正義性和自我正確性」。[20]

因此，《巴士》和《小字輩》實際上是鑲嵌在同一個政治神話中互為指涉的兩則寓言。在這一政治神話中，作為意識形態能指符號的「技術機器」，被分別人格化為邪惡的「他者／資本主義」機器和救贖的「自我／社會主義」機器。所以《巴士》對象徵資本主義的機器的妖魔化從反面強化了《小字輩》對社會主義機器的認同。也正是通過作為子體的香港電影這面鏡子，我們才能覺察到作為母體的內地電影及其所象徵的社會現實背後沒有言說的焦慮。正所謂「不識廬山真面目，只緣身在此山中」。對於剛剛從浩劫中挺過來的民族來說，這是一種重新建立制度自信的焦慮，一種已經濟發展迅速撫平政治創痛的焦慮。而具有烏托邦氣質和精神勝利法情結的喜劇藝術正是排遣和紓緩這種集體焦慮的有效載體和管道。因此，從這個意義上說，喜劇既消解了焦慮，又表徵了焦慮。

二十世紀七十年代末，香港已經完成現代化轉型，脫胎於西方後工業社會文明的後現代主義也西風東漸，現代主義推崇的科技理

20 [美]蘇珊・桑塔格：《疾病的隱喻》，程巍譯，上海：上海譯文出版社，2003年，第5頁。

性、工具理性遭遇反思和質詢。因此，影片《巴士》對機器的「祛魅」實質上是抽空了解構工具與理性神話的文化語境，把後現代主義對現代主義的批判生硬地表現為階級之間的衝突和對抗，機器在這裡只不過充當了表明資本家剝削工人階級的「鐵證」。

而此時的香江彼岸，「面對西方高度的物質文明和紛繁的文化現象，老大自尊的民族心理再次受到衝擊。在驚愕之後，民族自強的目標確定在『現代化』的口號上」，[21]在中斷了十年的工業化進程之後開始重做「工業強國夢」。《小字輩》對機器的「賦魅」正是一個古老的農業社會向現代化進軍的文化動員和政策圖解。於是，兩部跨地電影「齊心協力」共同打造了一則具有後現代主義意味的有趣故事——以啟蒙的姿態破除一個神話的同時，又以啟蒙的姿態建構另一個神話。

兩部影片不僅在符號層面採用移花接木的方法，將「政治機器」置換成為「技術機器」；而且在敘事層面也採用障眼法，將政治意圖隱匿在對疾病、愛情和犯罪等日常經驗的敘述中，通過對政治身體化、欲望化和奇觀化的另類複述，「有意識的培養人們的政治無意識」，[22]最終把國家意志內化為全體民眾的自覺意識和共同願望。

疾病作為一種身體失序的日常經驗常會出現在電影當中。它不僅僅是作為一種痛苦的生命體驗的再現，而且常常被賦予政治隱喻的功能。個體生理的病痛隱喻社會肌體的病痛，個體身心的壓抑折射國家機器的壓抑。蘇珊·桑塔格即認為疾病的隱喻包含政治修

21　楊遠嬰：〈電影的自覺——新時期電影創作回顧〉，中國電影藝術研究中心編《新時期電影10年》，重慶：重慶出版社1988年，第61頁。

22　[美]蘇珊·桑塔格《疾病的隱喻》，程巍譯，上海：上海譯文出版社，2003年，第7頁。

辭：「疾病的隱喻還不滿足於停留在美學和道德範疇，它經常進入
政治和種族範疇，成為對付國內外反對派、對手、異己份子或敵對
力量的最順手的修辭學工具。」[23]

影片《巴士》裡，巴士公司老闆給巴士安裝了自動投幣機，阿
義因此失去了工作，只好去做搬運工，原本身體結實的他結果弄得
又是跌跤又是扭腰，很是疼痛。在這一情節中，機器不僅直接入侵
了原本屬於身體的空間，而且以間接的方式給身體造成了傷害。為
了給兒子買生日禮物，阿義到建築工地打零工給人扛沙袋。見他動
作稍慢，監工便向工頭建議應該學別的建築公司採用機械化。這表
明，對生產主義而言，「身體的理想類型是機器人，機器人是作為
勞動力的身體得以『功能』解放的圓滿模式，是絕對的、無性別的
理性生產的外推」。[24]在此情形下，機器取代身體成為政治經濟活
動新的度量，它就像病毒入侵並且異化社會有機體的各個部分。同
時，這也意味著以阿義為代表的工人階級的生存空間將會受到進一
步擠壓。

在機器「肌肉」的淫威下，阿義屈服並順從了它的蠻橫──
他報了駕照培訓班，希冀通過考取駕駛執照謀得一個巴士司機的碗
飯。為了讓阿義專心學習駕駛技術，妻子阿珍加夜班賺錢養家，勞
累過度得了近視眼。這表明身體要想在機器世界裡苟且偷生，必須
以身體的異化作為獻祭。

影片尾聲，以犧牲愛人身體的健康為代價，阿義終於獲得了
「駕馭」運輸機器的技術。正當他沉浸在翻身的巨大喜悅之中的時
候，他驚愕地發現機器永遠奴役並最終吞噬身體的無情真相──前

[23] 同上。

[24] [法]讓・鮑德里亞，〈身體，或符號的巨大墳墓〉，見《後身體：文化、權力和生命
政治學》，汪民安、陳永國編，長春：吉林人民出版社，2011年，第44頁。

輩德叔累死在了駕駛室。

喬治・奧威爾在《一九八四》裡寫道：「從機器問世之日起，凡有識之士都以為，人類不再需要體力勞動了，因而也不再需要人與人之間保持不平等了。如果當初把機器用於這個目的，飢餓、勞動、汙穢、文盲、疾病都可一掃而光。事實上，機器沒有用於這樣的目的。」在影片《巴士》中，機器世界秩序的確立不但沒有解放人的身體，反而使身體世界陷入失序和異化的狀態。而製造這個機器世界的正是奉行資本主義制度的港英政府。於是，身體的失序成為政治倫理失範的一種隱喻，由此實現影片對特定社會制度的否定。

通過疾病／身體失序這一中介表現對特定意識形態的認同或者反對的修辭策略同樣出現在影片《小字輩》中。如果說疾病在《巴士》裡是作為機器異化身體的證明而存在，那麼，在《小字輩》裡則是作為展示機器療救身體的道具而出場的。《小字輩》的故事發生在1978年的上海，正值全國科學大會召開時期，公交售票員小黃因為報站名用嗓過度導致聲帶發炎，消極怠工，食品店工人小葛決定利用業餘時間研製自動報站器代替人工報站。

顯然，這裡的疾病敘事不在於表現患者的個人疾苦，也不在於反映工作的繁重，而在於引出作為療救之「藥」的機器的出場。報站器研製成功並投入使用，小黃嗓子也好了。受到小葛大搞技術革新，為「四化」建設做貢獻熱情的鼓舞，小黃不僅煥發工作熱情，而且決定研製自動洗車器。小葛寫了「把失去的時間奪回來，向科學文化進軍！」幾個大字貼在家中牆壁上激勵自己，隔壁的退休教授見後連連稱道。工人階級以科學技術改變國家面貌的認知經由知識份子的擁護，上升為全社會的新共識，憑藉這面旗幟年輕一輩的工人階級在新時期獲得了新的歷史主體地位。機器裝置不僅療救身

體的炎症，也療救歷史的創傷，更授權身體參與新的國家神話運動
的力比多。「要從意識形態上操控人們，作品中就必須具備烏托邦
成分，只有這樣才能吸引人們。只有烏托邦，才能蠱惑人們，從意
識形態上將他們導向不同的方向。在這一意義上，它們相輔相成。
另外，烏托邦要想產生效果，還必須運用集體的語言，而這種語言
通常就是一種意識形態語言。」[25]與《巴士》裡機器入侵身體的末
日景象不同，一個機器救贖身體的療救神話在《小字輩》的疾病敘
事中顯現，隱喻出只有新的政治力量的療救社會方能獲得新生。

　　正如陳曉雲所言：「身體的規訓與狂歡，恰如一個硬幣的正反
兩面。」[26]無論是《巴士》裡「機器入侵身體」的焦慮，還是《小
字輩》裡「機器解放身體」的狂歡，身體被「直接捲入某種政治領
域；權力關係直接控制它，干預它，給它打上標記，訓練它，折磨
它，強迫它完成某些任務、表現某些儀式的發出某些信號」。[27]在
這裡，身體被組織進國家機器的宏大敘事中，以倫理敘事言說政治
敘事，為新的權力集團及其意識形態和人民群眾創造出一個想像的
歷史共同場域。

　　伊格爾頓說：「意識形態通常被感受為某種自然化和普遍化
的過程，通過設置一套複雜的話語手段，意識形態把事實上是黨派
的、論爭的和特定歷史階段的價值，顯現為任何時代和地點都是如
此的東西。」[28]政治的欲望化便是將意識形態自然化和普遍化的一

25　何衛華、朱國華：〈圖繪世界：弗雷德里克·詹姆遜教授訪談錄〉，《文藝理論研
　　究》2009年第6期。

26　陳曉雲：〈身體：規訓的力量——研究當代中國電影的一個視角〉，《當代電影》
　　2008年第10期。

27　[法]蜜雪兒·福柯：《規訓與懲罰：監獄的誕生》，劉北成、楊遠嬰譯，北京：三聯
　　書店，2003年，第27頁。

28　周憲：〈讀圖，身體，意識形態〉，見《身體的文化政治學》，汪民安主編，開

種話語手段，而電影作為一門反映人類欲望的藝術便成為了將政治欲望化的有效手段。其中，愛情敘事又是電影中常用的政治欲望化的表達方式。在國家意識形態的規約下，任何私人的情欲都不能溢出整個社會的政治話語體系。因此，我們在影片《巴士》和《小字輩》裡看到，情欲經由女性帶有政治意味的打量被意識形態化，愛情的力比多由身體的欲望滑向政治的欲望，愛情的結局成為個人對社會認同的投射。

在影片《巴士》中，工作任勞任怨的阿義在售票中發現兩個小偷盜竊阿珍的錢包便挺身而出。事情敗露，惱羞成怒之下，小偷行兇洩憤，被阿義奮力擊退。阿珍對其頓生好感，於是在幫助阿義撿打鬥中散落的東西時將手絹放進他的背包以示好。隨後還詢問阿義的名字，並自報家門。初次約會的時候也是阿珍先到達公園。顯然，在這段戀愛關係中阿珍居於主動位置。婚後阿義更加勤勞，起早貪黑賺錢養家的勁頭讓阿珍更加歡喜感動，親自下廚煲雞湯送到阿義單位。可以發現，影片依然延續的是「十七年」文藝作品中常見的以勞動為美的婚戀觀：「你愛我一身是勁，我愛你雙手能幹。牧羊人愛牧羊人，就像綠水環繞青山。」[29]影片通過女性的凝視肯定了這副充滿力氣和幹勁的身體。然而，就是這副身體卻被機器強行取代，這一不公正現象所揭露的正是港英政府制度的不公和非正義性。

影片《小字輩》的愛情敘事在《巴士》前文本的基礎上做了創造性改寫。與《巴士》「美人愛英雄」的愛情敘事不同，《小字輩》敘述了一個「美人愛才子」的故事。小葛乘車時愛鑽研科技資

封：河南大學出版社，2004年，第132頁。

[29] 聞捷：《聞捷全集（第1卷）》，太原：北嶽文藝出版社，2001年，第33頁。

料引起售票員小青的注意，她發現小葛愛搞發明後更加傾慕，並當
了手錶購買設備支援小葛搞革新。小葛技術革新的熱情觸動了售票
員小黃，他工作態度的轉變給乘客小蘭留下了深刻印象，於是小蘭
在買票時故意將一個示愛的紙條夾在錢中遞給小黃。與阿珍的所
「看」不同的是，小青和小蘭「看」的興奮點在於男性對技術的掌
握及其創造的「神蹟」。

在這裡，勞動被賦予了超越傳統的體力勞動的新內涵，而更多
地指向了以科學技術所象徵的腦力勞動。《小字輩》編劇在介紹其
中的愛情情節的創作背景時這樣說道：「『臭磚頭』同我們講了一
句心裡話：『得了第一名不管用，售票員找對象還是不吃香！』這
句話都道出了不少青年售票員的思想狀況……倒也打開了我們的思
路，售票員找對象難，我們就偏給他們找個稱心的對象。」[30]

可以看到，影片實際上為社會現實矛盾提供了一套象徵性的解
決方案。於是，我們在影片中一再目睹個體的情感欲望和社會的現
代化／工業化欲望的糾纏不清。司機小洪與交警小白本來是一對冤
家，小葛研製的自動紅綠路燈不但升級了交通系統而且促成兩人成
為情侶。小葛因怯於向小青表白而陷入苦悶，小黃和小白使用其研
製的自動錄放音機代替他表白成功。影片以機器為「媒」促成青年
男女婚戀關係的漫畫式描寫折射了意識形態灌輸的強烈衝動和其規
訓下的愛情生活的機械與蒼白。

當某種意識形態言說溢出電影的敘事結構的時候，脫離現實生
活經驗的奇觀化描寫就成為這種徵候的表徵。在《巴士》和《小字
輩》兩部影片中，對違法犯罪情節的奇觀化描寫成為政治生活至高
無上這一敘事邏輯的生動寫照。

[30] 斯民三等：〈生活，《小字輩》的母親〉，《電影新作》1980年第2期。

在影片《巴士》中，由於雙層巴士安裝了投幣機，售票員減員為一車一人，阿義在下層負責監督投幣，難以洞悉上層狀況，幾名搶劫犯趁機在上層大肆打劫乘客財物，等車靠站開門後便揚長而去。這與之前三個售票員人工賣票時總能及時發現和制止不法行為保全乘客財物的情形形成強烈反差，以顯示技術革新的弊端。

在影片《小字輩》結尾，小葛一行人發現社會青年小江偷竊他人錢包，交警小白卻只對他進行了簡單的道德規勸了事。小江從偷月票、偷電影票再到偷錢包先後實施了不下三次偷竊行為，其行為顯然已超越道德範疇而應歸入法律範疇。有法律專業人士也認為小江的行徑已構成犯罪。[31]身為警察的小白不可能不知道小江行為的性質和惡劣程度。如此設計情節不僅有悖法律常識，而且違背人物的身分邏輯，脫離現實生活經驗。更為匪夷所思的是，在續集劇本中，小江繼續作案並栽贓嫁禍小葛，小葛的反應不是依法揭發，而是購買大量科技書籍送給小江，妄圖通過科技知識來救贖小江。「神話就是啟蒙，而啟蒙卻倒退為神話。」[32]一則原本講述技術能手幫助落後份子的啟蒙故事，在荒誕情節的消解下，演變為一則「東郭先生和狼」的童話寓言。

實際上，這種「弄巧成拙」的敘事是企圖將工人階級建構成為一切歷史的決定因素的表徵。於是，我們在《小字輩》中看到了更多邏輯上漏洞百出的情節：小葛明明只是一名在飲食店烤燒餅的普通職工，學歷最多為初中文化水準，卻可以輕鬆看懂電子專業外文書籍，並且只通過業餘自學就研製出電子擴音器、自動報站器、自動紅綠燈等各種複雜儀器；他的發明不但得到退休教授的鼓勵和讚

[31] 李江洪：〈我的一些看法〉，《電影新作》1982年第3期。

[32] [德]馬克斯‧霍克海默等《啟蒙辯證法：哲學斷片》，渠勁東等譯，上海：上海人民出版社，2006年，第5頁。

許，而且得到公交公司大力推廣，甚至引起交警部門的興趣，局長親自上門委託他設計機器。此處，以小葛（諧音「小革」）為代表的掌握先進科學技術的工人階級在知識份子的注目禮下儼然成為新的工業國家神話的唯一合法締造者。儘管如此卻依然無法掩蓋故事邏輯上的不自洽。工人階級走上神壇的同時意味著科學技術走下了神壇。影片敘事內在結構上的這種張力與裂隙折射的是創作者歷史觀的混亂和政治投機的用力過猛。

總結

　　「社會政治含義在電影中是無處不在的，是電影本體每一維度的組成部分。」[1]電影作為一種社會象徵行為，為社會矛盾提供了一套想像性的闡釋和解決方案。它銘刻著政治文化運動的烙印，也參與了國族共同體的建構。十年浩劫後的中國社會建構新的意識形態神話，並以此填補歷史裂縫的政治衝動比新中國以往任何時期都要迫切和強烈，「團結一致向前看」便是在此種心態驅使下誕生的口號。

　　另一方面，「徘徊時期」的電影事業儘管復甦的步伐較為蹣跚，但與「文革」時期的凋敝景象相比，無論是數量上還是品質上都有顯著攀升。因此，「徘徊時期」為我們觀察新中國電影藝術與現實政治文化場域的互動關係提供了一個非常好的時間窗口。從「徘徊時期」的電影實踐來看，無論是探索片追求的「文化本體」，還是娛樂片追求的「商業本體」，抑或詩電影追求的「藝術本體」，本質上都沒有超越社會政治格局。

　　「徘徊時期」的中國電影通常帶有較強的烏托邦色彩，通過語義和句法結構一系列符號編碼，使現實矛盾在文本中受到潛抑，從而在話語譜系中表徵為某種邊緣或者缺席的狀態。換言之，影片的意識形態意義並不自動顯現於表層文本，恰好相反，它「不但極力抵制任何闡釋的企圖，它更以其獨有的結構形式，全面地把作品

[1]　顧曉鳴：〈社會政治含義：電影本體的組成要素——一個電影社會學的重要課題〉，《社會科學》1991年第2期。

的意義範疇封鎖起來」。[2]正如英國文學理論家特裡‧伊格爾頓所言：「作品沒有說出的東西，以及它如何不說這些東西，與它所清晰表達的東西可能是同等重要的；作品中那些看起來像是不在的、邊緣的或感情矛盾的東西可能會為作品的種種意義提供一個集中的暗示。」[3]

從這個意義上講，後文革電影中「呈現為無語的記號，呈現為無可言說的遺忘」的部分，[4]呈現為陀思妥耶夫斯基式的複調結構──即事件、情感和形式上的不一致的地方，才構成了文本的奠基性意義。進一步說，正是那些「歡聲笑語」背後表徵為缺席的、邊緣的、矛盾的縫隙才構成了文本對歷史傷痛和現實矛盾最為真實的「無聲的言說」。

不論電影裡上演的一幕幕鬥爭場景何等驚心動魄與波瀾壯闊，都不過是對那場災難的意淫。「文革」在「徘徊時期」的電影上構成了一個「菲勒斯」大能指，它製造著膜拜，也蟄伏著無名的「閹割」焦慮。

1978年末，隨著官方意識形態的解凍，這種焦慮逐漸從地下浮出表面。長春電影製片廠攝製的《苦難的心》以知識份子含冤而死的人倫悲劇首先在「文革」神話的外衣上劃開了一道口。北京電影製片廠攝製的《婚禮》以哀樂聲中的婚禮含蓄地質疑了「文革」對人性的摧殘，而隨後的《傷痕》則將摧殘製造的傷口直接展示了出來。上海電影製片廠也推出了從較為內斂的《於無聲處》到更為直

[2]　[美]詹姆遜：《晚期資本主義的文化邏輯》，陳清僑譯，北京：三聯書店，1997年，第465頁。

[3]　[英]伊格爾頓：《二十世紀西方文學理論》，伍曉明譯，北京：北京大學出版社，2007年，第179頁。

[4]　戴錦華：〈裂谷的另一側畔──初讀余華〉，《拼圖遊戲》，泰山出版社，1999年，第212頁。

接的《苦惱人的笑》來表現「文革」對人性的扭曲和異化。西安電影製片廠攝製的《生活的顫音》則表現了「文革」給人們心理造成的陰影。

應該說，從《十月的風雲》到《生活的顫音》，主題表現經歷了一個從政治訴求到倫理訴求，從身體創傷到心理創傷的轉變過程，也是「人」在「文革」敘事中逐漸顯現、逐漸清晰的過程。一些影片甚至開始嘗試將「文革」置於後景，討論人性的掙扎，比如珠江電影製片廠攝製的《春雨瀟瀟》；討論人的命運，比如北京電影學院青年電影製片廠攝製的《櫻》和珠江廠的《海外赤子》。

這昭示出「徘徊時期」電影嘗試由單向度的灌輸模式向與觀眾對話的模式轉變：「使傳統價值解體的電影的力量得到加強和充分利用。就模擬方面而言，電影不再只是幻想的現實反映，而是創造出更好的新社會結構模式的嘗試。就其固有性質而言，電影與觀眾政治上的聯繫得到確認，使觀眾第一次有機會加以影響並直接參與影片的邏輯思維。」[5]

但是，與此同時，電影上也仍然不乏換湯不換藥的文革式電影的身影，比如《瞬間》、《柳暗花明》、《風浪》、《神聖的使命》等。正如上述影片的片名所暗示的，這些故事依舊陶醉於浪漫化、經典化的革命敘事的神話裡而不能自拔。即使是那些講「人」的影片裡也時常流露出對顛覆革命經典敘事的恐懼。比如影片《春雨瀟瀟》裡，人物思想轉變和懺悔情節首先是建立在對信念、忠誠這些政治性概念的喚起和認同之上；而影片《外海赤子》也是基於政治認同下的「報效國家」宏大敘事的一次現代化重述。

[5] [美]莫納科：《怎樣看電影》，劉安義譯，上海：上海文藝出版社，1990年，第244頁。

　　歷史中的文化大革命本是一場「由上層的國家權力爭奪（路線鬥爭）與下層的全民性的大動亂連接在一起的政治運動」，[6]然而，「徘徊時期」的中國電影在重述這段尚歷歷在目的記憶的時候，卻出現了意識形態的衝突、文本之間的牴牾以及文本內部結構的張力。「文革」不僅被表徵為一個「分岔的歷史」，而且從一個歷史場景滑脫到一個潛意識場景。

　　《淚痕》、《與無聲處》裡都有一個「瘋癲的母親」形象，而且都是形勢所迫之下的裝瘋。在《淚痕》裡，瘋癲母親每次見到親生兒子都要打他，甚至咬他。這是一個具有雙重結構的文化符號，其表層意義是揭露「四人幫」政治對個人身心的摧殘，深層意義則是隱喻民族國家的歷史災難。

　　「瘋癲的母親」構成一種對民族國家的歷史隱喻。這一形象的出現，其積極意義在於提醒人們注意前期電影裡被忽視的政治對人的精神異化的問題，然而其消極的方面則是遮蔽了作為母親的國家的責任，或者說以母之名，國家及其製造的那場瘋癲得以從歷史的凝視中滑脫。

　　歷史已經告訴我們：如果「不能承認錯誤，現實就得像脊樑一樣向意識形態的需要屈服」。[7]「徘徊時期」的中國電影上儘管「兄弟反目」、「大義滅親」的嚷嚷聲小了許多，但「決裂」的思維仍然橫亙在歷史與現實之間。

　　誠然，與某些人的決裂是必要的，前提是不能演變成作秀或者又一場運動；與歷史的決裂則應該不必這麼著急，因為倉促的撇清關係同時意味著也撇清了責任，從而放棄了反思和自審的機會。

6　陳思和：〈中國當代文學與「文革」記憶〉，《中國現代文學論叢（第三卷1）》，上海：上海人民出版社，2008年，第79頁。

7　[美]彼特沃克：《彎曲的脊樑》，張洪譯，上海：上海三聯書店，2012年，第161頁。

「有什麼更為重要的東西它們沒有寫出或沒能去寫？那便是，這場群體性的、造就了無數悲慘故事的『文化大革命』，在我們民族歷史上是一樁什麼樣的悲劇，是什麼力量促成和導演著這場悲劇，它為什麼會在我們民族的社會生活中發生和流行。」[8]造就了「文化大革命」的原因——歷史本身從「護法戰爭」的敘事狂歡中一次次滑脫。作為社會價值生產與再生產的公共空間，電影這種懈怠的表現只能稱之為一種平庸之惡。

除了重返「文革」，「徘徊時期」電影還對革命歷史進行了一場聲勢浩大的緬懷和追憶。在這場集體行動當中，第三代導演是最為引人關注的主力軍。除了「十七年」時期積累的經驗優勢外，其內在強烈的創作願望也是不能忽視的重要因素。第三代導演渴望通過革命歷史題材帶領子一輩的觀眾重返父輩拋頭顱、灑熱血的英雄年代。那些燃情歲月裡的英雄人物，或如赫拉克勒斯般揮荊斬棘，或如普羅米修斯般茹苦領痛，是謝晉《啊！搖籃》、謝鐵驪《大河奔流》、成蔭《拔哥的故事》裡永恆的主體。即使是在英雄的時代消褪以後，這些「菲勒斯」形象仍然根植於第三代導演的觀念和話語之中，並與他們英雄遲暮的自我想像相重疊，凝結為這一代藝術家群體揮之不去的英雄情結和魂牽夢縈的精神寄託。

七十年代末的社會轉型時期，建構國家寓言與現代神話成為中國電影的歷史使命。儘管在神話寓言之外，我們也看到了控訴和人道主義，但真正能夠坐下來與靈魂進行對話並虔誠懺悔的誠意之作還太少。正如鄧曉芒所言：「深入到個體靈魂最深層次的集體無意識層面，代表全民族和全人類而進行懺悔，這是需要當代中國知

孟悦：《歷史與敘述》，西安：陝西人民教育出版社，1991年，第31頁。

識份子共同來從事的一項艱巨的精神事業。」[9]卡繆的小說《局外人》裡的默爾索用沉默、無所謂和蔑視來對抗荒誕的世界，表面的麻木掩蓋了他內心的激情。「徘徊時期」的電影人物用控訴和憤怒面對荒誕的世界，然而表面的高亢只能證明他們內心的空洞和荒涼。「徘徊時期」的電影實踐表明：對於中國知識份子而言，由主題藝術的複製者向精神產品的創作者的身分轉型之路依舊漫長。

[9]　鄧曉芒：《新批判主義》，北京：北京大學出版社，2008年，第18頁。

參考文獻

中文著作

[1] 白景晟：《白景晟文集》（未公開出版）。

[2] 蔡翔：《革命／敘述：中國社會主義文學—文化想像（1949-1966）》，北京大學出版社，2010年。

[3] 陳凱歌：《我的青春回憶錄》，中國人民大學出版社，2009年。

[4] 陳荒煤：《陳荒煤文集（第七卷）》，中國電影出版社，2013年。

[5] 陳順馨：《社會主義現實主義理論在中國的接受與轉換》，安徽教育出版社，2000年。

[6] 陳思和：《中國當代文學與「文革」記憶》，上海人民出版社，2008年。

[7] 陳曉明：《表意的焦慮：歷史祛魅與當代文學變革》，中央編譯出版社，2001年。

[8] 陳曉雲、陳育新：《作為文化的影像——中國當代電影文化闡釋》，中國廣播電視出版社，1998年。

[9] 陳曉雲編：《中國電影的身體政治》，中國電影出版社，2012年。

[10] 陳曉雲編：《中國當代電影思潮與現象研究（1979-2009）》，中國電影出版社，2013年。

[11] 陳旭光：《影像當代中國：藝術批評與文化研究》，北京大學

出版社，2011年。

[12] 程季華等編：《夏衍全集（第七卷）》，浙江文藝出版社，
2005年。

[13] 戴錦華：《電影理論與批判手冊》，科學技術文獻出版社，
1993年。

[14] 戴錦華：《拼圖遊戲》，泰山出版社，1999年。

[15] 鄧曉芒：《新批判主義》，北京大學出版社，2008年。

[16] 丁帆、許志英：《新時期中國小說主潮》，人民文學出版社，
2001年。

[17] 丁亞平編：《百年中國電影理論文選》（下），文化藝術出版
社，2005年。

[18] 杜鵬程：《杜鵬程文集（第3卷）》，陝西人民出版社，
1993年。

[19] 甘陽編：《八十年代文化意識》，上海人民出版社，2006年。

[20] 葛紅兵、宋耕：《身體政治》，上海三聯書店，2005年。

[21] 關文清：《中國影壇外史》，香港：廣角鏡出版社，1976年。

[22] 廣播電影電視部電影局黨史資料徵集工作領導小組、中國電影
藝術研究中心編：《中國左翼電影運動》，中國電影出版社，
1993年。

[23] 洪子誠、孟繁華編：《當代文學關鍵字》，廣西師範大學出版
社，2001年。

[24] 洪子誠：《作家姿態與自我意識》，北京大學出版社，2010年。

[25] 胡菊彬：《新中國電影意識形態史（1949-1976）》，中國廣
播電視出版社，1995年。

[26] 胡克：《中國電影理論史評》，中國電影出版社，2005年。

[27] 黃獻文：《東亞電影導論》，中國電影出版社，2011年。

[28] 黃子平：《「灰闌」中的敘述》，上海文藝出版社，2001年。

[29] 李松、筱灃：《紅舞臺的政治美學：「樣板戲」研究》，黑龍江人民出版社，2013年。

[30] 李文斌：《夏衍訪談錄》，中國電影出版社，1993年。

[31] 李興葉：《復興之路—1977年至1986年的電影創作與理論批評》，中國電影出版社，1989年。

[32] 李澤厚：《美的歷程》，天津社會科學院出版社，2001年。

[33] 李澤厚：《中國現代思想史論》，東方出版社，1987年。

[34] 劉小楓：《沉重的肉身》，華夏出版社，2012年。

[35] 魯迅：《魯迅全集（第四卷）·二心集》，人民文學出版社，2005年。

[36] 陸弘石：《中國電影：描述與闡釋》，中國電影出版社，2002年。

[37] 陸弘石、舒曉鳴：《中國電影史》，文化藝術出版社，1998年。

[38] 陸紹陽：《中國當代電影史：1977年以來》，北京大學出版社，2004年。

[39] 馬德波：《影運環流：馬德波電影評論選》，中國電影出版社，2011年。

[40] 孟悅：《歷史與敘述》，陝西人民教育出版社，1991年。

[41] 錢理群：《1948：天地玄黃》，山東教育出版社，1998年。

[42] 饒曙光：《中國電影喜劇史》，中國電影出版社，2005年。

[43] 史靜：《主體的生成機制：「十七年電影」內外的身體話語》，北京大學出版社，2014年。

[44] 唐小兵編：《再解讀：大眾文藝與意識形態》，北京大學出版社，2007年。

[45] 陶東風：《社會轉型與當代知識份子》，上海三聯書店，

2001年。

[46] 汪暉、陳燕穀編：《文化與公共性》，北京三聯書店，1998年。

[47] 汪民安、陳永國編：《後身體：文化、權力和生命政治學》，
吉林人民出版社，2011年。

[48] 汪民安、陳永國編：《現代性基本讀本（上）》，河南大學出
版社，2005年。

[49] 汪民安：《什麼是當代》，新星出版社，2014年。

[50] 汪民安編：《身體的文化政治學》，河南大學出版社，2004年。

[51] 王雲縵：《中國電影藝術史略》，中國國際廣播出版社，
1989年。

[52] 吳瓊：《中國電影的類型研究》，中國電影出版社，2005年。

[53] 聞捷：《聞捷全集（第一卷）》，北嶽文藝出版社，2001年。

[54] 香港中文大學中國文化研究：《中華人民共和國史》，香港中
文大學，2008年。

[55] 薛君智：《歐美學者論蘇俄文學》，社會科學文獻出版社，
1996年。

[56] 楊同生、毛巧玲編：《新時期獲獎小說創作經驗談》，湖南人
民出版社，1985年。

[57] 袁慶豐：《黑白膠片的文化時態：1922-1936年中國早期電影
現存文本讀解》，上海三聯書店，2009年。

[58] 尹鴻、凌燕：《新中國電影史》，湖南美術出版社，2002年。

[59] 張念：《性別政治與國家：論中國婦女解放》，商務印書館，
2014年。

[60] 鍾大豐、舒曉鳴：《中國電影史》，中國廣播電視出版社，
1995版。

[61] 中共中央文獻研究室編：《三中全會以來重要文獻選編

（上）》，人民出版社，1982年。

[62] 中國電影家協會編：《中國電影年鑑1981》，中國電影出版社，1982年。

[63] 中國電影藝術研究中心編：《新時期電影10年》，重慶出版社，1988年。

[64] 中國電影藝術研究中心編：《歷史・戰爭・電影美》，解放軍文藝出版社，1984年。

[65] 中國電影藝術研究中心、中國電影資料館：《新時期以來的中國電影學術論壇（1978-1999）》（未公開出版），北京，2014年10月。

[66] 中國電影資料館、中國藝術研究院電影資料研究所：《中國藝術電影編目（1949-1979）》，文化藝術出版社，1982年。

[67] 中國戲劇家協會研究室編：《劇本創作座談會文集》，四川人民出版社，1981年。

[68] 周民震：《周民震文集》，廣西民族出版社，2013年。

[69] 周憲：《現代性的張力》，首都師範大學出版社，2001年。

[70] 周湧：《被選擇與被遮蔽的現實：中國電影的現實主義之路》，中國傳媒大學出版社，2010年。

[71] 朱大可：《流氓的盛宴》，新星出版社，2006年。

[72] 《當代中國》叢書編輯部編：《當代中國電影（上）》，中國社會科學出版社，1989年。

[73] 《革命樣板戲創作經驗》，江西人民出版社，1972年。

[74] 《銀都六十（1950-2010）》，香港三聯書店有限公司，2010年。

中文論文

[1]　白景晟：〈丟掉戲劇的拐杖〉，《電影藝術參考資料》1979年第1期。

[2]　程光煒：〈「重返」八十年代文學的若干問題〉，《山花》2005年第11期。

[3]　陳荒煤：〈關於加強生產領導的若干問題——在七月份廠長會議上的總結發言〉，《業務通訊》1954年第3期。

[4]　陳犀禾：〈蛻變的急流——新時期十年電影思潮走向〉，《當代電影》1986年第6期。

[5]　陳曉雲：〈三位一體：政治電影・藝術電影・商業電影——試論中國當代電影文化的歷史走向〉，《藝術百家》1992年第3期。

[6]　陳曉雲：〈身體：規訓的力量——研究當代中國電影的一個視角〉，《當代電影》，2008年第10期。

[7]　陳義：〈說「變」——從電影《決裂》的一個情節談起〉，《武漢大學學報》（哲學社會科學版）1977年第2期。

[8]　程光煒：〈關於五十至七十年代文學中的知識份子形象〉，《文學評論》2001年第6期。

[9]　程映虹：〈金氏父子精心打造北韓「革命樣板戲」〉，《動向》（香港）2001年5月15日總第189期。

[10]　崔衛平：〈電影中的「文革」敘事〉，《粵海風》2006年第4期。

[11]　戴錦華：〈諜影重重——間諜片的文化初析〉，《電影藝術》2010年第1期。

[12] 段善策：〈求生抑或自由：杜琪峰「北上」合拍片初探〉，《北京電影學院學報》2014年第5期。

[13] 付筱茵：〈新中國四代影人的文化情結與「文革」表述〉，《當代電影》2012年第4期。

[14] 顧曉鳴：〈社會政治含義：電影本體的組成要素——一個電影社會學的重要課題〉，《社會科學》1991年第2期。

[15] 何衛華、朱國華：〈圖繪世界：弗雷德里克·詹姆遜教授訪談錄〉，《文藝理論研究》2009年第6期。

[16] 何珍：〈「十七年電影」的政治功能及實現路徑〉，《粵海風》2014年第4期。

[17] 洪子誠：〈關於五十至七十年代的中國文學〉，《文學評論》1996年第2期。

[18] 胡德才：〈對十七年「歌頌性喜劇」的反思〉，《南京大學學報（哲學人文社會科學版）》2005年第5期。

[19] 胡克：〈偉大的轉折：試論思想解放與電影理論發展的關係〉，《當代電影》1998年第6期。

[20] 胡克：〈第四代電影導演與視覺啟蒙〉，《電影藝術》1990年第3期。

[21] 胡星亮：〈「解凍」思潮與傷痕戲劇的匯流——論新時期初期戲劇與前蘇聯影響〉，《安徽大學學報（哲學社會科學版）》2005年第2期。

[22] 胡亞敏：〈論詹姆遜的意識形態敘事理論〉，《華中師範大學學報（人文社科版）》2001年第6期。

[23] 黃式憲：〈真實、詩情、獨創性——看國慶三十周年上映的新片箚記〉，《文學評論》1979年第6期。

[24] 黃子平、陳平原、錢理群：〈論二十世紀中國文學〉，《文學

評論》1985年第5期。

[25] 賈磊磊：〈電影史研究的價值判斷〉，《電影藝術》2005年第
1期。

[26] 姜彩燕：〈疾病的隱喻與中國現代文學〉，《西北大學學報
（哲學社會科學版）》2007年第4期。

[27] 金丹元、許蘇〈重識「文革」電影中的女性形象——兼涉對兩
種極端女性意識的反思〉，《當代電影》2010年第4期。

[28] 金觀濤：〈中國文化的烏托邦精神〉，《二十一世紀》（香
港）1990年12月號。

[29] 李道新：〈從政治的電影走向電影的政治——新中國建立以來
的電影工業及其文化政治學〉，《當代電影》2009年第12期。

[30] 李慧：〈鄧小平與韋拔群的革命情誼〉，《蘭臺世界》2011年
8月（上）。

[31] 李劍：〈歌德與「缺德」〉，《河北文藝》1979年第6期。

[32] 李江洪：〈我的一些看法〉，《電影新作》1982年第3期。

[33] 李少白：〈彈指一揮間〉，《戲劇電影報》1984年第3期。

[34] 李鎮：〈乍暖還寒猶未定：1980年「劇本創作座談會」之觀
察〉（未發表），《新時期以來的中國電影學術論壇》2014年
10月。

[35] 李准：〈觀察生活和塑造人物——同初學寫作的同志談基本
功〉，《十月》1978年第1期。

[36] 厲震林：〈論1979年至1984年的中國電影表演美學〉，《當代
電影》2011年第11期。

[37] 林清華：〈意識形態魅影與中國早期電影的敘事編碼〉，《藝
術學研究》（第6卷）2012年10月。

[38] 林鐘美：〈平凡動人的形象 辛辣尖利的揭露——評影片《苦

惱人的笑》〉，《電影評介》1979年第10期。

[39] 劉賓：〈反映少數民族生活的影片創作中的幾個問題〉，《電影藝術》1979年第5期。

[40] 劉傳霞：〈身體治理的政治隱喻——1950-1970年代中國文學的疾病敘事〉，《甘肅社會科學》2011年第5期。

[41] 劉桂清：〈新時期電影中的現實主義〉，《當代電影》1993年第5期。

[42] 劉慧娟：〈新時期之初的北京文藝工作〉，《北京黨史》2013年第5期。

[43] 羅藝軍：〈新時期知識份子電影浮沉錄〉，《電影藝術》1997年第2期。

[44] 馬德波：〈電影秧歌舞〉，《電影藝術》1981年第2期。

[45] 盤劍：〈中國當代喜劇電影：心理契機與敘事模式〉，《電影藝術》1994年第2期。

[46] 彭放：〈「中間人物」論必須連根拔掉〉，《學習與探索》1979年第1期。

[47] 彭禮賢：〈論新時期之初文藝思想解放運動〉，《吉安師專學報（哲學社會科學）》1999年第2期。

[48] 戚吟：〈十七年電影再反思——兼評《毛時代中國電影的歷史、神話與記憶：1949-1966》〉，《文藝理論與批評》2005年第5期。

[49] 秦家華：〈社會主義新生活的讚歌——重評電影《五朵金花》〉，《思想戰線》1977年第6期。

[50] 仁殷：〈現實主義精神的恢復和探索——近四年電影文學之管見〉，《電影藝術》1981年第8期。

[51] 任南南：〈歷史的浮標——新時期初期「浩然重評」現象的再

評論〉，《海南師範大學學報（社會科學版）》，2007年第6期。

[52] 邵牧君：〈現代化與現代派〉，《電影藝術》1979年第5期。

[53] 沈杏培、姜瑜：〈政治文化主導下的「文革」敘事——論新時期之初「文革」敘事的限度及作家心態〉，《當代作家評論》2011年第3期。

[54] 石川：〈《青春》：兩個時代的美學邊界〉，《杭州師範大學學報（社會科學版）》2009年第1期。

[55] 石楠、郁林：〈鄧小平在廣西的故事〉，《文史春秋》2004年第9期。

[56] 斯民三等：〈生活，《小字輩》的母親〉，《電影新作》1980年第2期。

[57] 蘇洪標、董志翹：〈勃勃野心「千秋業」、忽忽一枕黃粱夢——評反黨亂軍的毒草電影劇本《千秋業》〉，《江蘇師院學報》1977年第1期。

[58] 孫昌熙、劉泮溪：〈學習「矛盾論」——對新現實主義創作方法的體會〉，《文史哲》1952年第5期。

[59] 唐榕：〈體制變革中的中國電影經濟（之一）——轉折期的中國電影業（1978-1979年）〉，《中國電影市場》2008年第8期。

[60] 唐小兵：〈讓歷史記憶照亮未來〉，《讀書》2014年第2期。

[61] 陶東風：〈重建文學理論的政治維度〉，《文藝爭鳴》2008年第1期。

[62] 陶立璠：〈為偉大的祖國高唱讚歌——評彩色故事影片《祖國啊，母親！》〉，《中央民族學院學報》1977年第3期。

[63] 汪暉：〈政治與道德及其置換的祕密——謝晉電影分析〉，《電影藝術》1990年第2期。

[64] 汪餘禮：〈重審「易卜生主義的精髓」〉，《戲劇藝術》2013年第5期。

[65] 王淼：〈文革電影風雲錄〉，《文史精華》2011年第1期。

[66] 王墨林：〈沒有身體的戲劇——漫談樣板戲〉，（香港）《二十一世紀》1992年第2期。

[67] 王堯：〈「文革」對「五四」及「現代文藝」的敘述與闡釋〉，《當代作家評論》2002年第1期。

[68] 王一川：〈尋覓被隱匿的意義——二十年來從事電影文化修辭批評之緣由〉，人大複印資料《影視藝術》2015年第1期。

[69] 王忠祥：〈關於易卜生主義的再思考〉，《外國文學研究》2005年第5期。

[70] 韋華：〈輕巧安排 出奇制勝——《保密局的槍聲》的情節與懸念〉，《電影藝術》1979年第5期。

[71] 徐峰：〈語言、意識形態與觀影機制——文革後期電影語言初探〉，《戲劇》2000年第2期。

[72] 宣寧：〈戰鬥的現實主義、娛樂片、地域色彩——峨眉電影製片廠故事片創作三題〉，《四川戲劇》2011年第6期。

[73] 薛峰：〈電影研究方法：感官文化批評與意識形態批評之比較〉，《當代電影》2008年第8期。

[74] 嚴蓉仙：〈新時期電影結構探微〉，《山東大學學報（哲學社會科學版）》1994年第2期。

[75] 楊延晉、薛靖：〈學習與探索——《苦惱人的笑》創作後記〉，《電影新作》1980年第1期。

[76] 姚曉濛、胡克：〈電影：潛藏著意識形態的神話〉，《電影藝術》1988年第8期。

[77] 藝軍：〈電影與革命的浪漫主義——關於革命現實主義與革命

　　浪漫主義相結合的學習筆記〉，《中國電影》1958年第10期。

[78] 藝軍：〈揭示心靈的戰鬥歷程——反映與「四人幫」鬥爭的電
　　影創作的一個問題〉，《電影藝術》1979年第1期。

[79] 益言：〈這樣的「時髦」趕不得〉，《山東文藝》1979年第
　　8期。

[80] 余岱宗：〈革命的想像：戰爭與愛情的敘事修辭〉，《福建師
　　範大學學報（哲學社會科學版）》2005年第3期。

[81] 余金：〈炮製電影《占領頌》是為了篡黨奪權〉，《遼寧大學
　　學報（哲學社會科學版）》1977年第3期

[82] 羽山：〈對驚險片的一些探索〉，《電影藝術》1979年第2期。

[83] 張東鋼：〈新中國電影人物的變遷——現實主義電影表演創作
　　美學原則的流變歷程〉，《當代電影》1999年第5期。

[84] 張錦等：〈常彥訪談錄〉，《當代電影》2010年第9期。

[85] 張景蘭：〈「苦難與知識份子」的再解讀——「新時期」初期
　　「文革」小說文化原型的知識份子視角〉，《上海師範大學
　　（哲學社會科學版）》2004年第6期。

[86] 張暖欣、李陀：〈談電影語言的現代化〉，《電影藝術》1979
　　年第3期。

[87] 張曉飛：〈「武器論」：1930年代中國左翼電影觀念〉，《社
　　會科學輯刊》2013年第3期。

[88] 張曉慧：〈論中國早期電影中的塑造知識份子形象的三次浪
　　潮〉，《當代電影》2013年第5期。

[89] 張燕：〈香港左派電影公司的歷史演變〉，《電影藝術》2007
　　年第4期。

[90] 周憲：〈看的方式與視覺意識形態〉，《福建論壇（人文社會
　　科學版）》2001年第3期。

[91] 周星：〈略論中國電影美學形態流變〉，《電影藝術》2000年
 第5期。

[92] 朱怡淼：〈新時期之初的電影改編與傷痕文學〉，《南京師範
 大學文學院學報》2012年第4期。

[93] 〈「四人邦」是怎樣利用五種藝術期刊搞陰謀文藝的〉，《人
 民音樂》1978年第3期

[94] 〈本刊召開電影語言現代化問題座談會〉，《電影藝術》1979
 年第5期。

[95] 〈李文化採訪錄〉，《電影文學》2010年第5期。

[96] 〈討論會概況〉，《戲劇藝術》1978年第3期。

[97] [德]瓦爾特・本雅明：〈歷史哲學論綱〉張旭東譯，《文藝理
 論研究》1997年第4期。

[98] [美]魯曉鵬：〈中國電影史中的社會性別、現代性、國家主
 義〉，姜振華、胡鴻保譯，《民族藝術》2000年第1期。

[99] [美]凱爾納：〈文化馬克思主義和文化研究〉，張秀琴等譯，
 《學術研究》2011年第11期。

[100][美]克里斯琴・湯普森、大衛・波德威爾：〈論「第三世界政
 治電影」的攝製：古巴、阿根廷、智利〉，陳旭光、何一薇編
 譯，《世界電影》2002年第6期。

外文譯著

[1] [德]哈貝馬斯：《現代性的哲學話語》，曹衛東譯，譯林出版
 社，2003年。

[2] [德]馬克思、恩格斯：《馬克思恩格斯全集》第四十一卷，人
 民出版社，1982年。

[3] [德]馬克斯‧霍克海默等：《啟蒙辯證法：哲學斷片》，渠勁東等譯，上海人民出版社，2006年。

[4] [德]叔本華：《作為意志和表象的世界》，石沖白譯，商務印書館，2012年。

[5] [法]《電影手冊》編輯部：〈約翰福特的《少年林肯》〉，《電影理論讀本》，世界圖書出版社，2011年。

[6] [法]伯格森：《笑》，徐繼曾譯，北京出版社出版集團、北京十月文藝出版社，2004年。

[7] [法]法蘭西斯‧瓦努瓦：《書面敘事 電影敘事》，王文融譯，北京大學出版社，2012年。

[8] [法]蜜雪兒‧福柯：《規訓與懲罰：監獄的誕生》，劉北成、楊遠嬰譯，三聯書店，2003年。

[9] [美]艾爾文‧古德納：《知識份子的未來和新階級的興起》，顧曉輝、蔡嶸譯，江蘇人民出版社，2002年。

[10] [美]彼特沃克：《彎曲的脊樑》，張洪譯，上海三聯書店，2012年。

[11] [美]杜贊奇：《從民族國家拯救歷史──民族主義話語與中國現代史研究》，社會科學文獻出版社，2003年。

[12] [美]劉劍梅：《革命與情愛：二十世紀中國小說史中的女性身體與主題重述》，郭冰茹譯，上海三聯書店，2009年。

[13] [美]邁斯納：《馬克思主義、毛澤東主義與烏托邦主義》，張甯、陳銘康譯，中國人民大學出版社，2005年。

[14] [美]莫納科：《怎樣看電影》，劉安義譯，上海文藝出版社，1990年。

[15] [美]裴宜理：《安源──發掘中國革命之傳統》，閻小駿譯，香港大學出版社，2014年。

[16] [美]薩義德：《知識份子論》，單德興譯，三聯書店，2002年。

[17] [美]蘇珊・桑塔格：《疾病的隱喻》，程巍譯，上海譯文出版社，2003年。

[18] [美]湯瑪斯・沙茲：《舊好萊塢／新好萊塢：儀式、藝術與工業》，周傳基、周歡譯，中國廣播電視出版社，1992年。

[19] [美]王紹光：《超凡領袖的挫敗——文化大革命在武漢》，王紅續譯，香港中文大學出版社，2009年。

[20] [美]詹姆斯・R・湯森、布蘭特利・沃馬科：《中國政治》，顧速、董方譯，江蘇人民出版社，2004年。

[21] [美]詹姆遜：《政治無意識：作為社會象徵行為的敘事》，王逢振、陳永國譯，中國社會科學出版社，1999年。

[22] [美]詹姆遜：《後現代主義與文化理論》，唐小兵譯，北京大學出版社，1997年。

[23] [美]詹姆遜：《晚期資本主義的文化邏輯》，陳清僑譯，北京三聯書店，1997年。

[24] [美]張英進：《影像中國：當代中國電影的批評重構及跨國想像》，胡靜譯，上海三聯書店，2008年。

[25] [英]戈林・麥凱波：《戈達爾：影像、聲音與政治》，林寶元編譯，湖南美術出版社，1999年。

[26] [英]伊格爾頓：《美學意識形態》，王傑等譯，廣西師範大學出版社，1997年。

[27] [英]伊格爾頓：《二十世紀西方文學理論》，伍曉明譯，北京大學出版社，2007年。

博士論文

[1] 陳春敏：《文學·文化·意識形態──特裡·伊格爾頓文學意識形態觀研究》，博士學位論文，北京大學，2012年。

[2] 孟春蕊：《影像中的歷史──新時期以來大陸電影的「文革」敘事》，博士學位論文，吉林大學，2014年。

[3] 萬傳法：《當代中國電影的工業和美學：1978-2008》，博士學位論文，上海大學，2009年。

[4] 張猛：《五十至七十年代文學中的知識者敘事》，博士學位論文，復旦大學，2012年。

英文著作

[1] Bonnie McDougall, ed. *Popular Chinese Literature and Performing Arts in the People's Republic of China, 1949-1979*. Berkeley: University of California Press, 1984.

[2] Chen Xiaoming. *The Mysterious Other: Postpolitics in Chinese Film*. Durham: Duke University Press, 2000.

[3] Chris Berry. *Postsocialist Cinema in Post-Mao China: the Cultural Revolution after the Cultural Revolution*. New York: Routledge, 2004.

[4] Kwok & M.C. Quiquemelle. *Chinese Cinema and Realism*, In John Downing, ed. Film and Politics in the Third World. New York: Praeger, 1987, 181-98.

[5] Paul Pickowicz. *Popular Cinema and Political Thought in Post-Mao*

China: Reflections on Official Pronouncements, Film, and the Film Audience. In Perry Link, Richard Madsen, and Paul Pickowicz, eds. Unofficial China: Popular Culture and Thought in the People's Republic. Boulder: Westview Press, 1989.

[6] Vivian Shen. *The Origins of Left-wing Cinema in China(1932-1937).* Routledge, 2005.

[7] Xie Tianhai. *Repression and Ideological Management: Chinese Film Censorship after 1976 and Its Impacts on Chinese Cinema.* A Doctoral Dissertation. Florida State University, 2012.

[8] Zhu Ying. *Chinese Cinema During the Era of Reform: The Ingenuity of the System.* New York: Praeger Publishers, 2003.

英文論文

[1] Chen Mai. *Propagating the Propaganda Film: The Meaning of Film in Chinese Communist Party Writings, 1949-1965.* Modern Chinese Literature and Culture 15, 2(Fall 2003): 93-154.

[2] Chris Berry. *Stereotypes and Ambiguities: An Examination of the Feature Films of the Chinese Cultural Revolution.* Journal of Asian Culture 6(1982): 37-72.

[3] Ma Ning. *Symbolic Representation and Symbolic Violence: Chinese Family Melodrama of the Early 1980s.* East-West Film Journal 4, 1(Dec 1989): 79-112.

[4] Paul Pickowicz. *The Theme of Spiritual Pollution in Chinese Films of the 1930s.* Modern China, 17(1): 38-75.

中國劇情電影目錄（1977-1979）

1977年

長春電影製片廠：《延河戰火》、《熊跡》、《暗礁》／黑白電影、《風雲島》、《希望》

北京電影製片廠：《萬里征途》、《戰地黃花》

上海電影製片廠：《祖國啊，母親！》、《補課》／黑白電影、《青春》／遮幅式寬電影、《連心壩》

八一電影製片廠：《萬水千山》（上、下）、《震》／黑白電影／未發行

西安電影製片廠：《奧金瑪》、《渭水新歌》、《漁島怒潮》／黑白電影

峨眉電影製片廠：《春潮急》、《十月的風雲》／黑白電影

1978年

長春電影製片廠：《兩個小八路》、《女交通員》／黑白電影、《豹子灣戰鬥》、《山寨火種》、《瑤山春》、《嚴峻的歷程》、《燈》

北京電影製片廠：《薩里瑪珂》、《南疆春早》、《黑三角》、《火娃》／黑白電影、《風雨里程》、《拔哥的故事》（上）、《巨瀾》、《大河奔流》（上、下）

上海電影製片廠：《平鷹墳》／黑白電影、《東港諜影》／黑白電影、《失去記憶的人》、《大刀記》、《特殊任務》／黑白電影、《兒子》、《孫子和種子》／黑白電影

八一電影製片廠：《我們是八路軍》、《獵字99號》、《走在戰爭前面》、《崢嶸歲月》、《蒙根花》

珠江電影製片廠：《藍天防線》、《同志感謝你》、《春歌》、《鬥鯊》、《不平靜的日子》／黑白電影

西安電影製片廠：《藍色的海灣》、《六盤山》、《九龍灘》、《丁龍鎮》／黑白電影

峨眉電影製片廠：《奴隸的女兒》、《並非一個人的故事》、《冰山雪蓮》／黑白電影、《孔雀飛來阿佤山》、《風浪》、《沙漠駝鈴》、《飛虎》

1979年
長春電影製片廠：《贛水蒼茫》、《丫丫》、《誰戴這朵花》、《保密局的槍聲》／黑白電影、《濟南戰役》／黑白寬電影、《吉鴻昌》（上、下）、《逼婚記》、《小字輩》、《苦難的心》、《瞬間》、《祭紅》、《北斗》（上）

北京電影製片廠：《報童》、《甜蜜的事業》、《小花》、《婚禮》、《瞧這一家子》、《拔哥的故事》（下）、《李四光》、《淚痕》、《柳暗花明》

上海電影製片廠：《風浪》、《藍光閃過之後》、《雪青馬》、《傲蕾一蘭》（上、下）／遮幅式寬電影、《曙光》（上、下）、《從奴隸到將軍》（上、下）、《她倆和他倆》／寬電影、《苦惱人的笑》、《於無聲處》、《啊！搖籃》

八一電影製片廠：《雷鋒之歌》、《怒吼吧！黃河》、《二泉映月》、《雪山淚》、《歸心似箭》

珠江電影製片廠：《山鄉風雲》、《春雨瀟瀟》、《西園記》、《海外赤子》

西安電影製片廠：《生活的顫音》、《乳燕飛》、《血與火的洗禮》

峨眉電影製片廠：《我的十個同學》、《神聖的使命》／黑白電影、《挺進中原》、《飛向未來》

廣西電影製片廠：《真是煩死人》／黑白電影

天山電影製片廠：《嚮導》

北京電影學院青年電影製片廠：《櫻》

後記

「一定有路離開這裡，」小丑對小偷說
「這裡困惑太多，我得不到解脫
生意人喝我的酒，莊稼漢挖我的土
他們當中沒人知道其價值所在」

「沒理由這麼激動，」小偷友善地說
「這裡有很多人覺得生活就是一個玩笑
但是你和我已經過了這個坎，這不是我們的命
所以我們別聊這些虛的了，時間不早了」

沿著瞭望塔，王子們一直在遠望
女人們都來來去去，還有赤腳的僕人們

城外遠處，一隻野貓在咆哮
兩名騎手漸遠，風開始嚎叫

——鮑勃・狄倫〈沿著瞭望塔〉

回眸眺望，敲下這些文字的時候，距離這本小書的意外誕生已四年有餘。說它意外，蓋因選題的寫作初衷實為攻讀博士學位的命題作文。在此以前，對二十世紀七十年代末的中國電影的認知基本停留在《小花》及其插曲《絨花》模糊的印象上。重讀無知無畏之下倉促寫就的文字，仍能感受到彼時的意氣風發。儘管仔細推敲不

盡人意之處不少，但依然堅持基本以樸拙的原貌示人，以此祭奠漸漸被消磨的「原初的激情」（周蕾語），更悲憫於其生不逢時的命運。研究對象的貧瘠、研究資料的匱乏以及現實語境的曖昧，註定了這是一件吃力不討好的工作。

　　始於任務，止於責任。與劇情沉悶、畫質感人的陳年影像日夜為伴的難捱日子裡，讓我堅持下來的，除了迫在眉睫的答辯，還有觀影中不斷產生的種種困惑。為何人的苦難結束了，電影的苦難還沒劇終？為何短暫但重要的轉折階段被當代的書寫者一再跳過？現實與藝術之間到底呈現怎樣糾結的關係？

　　正如布列松的提醒：「要潛心研究無意義的畫面。」透過那些聒噪的電影表象，體認到的是結構性的焦慮和迷思。敘述的縫隙和曖昧成為那個階段普遍的影像症候，並且影響深遠。另一方面，躊躇的鏡語也成為當時社會的晴雨表。「藝術不是事實，但藝術能傳遞事實。」（凱特・阿特金森語）

　　人類一思考，上帝就發笑。作為貿然闖入者的一家之言，不敢說這本小書是填補歷史裂隙的一塊磚，倘若能成為重新審視新時期電影的墊腳石亦不負時光。「誰也無法聲稱自己的觀點和評價全然客觀。只有通過種種不同的闡釋，批評才能達到某種相對的客觀。」（塔可夫斯基語）即便存在某些偏見，只要是真誠的，也有它的價值。

　　此書獻給在天之靈的父親。感謝我的母親，一直以來給予的默默支持。感謝導師黃獻文教授嚴厲而不失關切的教誨。感謝恩師胡德才教授，如導演是枝裕和電影裡寡言慈祥的父親，關心我的每一步成長，包容我的每一次選擇。感謝北京師範大學博士後李甯，為我提供了寶貴的研究資料。感謝海南師範大學新聞傳播與影視學院卿志軍院長、陶海生書記的關懷和幫助。感謝本書的編輯石書豪先

生提供的寶貴意見。感謝中國社會科學出版社徐沐熙女士。感謝在我生命中出現的每一個人。

　　維姆‧文德斯曾說，他無悔於陪伴安東尼奧尼度過的時光。在影像過剩的今天，考察那個影像匱乏的年代，本身便具有別樣的意義。我無悔於在櫻花城堡度過的那段時光。

段善策
己亥年歲中於南湖

破曉將至：
中國電影研究（1977-1979）

新美學47　PH0213

新銳文創
INDEPENDENT & UNIQUE

破曉將至：
中國電影研究（1977-1979）

作　　者	段善策
責任編輯	石書豪
圖文排版	周妤靜
封面設計	王嵩賀

出版策劃	新銳文創
發 行 人	宋政坤
法律顧問	毛國樑　律師
製作發行	秀威資訊科技股份有限公司
	114 台北市內湖區瑞光路76巷65號1樓
	電話：+886-2-2796-3638　傳真：+886-2-2796-1377
	服務信箱：service@showwe.com.tw
	http://www.showwe.com.tw
郵政劃撥	19563868　戶名：秀威資訊科技股份有限公司
展售門市	國家書店【松江門市】
	104 台北市中山區松江路209號1樓
	電話：+886-2-2518-0207　傳真：+886-2-2518-0778
網路訂購	秀威網路書店：https://store.showwe.tw
	國家網路書店：https://www.govbooks.com.tw

出版日期	2019年8月　BOD一版
定　　價	300元

國家圖書館出版品預行編目

破曉將至：中國電影研究(1977-1979) / 段善策
著. -- 一版. -- 臺北市：新銳文創, 2019.08
　　面；　公分. -- (新美學；47)
BOD版
ISBN 978-957-8924-59-8(平裝)

1.電影史 2.影評 3.中國

987.092　　　　　　　　　　　108010533

讀者回函卡

感謝您購買本書,為提升服務品質,請填妥以下資料,將讀者回函卡直接寄回或傳真本公司,收到您的寶貴意見後,我們會收藏記錄及檢討,謝謝!

如您需要了解本公司最新出版書目、購書優惠或企劃活動,歡迎您上網查詢或下載相關資料:http:// www.showwe.com.tw

您購買的書名: _____

出生日期: _____年_____月_____日

學歷:□高中 (含) 以下　　□大專　　□研究所 (含) 以上

職業:□製造業　□金融業　□資訊業　□軍警　□傳播業　□自由業
　　　□服務業　□公務員　□教職　　□學生　□家管　　□其它_____

購書地點:□網路書店　□實體書店　□書展　□郵購　□贈閱　□其他

您從何得知本書的消息?

　　□網路書店　□實體書店　□網路搜尋　□電子報　□書訊　□雜誌

　　□傳播媒體　□親友推薦　□網站推薦　□部落格　□其他_____

您對本書的評價:(請填代號　1.非常滿意　2.滿意　3.尚可　4.再改進)

　　封面設計____　版面編排____　內容____　文╱譯筆____　價格____

讀完書後您覺得:

　　□很有收穫　□有收穫　□收穫不多　□沒收穫

對我們的建議: _____

11466
台北市內湖區瑞光路 76 巷 65 號 1 樓

秀威資訊科技股份有限公司　　　收
BOD 數位出版事業部

..

（請沿線對折寄回，謝謝！）

姓　　名：_____　　年齡：_____　　性別：□女　□男

郵遞區號：□□□□□

地　　址：_____

聯絡電話：(日) _____ (夜) _____

E-mail：_____